书法的故事

任平——著

The Story of Calligraphy

浙江出版联合集团
浙江文艺出版社

前言

 书法的故事，可以有两种说法：正说，戏说。正说当然是依据历史文献，说些史实，说些相关的知识。戏说就可以有所发挥，有所想象，或许更具有可读性，但也有传播错误知识的可能。接到这个命题时，确也有所思忖，出于教学的习惯，最终还是决定正说。但既是"故事"，也就不同于论著和教科书，无须系统，不必完整，论述也可以不那么严密，于是我将以前的一些演讲稿、笔记杂文汇集起来，加上一些必要的图片和说明，集合成这一本《书法的故事》。

 关于书法的定义，各种论著、教科书、工具书说法不一，有些较权威的艺术史论著作及辞典甚至没有提到书法。可见，对书法这一神秘而古老的东方艺术，人们的认识与研究还是很不够的。

 书法之所以难以用既定的概念解释清楚，当然是由于它的特殊性。与文学、戏剧、绘画、雕塑、音乐、舞蹈、建筑等其他文艺样式相比较，书法有一个明显的与众不同之处，即它是中国特有的。如果将中国传到日本、韩国等地的书法也包括在内，更确切地说，是汉字文化圈中所特有的。

 这样，我们至少为书法的定义找到了两个基点：汉字与汉

文化。

书法始终是与汉字联系在一起的,而且可以预见,今后书法无论怎样发展,也离不开汉字或具有汉字造型含义的空间形式。书法当然是一种造型艺术,但是它从来不以自然界的具体事物作为造型基础,而是以汉民族的伟大创造——汉字作为造型基础。所以,讲清楚汉字与书法的关系,是本书的要义之一。

如果汉字的书写工具一直同西方人那样用的是硬笔,或者像甲骨文那样使用刀刻,那也绝对形成不了我们今天所看到的如此丰富多彩的书法艺术。对于汉字的美化,或许会在装饰性和色彩及浓淡上寻找出路。然而今天我们看到的书法,是与绘画、雕刻等迥然不同的一种具有独立性格的艺术。创作主体所要表达的情感心态与审美积淀之内容,全凭一根根墨线在纸上运行。其轻重疾徐,抑扬顿挫,可以千变万化。而这种具有丰富表现力的线条,唯有中国的毛笔才能够胜任,唯有跟毛笔有关的笔法技巧才能呈现。这种独特的工具和独特的表现技巧,是其他造型艺术所不具备的。书法对于线条的要求是最高的,线条的力度、节奏感、立体感与线条组合的和谐是书法作为艺术的个性化语汇。也正因为如此,"毛笔书写"是一种要求很高、难度很大、需要长期训练的技术。书法艺术的发展与创作上的成功,通常就体现于线条的丰富性与完美性。

凡不以具体客观的对象作为造型依据的艺术,往往便于个体精神的表现。许多西方抽象派艺术如此,书法亦是如此。

诚然,书法要以汉字作为造型依据,但汉字这个"客体"从根本上说是一套符号,是汉语的书面"代码"。而语言本身就具有抽象性。汉字作为能记录汉语的符号系统,已摆脱了象形性,而成为各种抽象的造型单位。从汉字的符号化、抽象性这两点出发,书法艺术的创作主体能自由地通过书写表现个人精神;而就汉字为表意文字及汉字组合能提示一定的"意象"这点来看,主体精神的表现又受到一定程度的规范。所谓民族性、地域文化等即为对"纯主体精神"的某种制约。

人们一般无法将书法的形式与内容作明确的区分。书法的"内容"可以是文字的意义和文字组合的意义,也可以是"有意味的形式"。就书法艺术的本质来说,文辞的内容与书法线条形态、布局创意没有必然的联系。人们固然可以单单欣赏书法的形式美(这种美有相对独立性,也就是具备了观念、情感、神采、意境等内容方面的因素),也可以在欣赏形式美的同时欣赏文辞之美。但对字形空间的各种比例关系、线条的节奏与运动进行体验与赏析,不能不说是一种"纯书法"的审美。也就是说,撇开文辞内容,书法作品在视觉上的审美有其独立性,我们所感知的是一种"包含了内容"的形式。现代有不少书法家更是有意地摒弃文辞,只写一个汉字,甚至切割某一个汉字,目的是为了更自由地弘扬主体(此处指某一创作个体)精神。但是有一点可以确信,只要还是在研究"书法"而不是其他什么艺术,就不能彻底摒弃汉字。而某一汉字、某一段文辞原本包含的文化信息就不可能不影响到主体精神,哪怕这种影响非常弱,是潜在的,也对书写者的形式选择具有某种导

向。绝对的"主体弘扬"是不存在的。

我们还应该看到：书法是一种与实用联系十分紧密的艺术。可以说，各种艺术都同人们的生活、劳动实践有一定的渊源关系，比如音乐起源于劳动号子，而雕塑现在还常常作为建筑物的一个部分。但像书法那样，能跟人们的日常书写关系如此紧密的艺术，却是独一无二的。事实上，一般人对"书法"二字是从两个层面上去理解的。第一个层面，是将书法说成是"书写的方法、法则"，其指向为实用。凡在实际书写中能达到清楚、美观、快捷者即属好的方法。第二个层面，将书法理解为一个艺术门类，它不但具有艺术的共性，即将一定的思想情感、审美意识诉诸一定的形式，而且具有自己的个性，即有自己独特的表达语汇、技法规定，其指向为审美。但是两个层面之间的界限往往是不能断然划分的。从书法本身的发展来看，历史上并没有众所公认它是一门艺术。传至今日被视为艺术珍品的，在当时大都是从实用目的出发而写成的文字作品。不管是过去还是今天，有功力有素养之人的日常书写之作，也常常被人们视为书法艺术，用以欣赏。因此，实用性与审美性在许多作品中是同时具备的，只是各自比重有所不同。而审美性达到怎样的比重才算书法艺术，各人看法不同，各个时代由于观念倾向的不同也会产生差别。但不管怎么说，具有独特个性的"书法艺术"确实存在，将它放在世界艺术之林中，又确实是一朵奇异之花。正因为书法的审美性与实用性关系密切，对于我们来说，即使将来不从事专业书法工作，也可以通过学习书法，将汉字书写得清楚、正确、美观，提高运用

汉字这一交流工具的准确性和效率。当然,对于审美水平和艺术涵养的提高,也是不言而喻的。

有了上面的这些认识,我们可以大概地为书法下这样的定义:书法是一种以汉字为造型基础的,在汉字文化中孕育和发展起来的,充分发挥毛笔书写的线条表现力的,与实用关系密切的艺术。

中国书法的艺术特征和在文化史上的特殊地位,使得学书者必须广泛地吸收各种艺术营养,扩展知识领域,尤其是加强文、史、哲方面的素养。书法作为一种以汉字为造型基础的抽象艺术,其创作水平的提高除了要求基本功扎实、技巧娴熟之外,更重要的是悟性和修养。所谓悟性其实是指艺术的敏感性,捕捉和提炼美的能力。古代书家有见自然万物而生发艺术灵感的,如张旭见公孙大娘舞剑而书法大有进步,就是从别的艺术门类得到书艺的启示。艺术有许多共通的地方,当然,各门艺术也各有特点,许多成功的书法家都不只是埋头写字,他们往往兼擅绘画、音乐、文学创作。由于他们的艺术思维比较活跃,思路开阔,胸襟博大,所以书法与其他创作能相得益彰,在节奏、布局、意境、格调方面,都比单纯的书法家要高出一筹。中国书法跟语言文字、历史考古、哲学宗教乃至物质文化的发展都有关系。历来大书家都是某一领域有造诣的学者,至少传统文化知识是十分广博的。如果经常创作书法作品的人自己不能写诗词,甚至连写错了字都不知道,那将会贻笑大方的。博览群书,眼界大了,知识底蕴厚了,言谈举止儒雅了,就会将书法放在整个文化传统与人类精神活动中去

认识，去运作。这样，书法作品就会除却浅薄之气，而有了深广的传统文化与人的精神气质作为背景的韵味。书如其人，如《宣和书谱》称杜牧书法"气格雄健，与其文章相表里"。而黄庭坚又说："学书要须胸中有道义，又广之以圣哲之学，书乃可贵。若其灵府无程，政使笔墨不减元常、逸少，只是俗人耳。"可见，除了读书求知，还应提高各方面的修养，从而使自己的书法作品流露出较好的气质。虽说不能以书家忠逆与地位来论作品的艺术价值，但品行素养影响到创作时的心态从而使整体风貌产生一定的倾向性还是存在的，柳公权的名言"心正则笔正"对我们每个学习书法的人来说，都是值得记取的。

出于对上述问题的思考，我觉得讲书法的"故事"，其实更多是讲"书法文化的故事"，不但讲她的过去，也应该讲她的现在。于是，在这样一个有限的篇幅里，提供给大家的是书法的常识，书法的历史，书法的佳作简析，有关书法的一些趣事。

1

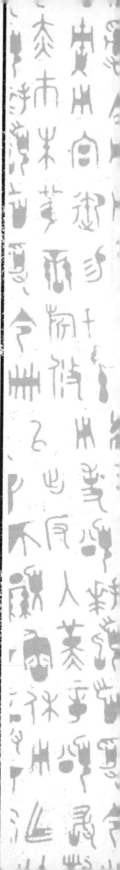

第一章

汉字的起源和甲金文字

一、早期刻画符号与文字的萌生

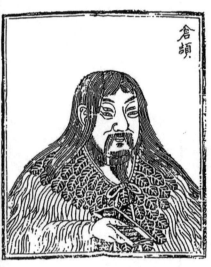

仓颉像

全甲刻辞

传说仓颉(亦作"苍颉")为黄帝时期的史官，汉字的创造者。仓颉所处的时代，实际上是由蒙昧走向文明的初期，其时用以记录语言的符号已经有一定数量的积累。如果汉字还是处在文字前的阶段，是不可能用数量有限的、简单的符号来做史的工作的，必然要掌握能够在相当程度上记录当时语言的这么一套文字，才能担当起这个史的工作。所以，我们可以相信，当时仓颉一类人(应该说是中国历史上最早的一些知识分子，比如沮诵，也是黄帝手下的一名史官)至少在整理文字、推广文化方面起了很大的作用。

现在所知道的最早的比较成系统的汉字，是在河南安阳发现的甲骨文。甲骨文里面主要是名词，但也有大量动词，甚至还有一些语气词。可以说，甲骨文已经能够比较好地传达语言信息了。

甲骨文的产生距今久远，发现却比较晚。

2

在中国漫长的汉字研究史上，始终没有这么一个汉字材料可以让文字学家去研究。比如许慎，他是东汉的大文字学家，他研究的就是小篆以及一部分战国文字。

甲骨文是一百多年前才发现的。当时，北京的药店里面出现了一种药，叫龙骨。龙骨磨碎之后，专医头顶生疮、脚底流脓，敷了以后消炎止血，很灵。有人偶然发现上面有字，更有了一种神秘的想象，以为是神灵附在上面，所以治起病来特别灵。于是就有一些人把它买来，其中就有国子监祭酒王懿荣等对古物有兴趣的学者。他们一研究，发现这里面还真有一些古老的文字，并不是什么神灵依附。至于古老的龟甲和兽骨为什么能起到治疗作用，这点似乎没有人很好地去研究。

甲骨文已经是比较成熟的文字体系了，我们虽不能说它是汉字的婴儿期，但它至少是汉字的童年。而我们要讲的是汉字的萌生，汉字刚刚出生的阶段是什么样子的。

文字是人类发展到一定阶段的产物，是伴随人类从野蛮进入文明而产生的。同任何事物一样，文字有一个从萌生到成熟的过程，有一个由单一的表意或者个别的偶然的表意，向一个文字系统过渡并日益完善的过程。中国汉字从最初的简单表意符号出现一直到目前的完善，可以分成三个阶段。第一个阶段是萌生阶段，第二个阶段是过渡阶段，第三个阶段是成熟阶段。从甲骨文，或者准确地说是从甲骨文的后期一直到现在，全都是第三阶段。而我们要讨论的是萌生阶段和过渡阶段。

殷商的甲骨文作为一种成系统的文字体系，是现在大家公认的汉字系统的前身。也就是说，现在使用的汉字肯定是由甲骨文发展而来的，这点不容怀疑。但是在近几十年中，随着考古发掘工作的

进一步发展,陆陆续续地发现了很多比甲骨文更早的刻画符号,有些跟甲骨文很相似,有些跟甲骨文完全不一样,这里我们不禁想说:中国汉字的萌生阶段究竟是什么状态?而这些陆续发现的符号和甲骨文又有什么关系?如果说其中的某一种古老的刻画符号,在形体上跟甲骨文某些字符有比较直接的关系,那么我们就基本可以推断,这一带出土的这些符号,跟甲骨文有着亲缘关系,而这一带的文化和后来的殷商文化也必然有关联。

半坡遗址刻画符号

现在我们所能看到的比较早的刻画符号,主要来自新石器时代中期分布在黄河、淮河流域的仰韶文化和大汶口文化。

仰韶文化的代表是西安东郊的半坡遗址。这个时期出了很多彩陶,而彩陶上不仅画有一些图形,也刻了一些符号。这些符号有的是单个出现的,有的则混杂在图案里面。半坡遗址共发现了27个不同的符号,分别刻画在113件陶器上面。

在陕西临潼还有一处姜寨遗址,在那里发现的文字符号有38个,分别刻画在129件陶器(或陶片)上。

以上两处遗址均分布在中国西部。而在中国东部,大汶口文化的刻画符号集中在现在的海岱地区,主要是山东的莒县、邹城一带,发现有10个不同的符号。这一时期陶文还比较少,所发现的符号除极个别

姜寨鸟鱼纹瓢箅瓶

是两个一起出现外,绝大多数都是单个出现的。有的学者认为这些符号并不是用来记录语言的,仅仅是一个标志性符号,可能是家族

或者是部落的标志，不一定是文字。但是标志本身也是文字最早的形态之一，尤其是有些符号在不同的陶器上面多次出现，就说明它有一定的表意性，这正是中国的单音节文字最早的形态，是汉字在萌生阶段的一种特征。

由单一的、个别出现的符号向系统文字的发展，这就进入了前文所说的第二个阶段，即过渡阶段。过渡阶段包括中国考古学所称的良渚、龙山时代。这一时期的刻画符号的最大特点就是一件器物上面出现了多个连续排列的符号，这点就跟第一时期很不一样了。如江苏吴县(今吴中区)澄湖出土的一件陶器，上面几个符号连续出现；而在南湖遗址出土的一件陶器上，一共出现了10个符号，这种情况在前期的仰韶、大汶口时代是没有的。近年来，在东南一带又出土了新石器时代后期及进入夏商时期的一些陶器、陶片，上面也有零星的连续陶文。

大汶口文化刻画符号

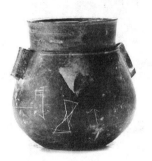

江苏澄湖出土陶器

江苏高邮龙虬庄遗址出土的陶片上的刻符和汉字起源有了更为紧密的关系。在此之前，无论是仰韶、大汶口时代出现的刻画符号，还是良渚文化澄湖、南湖出土的符号，都无法直接跟甲骨文联系起来。而从地区范围讲，它也属于良渚文化的体系，当然，已经是比较后期的了。

在具体介绍龙虬庄遗址的这些陶符和汉字起源，以及和甲骨文之间的关系之前，我们先要谈的一个问题是关于文化谱系。考古学

上到目前为止还没有完全解决这个问题，只是大致上可以理出一个脉络。考古学所说的文化谱系是指在物质和精神文化方面具备特征的各历史遗存间的关系所形成的系统。比如新石器时代中期可以称之为良渚、龙山时代，它可以有四个支脉：第一个是大汶口发展到龙山，主要是在山东一带；第二个是崧泽发展到良渚，主要是在浙江和江苏南部一带；第三个是仰韶发展到龙山，主要是在西北一带；第四个是马家窑发展到齐家，是中西部文化。这个发展脉络和文化类型分布，是目前为止在中国考古学上理出来的夏王朝之前的文化谱系。

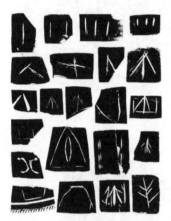

二里头文化三期陶器刻画符号

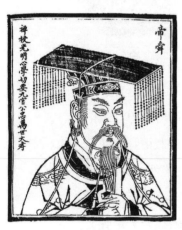

帝舜像

根据考古发现资料，对于夏以后文化的脉络，考古学界基本上理出了这样几个分支：一个是王湾类型龙山文化，发展到后来的二里头文化，是比较典型的夏文化，它的代表部落是夏后氏。在同一个时代，中国的中东部是后冈类型文化发展成的漳河型先商文化，可以说是商族的祖先。王油坊类型龙山文化是另一支龙山文化，这一脉发展到有虞氏，也是夏的代表性部族，舜是其中著名的领袖。

良渚、龙山文化是不是很自然地进入到夏文化的呢？不是。良渚、龙山文化在进入夏文化之前，中间有一个很大的断层。现在的很多出土文献资料都不能说明这个时期的情况，就是由于出现了这个断层。又由于有这样错综复杂的文化现象，也就导致了我们今天所讨论的文字谱系的错综复杂性。

漳河型先商文化是从后冈类型龙山文化发展而来的,而后冈类型龙山文化的祖属是帝喾。我们可以看到,很多的文献资料以及古代的传说中都提到了帝喾和有虞氏之间实际上是有密切关系的,而这两个文化支脉互相之间也是有关系的,它们的地域都处在中国河南的东部。两者之间虽然部族不一样,但是不能说成今天概念上的

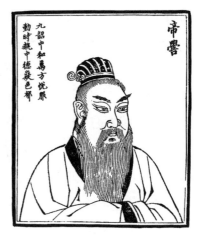

帝喾像

民族不一样。古代的部族和今天所说的民族不是等同概念。虽然不是一个部族,但是由于处在同一个地理位置,两者之间必然交流很多,许多文化因素是相似的。这种密切关系从《史记》里面可以看到。

《史记》里讲,商族人的一个祖先是契,他的母亲恰恰是有娀氏的女儿,也是帝喾的妃子。而舜作为当时经济力量比较强的部族领袖,在族脉上又可以说是契的上一辈。他曾经不断地教导契,教导商族的祖先,还把商这块地方赠给了契,后来契繁衍的子孙都称为商人,就是商族人,这在《尚书》和《礼记》中都

契像

有记载。《国语》《战国策》里也提到,商族人平时祭祀的祖先实际是契,他们把有虞氏当成自己的先祖之一,而直系的祖先是契。如此

密切的关系说明了这两者之间的文化必然也是相通的。

根据许多历史学家研究的结果，中国在古史传说时代，即中华民族还没有形成之前，大概有三大集团。一个是华夏集团，一个是东夷集团，一个是苗蛮集团。华夏集团集中在中国的中西部，就是前面所讲的以夏后氏为主的部族；而在中国，以前也把生活在中西部地区的民族叫作华族，因为有了夏，所以连起来叫华夏。东夷集团主要生活在中国的山东半岛、江苏、浙江，也就是中国的东部一带。至于苗蛮集团（"蛮"当然是不太好的说法），恐怕和现在的苗族有关系。苗蛮集团生活在中国的南方，后来才逐渐与北方会合。也就是说，先是华夏集团和东夷集团会合，苗蛮集团到后期才融合进来。

这里讲到商族的祖先帝喾和舜、有虞氏，他们所处的位置恰恰是华夏和东夷集团两个地理位置的中间。一般的历史学家认为，他们这两个部族是华夏化了的东夷人，既吸收了西面的华夏文化，又吸收了一部分东面的文化，而他们血缘的主体是东夷。现在生活在浙江的人，到底是东夷人还是华夏人，我们已经说不清楚了。经过几千年种族与文化的大融合，我们已经成了整个中华民族。

良渚文化刻画符号

良渚这一带的文化可以说有非常鲜明的地方特色。良渚文化的一些图案，一些崇拜物，一些玉器和刻画的一些图形、标志、符号等，都跟我们以前所了解到的仰韶文化、大汶口文化很不一样，具有非常鲜明的特征。应该说，早期、中期的良渚文化恰恰是比较典型的东夷文化，在那个时候，东夷集团还没有和华夏集团融合起来。

在夏以前，即刚才所说的良渚、龙山时代，有虞氏的文化相当发达。在河南，古代有虞氏城墙的遗址面积有三万多平方米，城门两边有门卫的房间，还发现了用陶做的输水管道，这种建筑水平可以说是非常之高。有虞氏有非常复杂的礼仪制度，根据陈成国写的《先秦礼制研究》，中国的夏礼、商礼、周礼都有可能来源于虞礼。礼仪不单是指礼节，更是指统治集团内部的等级制度。有这么发达的礼制的社会集团，有没有使用文字，现在没有明确的记载。可以说，有虞氏时代文明程度是很高的，它直接影响了先商——商代的先民，商代的文化中有虞氏的文化痕迹非常明显。

大禹像

王油坊类型的龙山文化在有虞氏还很繁荣的时候，突然断层了，不见了，为什么？这和历史上所记载的有虞氏的出逃有一定的关系。出逃的原因根据《韩非子》这本书所说，是当时禹逼舜让位，禹像篡权者一样，把舜赶出去了。那么舜逃到哪里去了呢？逃到了黄海之滨，也就是现在江苏的苏北、苏南间沿海一带，居于海边，终生欣然，"乐而忘天下"。这个地方是鱼米之乡，生活水平很高，他自然也就乐而忘忧了。

龙虬庄遗址在什么地方？就在舜逃到黄海之滨居住的地方，江苏高邮一带。龙虬庄遗址出土了不少陶文，这些陶文的文字结

龙虬庄遗址陶片

构和甲骨文非常相似。

龙虬庄出土的这些陶文究竟有什么含义,到现在为止,包括一流的考古学家在内,都没有人能解释出来。我们注意到,龙虬庄陶文边上有四个符号,第一个很像甲骨文当中表示虎、野兽的字,第二个像鱼的样子,第三个像蛇,第四个像鸟。边上这四个字符是否为了说明四幅图画呢?是单独读下来有意义还是互相之间有关系呢?都无法确切解答。现在基本上认为是一对一,一个简单的字对一幅图画。这些陶文的结构方式跟甲骨文是非常相似的。

在中国大地上发现的这些符号,东面的和西面的很不一样。东面的这些符号形象性强一些,生活在东面的人似乎更喜欢画画,更浪漫;而西面的符号更抽象、更规整、更理性一点。这可能跟一定的地域、气候、自然条件有关系,跟语言可能也有关系。

华夏集团、东夷集团、苗蛮集团在没有融合成一个中华民族之前,文化习俗不一样,各自的语言也不一样。有一部产生于东汉时的《越绝书》,书里讲中原一带的人偶尔跑到越地(主要为今浙江地区),发现越人讲话听起来跟鸟叫一样,没有一句能听懂,可见当地的语言和中原大不一样。东南这一带水草丰美,气候温和,一颗种子扔下去基本都会长出来,不像西北地区比较干燥,人们需要对天气、气候有认真的预测、把握,对生产有精心的安排,才能把一年的农作物种出来,才能指望丰收。相对来说,位于西北地区的华夏集团,其语言由于地理环境的原因,可能会比较硬一点,民风比较厚实、淳朴。南方由于温润的气候让人变得细腻而情感丰富,一片大海让人有无限的想象,看到杨柳依依而产生浪漫的感觉。就人们讲话而言,黄土高原是一马平川,范围很大,声音需要很响,而且最好是一个词就用一个单音节表达,声、韵、调区别得很明显、很准确,让

大家都能听得清。而江南这一带，耕作单位相对密集，居住也相对集中，人们之间的距离比较近，声传效率高，这样，互相之间讲话就有可能更多地从词的本身语音变化中获取语义信息，词的语音单位往往就不是一个音节。

近百年来，很多语言学家在讨论中国汉语的早期形态时认为上古汉语可能跟现在不是一个样子，词可能是多音节的或者是复辅音的。现代汉语中每个音节大多是一个辅音加上一个元音拼起来的（包括少量零声母音节），但如果说有两个辅音，而前面那个很轻，那么马上另外一个辅音也跟出来了，这种语言状态就跟现在我们所说的汉语语音状态不一样了，这便是古代可能存在的复辅音，甚至可能存在一个词多音节的现象。当然，上古时代各地语言差别很大，这些现象的分布是不均衡的。

这在传世文献当中也不是没有记载。《越绝书》里讲到南方的越国人讲话就跟鸟叫一样，可能这个"鸟叫"本身就是一个词多音节的现象，而多音节的词用汉字这样的形式加以记录是很困难的，因为汉字的一个字形往往就要记录整个词的词义，同时也记录词的音，或者说，必须在记录一个音的同时把义表达出来。如果这个音本身很复杂，这个字形就没有办法体现出来。当然，早期的人类还没有这样的能力把语言当中的音及词当中的音分得很清楚。再说，当时越人还没有形成像甲骨文那样能够较完整地记录语言的文字符号系统，只能用一些符号和简单图形帮助记忆。越人未及发展专门记录越语的文字体系就已融入了中华民族，自然也就使用汉语（指以华北、中原为主体的语言，其在形成过程中也不断吸收各地的语言成分）、汉字了。

我们不能断定整个夏代没有系统的文字，因为孔子说过，夏、商

都是有典有册的,典和册就是已成的书(当然是简策的形式),这就可以推测,至少在夏中后期,文字已经发展到可以记录长篇语句内容的程度了。我们现在所看到的只不过是些写刻在陶片上的相对来说比较连续的符号,但它只是记录一些名词,你要让它记录动词、形容词、副词或表达语气,肯定还没有达到那个程度。

从龙虬庄遗址的陶文当中,可以看出它跟甲骨文有着密切的联系。有虞氏在相当多的方面、相当深的程度上影响了商族的祖先,其中必然也包括创造文字的理念和方法。商族在河南这个地方扎下根来,越来越发达,甚至后来推翻了夏朝。商族必然继承了有虞氏比较先进的文化,发展了自己的文化,而且慢慢形成了甲骨文这样一套比较完善的文字。

甲骨文既然是来源于有虞氏,并经过数代的努力逐渐创造出来的一套文字,而后冈型龙山文化、王油坊型龙山文化所处的恰恰是东和西文化类型之间的过渡地带,商先民本身又属华夏化了的东夷集团,所以甲骨文实际上是西面受到华夏文化的影响,东面受到东夷文化的影响而形成的一种"博采众长"的文化产品。东夷文化中较早的崧泽文化、良渚文化,已有一些表意符号,必然在很早的时候就已经影响了有虞氏的文化。

近年来,我们越来越多地发现,从杭州附近的良渚,再往北到山东的龙山,一连串的考古挖掘点,都有时代先后递承的关系。从中可以看出,一部分良渚人当初由于某些原因突然在杭州附近消失了,可能是逃难,也可能是这里洪涝灾害太多。良渚文化衰落或者转移的原因,学术界有种种推论,尚未形成定说。良渚人跑到什么地方去了?根据考古发现,往东、往西、往南都有。

文化的影响会随着民族的迁移而传播开去。良渚人的审美

意识、良渚人治玉的工艺、良渚人创造文字的能力也会随着他们的迁徙带到别的地方去。文化传播促进文化新格局的形成，既然商族的祖先接受了东夷集团、华夏集团两种文化，他们后来所创造的甲骨文也必然是吸收了东夷文化、华夏文化中的一些刻画符号才形成的。

所以，如果要问良渚文化的一些符号是不是汉字的前身，答案是否定的。那二者之间有没有关系呢？我们可以肯定地说，是有关系的。但是这种关系已经比较间接了。

现今，文字的研究越来越成为一种跨学科、多层面、综合性的研究，对文字符号的解释往往需要多维度的思考和分析。在新石器时代中后期，中国大地上的各个部族中已经出现了各种刻画符号，但从所有这些刻画符号演进到甲骨文是一个漫长的、错综复杂的过程，我们不妨将这个过程看作汉字的黎明。在黎明阶段，很多事物可能是不清晰、不确定的，但太阳终究要照遍大地，中华文化最重要的发明——汉字，也就随着汉民族的形成而逐渐生成了。

二、漫说甲骨文

甲骨是龟甲和兽骨的合称。现今发现的商周甲骨文字,一般都是刻在龟的腹板和牛的肩胛骨或胫骨上,也有刻在其他兽骨和人骨上的。甲骨文的内容大多为殷商时代王室占卜的记录以及与占卜有关的记事文字,故又称"卜辞",又因为最初的出土地点为殷墟(今河南省安阳市殷都区西北小屯村),还可以称为"殷墟书契""殷墟卜辞"。

甲骨文的发现,颇有点传奇色彩。不同于金文和简牍文的是,甲骨文发现至今才一百多年,这曾经使清代一些大学者都产生了怀疑。章太炎先生对《说文解字》研究极深,对商周钟鼎和六国古文也非常熟悉,是一流的文字学家,但他对甲骨文的真实性长期抱有怀疑,在其著作中就一直未采用甲骨文资料。当然,多数学者承认这确实是古老的汉字。清光绪二十五年,即1899年,清廷国子监祭酒、收藏家王懿荣在北京的中药铺偶然发现了有刻画符号的"龙骨",当时龙骨是专治头顶生疮、脚底流脓的外敷中药。他购下了1000余片,并打听到了龙骨的出处——安阳。王懿荣死后,这些甲骨为刘鹗(字铁云,《老残游记》的作者)所得,加上他后来收集的,一共有5000片,选其中字迹完好者拓印成册,题名为《铁云藏龟》。这是著

录甲骨文的第一部书。此后，罗振玉、王国维、郭沫若等相继寻访甲骨文资料，编印出多部甲骨文图书，规模最大的是1959年在郭沫若领导下，集各家成果而成的《甲骨文合集》十三册，选存了文句完整或比较完整，以及文句虽有残缺但内容较为少见的甲骨41956片，为人们研究甲骨文提供了可靠的文献依据。这部书1978至1982年由中华书局全部出齐。

《铁云藏龟》内页

除了殷商甲骨文之外，20世纪又发现了周代甲骨文。1977年在陕西岐山周原遗址出土的1000多件甲骨，其中有文字的就有300多片。

据不完全统计，国内外现存甲骨（含拓片）约14万至15万片，有单字的约4500个，但是差不多有一半的字未能完全释读出来，有的释读学术界尚存分歧。

甲骨文虽然是卜辞，但涉及当时社会生产、生活的内容还是很丰富的。我们看《甲骨文合集》的分类，就能够大致有一个了解。该书将甲骨文分为四大类：（一）阶级和国家；（二）社会生产；（三）思想文化；（四）其他。四大类又包含了二十二个小类：1.奴隶和平民；2.奴隶主贵族；3.官吏；4.军队、刑罚、监狱；5.战争；6.方域；7.贡纳；8.农业；9.渔猎、畜牧；10.手工业；11.商业、交通；12.天文、历法；13.气象；14.建筑；15.疾病；16.生育；17.鬼神崇拜；18.祭祀；19.吉凶梦幻；20.卜法；21.文字；22.其他。

甲骨文与其他书体相比，在形态上差别很大，自发现后即受到

了书法界的重视。其笔画的简洁明快拙朴,分布自然而成天趣,已经为今天的创作所借鉴吸取。作为对一种书法文献载体的研究,我们主要关注材料、工具对于文字形质的影响。

商周甲骨主要用于占卜,但大量的考古材料证明,早在新石器时代晚期就已有卜骨,只是上面没有文字,大约当时文字尚处于萌芽时期,不足以记录占卜的有关内容。这里顺便要提到的是,萌芽时期的文字,其载体主要是新石器时期的陶器、玉器。例如,仰韶文化半坡遗址出土的彩陶、良渚文化遗址出土的黑陶和玉器、龙山文化遗址出土的黑陶等古器物上,都发现了多少不等的刻画符号。这

良渚文化玉器

半坡人面鱼纹彩陶盆

龙山文化黑陶高柄杯

些符号的含义至今没有完全搞清楚,甚至也无法断定它们与汉字是否有直接传续关系,所以我们暂不将它们列入文献讨论的范围之内,虽然这些载体比甲骨的年代要早得多。

商代开始在甲骨上刻字,由于牛胛骨形状不规则,难于整治,而龟的腹甲平整匀称,较为美观,易于处理,所以龟腹甲渐渐成为主要的占卜材料。安阳出土的龟甲略多于骨,正说明了这一趋向。古籍

中谈到商周占卜均言龟不言骨,说明后来龟完全取代了骨用于占卜,而安阳出土的大量卜骨正好可以补文献记载之不足。

商代王室凡遇战争、农耕、田猎、祭祀、婚姻等事均要占卜,所需甲骨的量很大。当时的龟甲主要是来自诸侯方国的贡品,卜辞常有"氏龟"即进贡龟的记载,每次入贡三四片,多的达数百上千片。

占卜之前,甲骨需要整治。整治的工具是青铜制的刀、锉、锯。整治的第一步是"取材",杀龟并去掉内脏叫"攻龟"。第二步是"锯削",将龟壳的腹背之间锯开,锯时将前后足之间的"甲桥"存留在腹甲上,并锯掉外沿部分使之成为有规则的弧形。胛骨也要锯去骨脊等不平处。第三步是"刮磨",胛骨要将其正面锉平,龟甲要去掉胶质、锉其高厚之处,再加以刮磨使之产生光泽。经整治后的甲骨就成了合用的占卜材料。

占卜的程序大致为:(一)钻凿。钻,是用钻子在甲骨上钻出较深的圆穴;凿,是用凿子在甲骨上凿成口宽底窄的枣核形长槽。钻、凿都不能穿透骨面。有单独钻或凿的,也有钻凿并用的。(二)灼兆。即用火炷烧灼钻凿之孔穴处,烧灼后甲骨的正面便发出"卜"的声音并出现裂纹,这裂纹的形状也就是"卜"的正形或反形。由此可知,"卜"是一个象形兼表音的汉字。(三)刻辞。甲骨上烧出的裂纹就是"兆",占卜者依据兆而定吉凶,将占卜的过程拟成一条卜辞,刻于正面。(四)涂饰和刻兆。刻完卜辞后,有的为了美观而在字的笔道中涂朱砂或涂墨,一般是大字涂朱,小字涂墨,正面涂朱,反面涂墨。有的在兆上加刻使之显明。这些风尚在武丁时期尤为明显。

1932年殷墟第七次发掘时出土了一块陶片,上面有一墨书的"祀"字,约一寸见方,笔画肥厚,字体风格与铜器铭文相似。这就引出了以下两个问题:1.书写和契刻在当时是怎样的关系? 2.当时真

写有"祀"字的陶片

正的书写风格是怎样的？后一个问题由于牵涉到金文，我们放在下一部分讨论。

甲骨上的文字，绝大多数是用刀刻的，也有极少数是用软笔写的。之所以称"软笔"，是为了与后来的毛笔区别开来，因为当时使用的笔未见原物，不知其材料形状，而现在所谓的"毛笔"是有一定形制的。甲骨学家董作宾先生认为："卜辞有仅用毛笔书写而未刻的，又有全体仅刻直画的，可见是先写后刻。"这一说法大致符合实际。按照数量的多少，应该分为三种：1.直接契刻；2.先写后刻；3.只写不刻。最后一种极少，可忽略不论。由于商代王室占卜极为频繁，巫师常应接不暇，故直接契刻的情况相对先写后刻要多。契刻和书写，直接契刻和先写后刻，风格和效果都不一样。先写后刻，如果字比较多，往往是先刻直画，后刻横画，这种刻法能够提高效率，并显得字迹整齐。现存甲骨有些字不可识，经研究是因为当时只刻直画，忘了刻横画，如《铁云藏龟》112.4片有一字缺刻横画，补全即为"涉"字。又如《殷契卜辞》31片："壬辰卜，大贞：翌己亥□于□，十二月。"其中"己亥"也是缺刻横画。

《吕氏春秋·察传》记载了一个故事：孔子弟子子夏在去晋国途中，见一读历史书的人念道："晋师三豕涉河。"立即纠正道："不对，不是什么'三豕'，而是'己亥'。因为'己'与'三'相近，'豕'与'亥'相近。"那人到晋国一打听，果然是"晋师己亥涉河"。后世便有了成语"鲁鱼亥豕"，指书籍在撰写或刻印过程中的文字错误，现多指书写错误，或不经意间犯的错误。"鲁鱼"典出晋葛洪《抱朴子·遐览》：

"书三写,鱼成鲁,虚成虎。"也是说鱼和鲁、虚和虎字形相似,抄来抄去容易抄混。

有人认为直接契刻就是先刻直画后刻横画的,笔者认为这种可能性较小,除非手艺极为熟练。因为文辞的组织和字形的构造必然要有一个思维过程,很难想象直接刻直画就能组词成句的情况。甲骨坚硬而涩韧,采用当时硬度并不很高的青铜刻刀,操作起来是很吃力的。有人猜测甲骨在刻前被酸性溶液泡过,质地软了就好刻一些,但这一说法尚未被证实。

现今发现的甲骨文,字越大,刀笔味越少;字越小,刀笔味越浓。原因也很简单:那些大的字笔画较粗,刻一笔要用"双刀"或多刀,力求表现出墨书的笔形,如《殷墟文字甲编》3940、3941片,《殷墟文字乙编》6664、6672片等,笔画粗壮,与青铜器铭文不相上下,几乎没有什么刀刻味了;而多数甲骨文用的是"单刀",简捷果断,线条较细,完全是刻画的意味。当然,刻画的水平有高低差异,有的虽小若绿豆,却精细而匀称,有的则较为拙劣。《殷契粹编》1468片有一行刻得十分精熟,当是老师傅所刻,其余则拙劣不堪,显然是初学者所为。

综上所述,甲骨文由于材料和工具的特殊性,也因为其产生过程的某种"仪式"性,所以才形成其文献形态和文字样式的特征。甲骨文有书有契,但大部分是先书后契,或不书而契,只有少量只书不契。至于当时是否还有书写在其他材料上的文献,因年代久远未能保存至今,就不得而知了。不管怎样,甲骨文已经结束了上古"结绳而治"的历史,进入到"书契"的时代了。

三、多彩的金文

先说金石，这是在中国文献学史中一个经常出现的名词。从宽泛的意义来说，金，指以铜器为主的金属器具；石，指石碑、山岩，也包括所有加工过的石质器具和玉器。从宋代开始兴盛的"金石学"，研究、论述的对象是比较广泛的。因为金石学和文人雅玩、古董收藏鉴定有关，当然涉及的器物也很丰富。狭义的说法是，"金"专指青铜器，"石"专指碑刻、摩崖。与此相关的"金文"，即青铜器铭文；"石刻文字"，则主要指唐代以前的碑刻、墓志和摩崖的文字。书法学领域通常习惯用"金石"的狭义。

据目前所知，石头作为文献载体出现的时间，和青铜器差不多。《墨子·明鬼》说："琢之盘盂，镂之金石。"但是考虑到在青铜时代之前，新石器时代中晚期已经有萌芽形态的文字，因此可以大致推测在石头上书刻文字或许更早。甲骨文出土之地殷墟，也同时有青铜器出土，

妇好鸮尊

毛公鼎及其铭文（部分）

上面有少量文字，如"妇好"，但更多的是文字与图形相杂的族徽，说明"金文"的年代大致可以与甲骨文比肩。

从汉字的艺术性角度去看，金石文字是一个非常丰富多彩的世界，特别是周代以后，人们的审美意识已经逐渐复杂化，创造能力和技术条件有了长足的进步，书写者和工匠可以根据需要创作出精美的文字。《大盂鼎铭文》291字，《毛公鼎铭文》497字（一说499字），整齐中又有变化，成为后世大篆创作的楷模。至于汉代各种摩崖刻石，唐代各种碑铭，更是"群星璀璨"，是中国书法实物文献的"大宗"。

由于金石文字与书法的发展关系非常密切，所以我们必须关注"金石"作为文献载体的特点和功能。

上古时"金"就是指铜，当然，那个时候的铜是青铜，即含了锡等其他元素的合金铜。根据目前考古材料得出的结论，中国铜器起源于新石器时代末期，距今约5000年。迄今为止发现的年代最早的铜器是分别出土于马厂文化和马家窑文化的两把铜刀，前者绝对年代在公元前2300年至前2000年，后者为公元前3000年，这个年代正与古史传说中的黄帝、蚩尤时期相当，古籍载"黄帝采首山之金，始铸为刀"，可见并非无稽之谈。

成熟的烧陶技术，给铜器的冶炼铸造准备了条件。新石器时代中期的仰韶彩陶，新石器时代晚期的龙山文化黑陶，都说明那时的制陶技术已十分成熟。这对于炼铜所用的坩埚、范的制作都是非常

饕餮纹

鱼纹

云雷纹

青铜纹样

有利的。当时的工匠已经能够有效地将窑内的温度控制在950摄氏度至1050摄氏度之间,这样炼铜所需要的高温条件也具备了。当然,发现自然铜是先决条件,夏代的先民已经懂得开采铜矿石。记载了不少古代科技史料的《墨子》提到:"昔者夏后开使蜚廉折金于山川,而陶铸之于昆吾。"陶、铸连在一起说,正说明了制陶和冶铸的密切关系。

新石器时代末期的石器、骨器、陶器,在器形和花纹方面都成为早期铜器的蓝本,其中,陶器尤其是铜器的母胎。石器、骨器主要发展为铜器中的工具和兵器,陶器则发展为铜容器。二里头文化中的陶制盉、爵、角,商代就有与之类似的铜器。河南安阳商代古墓出土青铜器的同时也出土了大量形制相近的陶器。铜器中的纹样如饕餮纹、鱼纹、云雷纹等,在陶器中也早已存在。只要看看陶器和铜器共用的一些名称,就更加容易理解两者的关系了:鬲、鼎、壶、盘、甑、豆、爵、瓿等等。但是铜器的制作技术有着更大的发展空间,在周代宗法社会里,铜器的权力象征作用越来越大,制作也越来越精美,其艺术性也就完全独立了,形制和花纹也更为丰富了。

一件铜器是否完美,制范是最重要的第一步。范有内、外之分。由于花纹在器物表面,所以内范主要用以确定器物内面的形状,但是文字多在内面,所以内范要刻制文字的反形;外范则要塑造出各种

花纹,花纹大多为对称或线性排列的,所以不必考虑正反。范有先塑后烧制的,也有烧制成陶后刻纹的。有了陶范,就可以将熔化的铜液浇入,待冷却凝固后就去掉陶范,铜器的雏形即产生。接下来便是修整、磨光,力求尽善尽美。后来还出现了更为先进的"失蜡"法,即先用蜡刻制出完整的器物,再以"蜡模"为胎,做出内、外范,当铜液注入时,"蜡模"也由于高温熔化成液体蜡,从范下面的孔流出。由于固体蜡可以雕刻得很精细,所以失蜡法为高水平的铜器制作提供了技术支撑。

一件铜器的完成要经过十几道工序,再加上上千年的氧化磨

用失蜡法铸造的云纹铜禁

损,可以想见,我们今天所看到的铜器铭文,跟最初书写者的笔迹会相差多远!

金文的书写内容和书写风格与器物的用途有着直接的关系。青铜器在当时的用途主要有二:作为日用的器皿和作为宗法礼制的"物化"。

一开始,青铜器都是工具、兵器、食物的容器,后来,随着奴隶制宗法礼制的形成和发展,一些经常用于祭祀宴飨的青铜器便被赋予了特殊的意义而有了明贵贱、别尊卑的"藏礼"的作用,从而形成了独特的礼器(亦即彝器)体系。所谓"天子九鼎、诸侯七鼎、大夫五鼎、元士三鼎或一鼎"之类的等级排列,就是宗法礼制的一种物化。

礼器是王权的象征，在宗庙里，它是世代相守的宝物，又是立国安邦的重器。所以，"问鼎轻重"即意味着侮辱和挑战，"鼎迁"则意味着国灭。多数礼器还可以用以赏赐、赠与、陪嫁、陪葬等。

铜器的藏礼作用在西周达到顶峰，所以我们看到的最精彩的金文作品如《大盂鼎铭文》《虢季子白盘铭文》等，都是西周盛世之作。到了春秋战国时期，随着奴隶制的衰落，"礼崩乐坏"，铜器的象征作用也逐渐失去，到秦汉又回复为实用品。但是，即使在礼乐鼎盛时期，除了少数重器，大量的礼器也同时作为日常器物使用。当然，这也仅限于贵族阶层，不是有"钟鸣鼎食"的说法吗？

迄今为止，已发现的青铜器大致可以分为七大类，见下表：

青铜器分类表

类别	举例	图例
食器	鼎、甗、簋、敦、豆、簠等	 作册般甗
酒器	爵、角、斝、觚、兕觥、尊、盉、壶、罍、方彝等	 祖丁尊
水器	盘、匜、盂、鉴、缶、斗、盆等	 蔡侯申盘

类别	举例	图例
乐器	钟、钲、铎、铃、鼓、錞于等	虎钮錞于
兵器	戈、矛、戟、钺、剑、箭、弩机等	宋公栾戈
生产工具	镰、铲、锄、锛、斧、削、锯等	战国青铜镰
其他	度量衡:尺、量、权;车马器:辖、毂、銮、当卢;玺印、符节、货贝、镜等	王命传龙节

不难看出,以上分类以实际使用价值为标准,因为以"礼乐"器分类则难以进行同一层面的比较。

已经面世的铜器,难以精确统计,因为将货贝、铜镞之类小件计入数量是极为惊人的。有铭文的器具,据中国社会科学院考古研究所编纂的《殷周金文集成》的统计,大约超过万件。

25

铭文形成的方式,是"刀刻"和"范铸"。铸比刻的工序要复杂,商和西周多为铸,显得郑重其事;春秋战国多为刻,说明制作已趋向粗放。也有少数器物是刻、铸并施的。

"款识"是常见的一种说法。款,指凹下的字迹,即"阴文";识,指凸出的字迹,即"阳文"。一般来说,铸出来的字,笔画比较肥,线条比较圆,而刻出来的字当然较细了。

由于大部分金文都是先写、刻于范上,可以细细制作,等铸出字形后,又可以慢慢加工,所以,金文保存了较多的图绘风格。一些重要的礼器,更需要显示庄重、威严、华美,就采用了典雅的古体和更多的象形因素,有的还增加了一些笔画(羡笔)以增添美的效果。当然,金文比甲骨文更规范,因为它不允许字形离谱而失去严肃性;字体的"方块化"和行款的整饰,也在汉语文献形态上成为后世的先导:自金文始,一篇之中字形大小一致、字距行距均等、直书左行,成为最标准最常见的文献形式。

✿ 1.《虢季子白盘铭文》

虢季子白盘为商周时期盛水器,晚清时期出土于宝鸡,现收藏于中国国家博物馆,是该馆的镇馆之宝。器内底铸铭文8行111字,记述虢季子白率军对犹作战,斩敌首500,俘虏50人,战后献馘,周宣王宴飨虢季子白,并赏赐马、弓矢、钺,以资勉励。铭文中语句以四字为主,且修饰用韵,文辞优美,行文与《诗》相似,是一篇铸在青铜器上的诗。

虢季子白盘一向被视为西周金文中的绝品。它的金文排列方式与字形处理方式显然有别于其他西周铭文,却与东周后期战国吴楚文存在着某种相近的格局。比如,它非常注意每一文字的独立

《虢季子白盘铭文》

性。线条讲究清丽流畅的感觉，而字形却注重疏密避让的追求，有些线条刻意拉长，造成动荡的空间效果。造型的精练与细密，格调的清丽秀逸，让人惊叹。

为了充分体现虢季子白盘的这种艺术格调，创造者们还特意对文字排列进行了"处理"。于是，在整篇珠玑璀璨的大效果中，我们又看到了每一文字独立美的凸现：一个字，就是一个世界，一个粲然的宇宙。千变万化的姿态被孕育在每个字的造型中，使它们如行山阴道中，让人目不暇接。

2.《大盂鼎铭文》

康王时代的大盂鼎为现存西周青铜器中的大型鼎，清光绪年间

《大盂鼎铭文》

出土，曾为著名收藏家苏州潘氏攀古楼的重要藏品。该鼎铭文共291字，字体敦厚工整，常有粗画和肥厚的点团出现在字的笔画中，形成了特有的节奏感。

西周早期金文中，《大盂鼎铭文》的这些特征具有代表意义，显示了朴厚的时代风貌。这种粗画和肥厚的点团于西周中期逐渐减弱。

3.《秦始皇诏量铭文》

公元前221年，秦始皇统一了六国，为统一度量衡，向全国颁发了诏书。这篇诏书或在权、量（权即秤锤，量即升、斗）上直接凿刻，或直接浇铸于权、量之上，更多的则制成一片薄薄的"诏版"颁发各地使用，这就是秦诏版。

本书所选的是保留至今的许多《秦始皇诏量铭文》之一，较之一般见到的秦诏铭文，线条要圆厚些，较多地保留了笔意，行款也非常

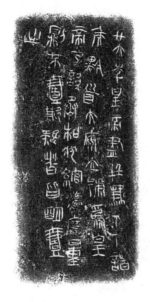

释文：

廿六年，皇帝尽并兼天下诸侯，黔首大安，立号为皇帝，乃诏丞相状、绾，法度量则不壹、歉疑者皆明壹之。

元年制诏丞相斯、去疾，法度量尽始皇帝为之，皆有刻辞焉。今袭号，而刻辞不称始皇帝。其于久远也，如后嗣为之者，不称成功盛德。刻此诏，故刻左，使毋疑。

《秦始皇诏量铭文》

生动奇特，是学习秦小篆的优秀资料。

相传，秦诏最初为李斯所书。不过设想一下，全国那数不清的权量，上面的铭文当然不可能均出于一人之手。加上官吏们对下级决不可能如对天子那样恭敬，所以与泰山刻石相反，秦诏铭文中虽然也有严肃、工整的，但大多数纵有行、横无格，字体大小不一，错落有致，生动自然；更有率意者，出于民工之手，或缺笔少画，或任意简化，虽不合法度，却给人以天真、稚拙的美感。

在20世纪70年代《云梦睡虎地秦简》出土之前，书法论著中曾把秦诏作为"古隶"和"秦隶"的标本，从唐朝的颜师古到近代的郭沫若大都持有这种观点，但随着真正秦隶的出土，秦诏才被还其本来面目。它属于小篆中自由奔放、简率的一种，相对于严肃的官方文字，也许它更能体现秦篆书法的真正面貌。

4.《琅邪台刻石》

秦始皇统一六国以后，曾多次巡视全国，立石刻，歌颂秦德。据《史记·秦始皇本纪》记载，有《峄山刻石》《泰山刻石》《琅邪台刻石》《之罘刻石》《东观刻石》《碣石刻石》《会稽刻石》等七种。这些立石有政治意义，也有极高的艺术价值。

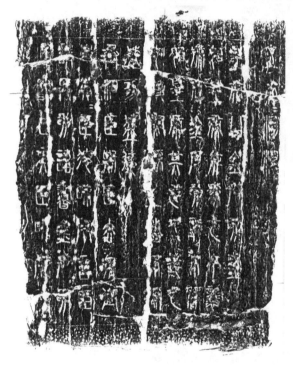

《琅邪台刻石》

始皇三十七年（前210）七月，秦始皇去世。二世元年（前209），东行郡县，李斯随从，于始皇所立石旁刻大臣从者姓名，以彰始皇成功盛德，复刻诏书于其旁。至宋代苏轼为密州知州时，始皇刻石已泯灭不存，仅存秦二世元年所加刻辞，世称"二世诏文"，也就是现在保存下来的《琅邪台刻石》。

《琅邪台刻石》是秦代传世最可信的石刻之一，笔画接近《石鼓文》，用笔既雄浑又秀丽，结体的圆转部分比《泰山刻石》圆活，点画粗细均匀，确实为小篆第一代表作。唐张怀瓘《书断》列李斯的小篆为"神品"。明赵宦光说："秦斯为古今宗匠，一点一画，矩度不苟，聿遒聿转，冠冕浑成，藏妍婧于朴茂，寄权巧于端庄，乍密乍疏，或隐或显，负抱向背，俯仰承乘，任其所之，莫不中律。大篆敦而圆，骨而逸；小篆柔而方，刚而

30

和，筋骨而藏端。楷籀则简缩，斯乃舒盈。书法至此，无以加矣。"

今观《琅邪台刻石》书法，工整谨严而不板刻，圆润婉通而不轻滑，庄重典雅，不失为一代楷模。其结体平稳、端严、凝重，疏密匀停，一丝不苟。部分有纵长笔画且下无横画托底的字，密上疏下，稳定之中又见飘逸舒展。这种结字方法，至今仍为习小篆者沿用。

四、汉字在书写中演变

　　文字的发明和使用，弥补了有声语言传播信息过程中的弱点，使得信息传递可以无限制地久远（时间），范围可以无限制地扩大（空间）。所谓传播，必有施、受两个方面，若要以文字为传播的介质，前提是施、受二者都必须掌握这套文字形体构造的规范。

　　施者写出一个新字，到了受者那里，或者通过"上下文"被立刻认知，或者通过别人指点才被认知。至于这个新字今后大家用不用，要看它表意和表音的准确度、书写是否便利，以及它是否有悖于当时的文字体系，约定俗成后便进入了文字规范系统。写大家认得的字，既要字形结构规范，还要字体规范。当然，前者是本质的，后者是从属的。汉字的教学，必然在字形结构和字体两方面都有规范的要求。

　　书写者总是掌握着创造新字、新体的主动权。尤其是新体的产生，完全是由于在不影响辨认的前提下，快写简写造成线条形态、笔画走向、构件形态和构件关系的变化。到了新的书写样式蔚然成风时，新的字体也就产生了。这时，施、受之间已具共识。汉字"写"和"认"不断地作用、反作用，不断地矛盾运动促成汉字的演变。新字体的形成与稳定，反映了矛盾的相对统一。显然，在演变中起主导

32

作用的是"写",没有书写者的创造性劳动,就没有汉字的发展、汉字的今天,当然也就谈不到书法的产生和发展。

书写是人类的一种文化活动。汉字的书写受到各种文化因素的影响,不仅是语言,还有环境和时代背景。我们要从内在和外在两方面来探讨制约书写的各种因素。

(一)语言发展对文字的作用。在汉语中,对文字起作用的不是语法,而是语义和语音。汉字从产生到成熟,经历了由简到繁,又由繁到简的过程。从篆到隶,是书写上最全面的一次简化运动,自此,汉字书写进入了全新的状态——"写"真正替代了"画"。这种"写"的感觉还带来了副产品——书法艺术。

(二)工具和材料的变化,直接影响、制约着文字书写。竹木简与毛笔的配合,纸与毛笔的配合,两者比较,可看出工具、材料对书写起的巨大作用。竹木简形狭长,一简只书一行。相同的宽度和字间分隔的行款限制,使得汉字"方块"形态更趋明显,并使一部分过于繁复的字简化。而纸张的应用,使毛笔有了新的用武之地,汉字的书写进入了全新的状态。简牍的限制使汉字线条的走向仍以平行和垂直为主,而纸的使用则让汉字笔画的走向增加了大量的斜线。纸可能具有的幅面和性能,使毛笔可以在上面振动、提按,出现许多形态不同的点画,而这种笔画也使得书写更轻松。这样,汉字的书写不仅提高了效率,而且逐步产生了行草书、楷书这些极有利于推广汉字书写和使用传播的字体,并由于书写时个性和审美情趣的注入,产生了风格各异的书体,使得汉字的"书写"具有了明显的审美属性。

(三)文化环境和教育的影响。写字本身是文化行为,只要是写字,就会受一定的文化因素的制约。书写和认读的能力不会与生俱

来,必然来自传承,来自教育。在经济繁盛或政局混乱时,都有可能呈现文化的多元化现象。但是,对汉字的书写,无论何时政府都会要求"书同文"。这是由文字的工具性所决定的。汉字的书写,具体到一个时代,受书写规范的制约,受文字教育的制约,受包括考试制度在内的一切社会文化制度的制约,是毋庸置疑的。不同地域有不同的社会文化条件,也就造成了书写状况的不同。凡经济文化发达、文字使用频率高的地区,字体演进速度就快,同时书写规范的措施也有力。反之,则沿用旧字体明显,书写不规范,俗字、俗体相对较多。唐朝时长安一带为政治中心,文化发达,官修经史、字书,包括"石经"在内的大量碑铭相对集中,都说明了规范文字在这一带的普及与所处的统治地位。而在偏远的敦煌一带,民间"经生"笔下的佛、道经卷,则俗字连篇,书写的规范程度显然较低。

汉字演变中各种字体的相继出现,是书写、认读这一对矛盾运动推进的结果。楷书是字体发展的最后一站。楷书以后再没有新的字体诞生,这同样归因于汉字与汉语、书写与认读的矛盾统一。在表意为主的字符系统范围内,楷书在各方面都已达到极致:1.已经形成一套生成新字能力强、符形数量有限的表音、表意符号,以及能辅助表音、表意符号而起到分辨、标识作用的抽象部件。2.有一套数量有限、易于掌握、区别特征明显的笔画。由这套笔画构成汉字,基本达到了书写便捷、辨识无误。楷书的这些"笔画"虽比以前所有字体的线条都复杂,但比起象形性的构件来,它仍然是极为简单的。

在今后的书写实践中,是否会自然地导致又一种字体的诞生?答案是否定的。字体的演进离不开"书写"(其实主要是"手写")。楷书在唐代成熟后,雕版印刷随即诞生,至宋代已相当普及。雕版印刷以及之后的活字印刷书籍,几乎无一不是使用楷书。由于书籍

在文化传播中的重大作用,楷书也借由书籍而深入人心。"楷书是汉字的基本形态"差不多已成为人们的共识。但印刷术也大幅度降低了汉字书写的概率。现今已到了电子时代,越来越多的人由手写汉字转变成电脑输入汉字。从环境和文化的因素来看,实用的书写已经越来越弱化,字体演变的前提几乎不存在了。

然而,汉字的"书写",早已浸透了深厚的中国文化,经历了艺术的洗礼。"书写"是字体之源,书法之源,它作为一种精神文化、艺术活动,永远有其存在的理由。

第二章

隶变与书法艺术的萌生

一、书法的萌芽时期

中国书法作为一种抽象的线的艺术，其萌芽时期并非等同于汉字的萌芽时期。

大致说来，中国人在上古时期对线纹的美感，对线纹及八卦之类图式的空间构成的热衷，早已作为一种民族潜意识而对后来书法艺术的发展起到了不可移易的作用。然而，汉字产生之后，并没有因为这种对线条美的爱好而直接导致汉字成为一门艺术，毕竟汉字始终是以实用为己任的。人们在很长的历史阶段中，主要是琢磨怎样使汉字书写得更方便，所以有不同字体的逐步更替。每种字体在相对定型的阶段，都会受到规整化的加工，或因种种需要而作图案化的装饰，这是十分常见的，也是必然的。

只有当汉字发展到全面符号化的程度，且书写已非常普遍、非常便利的情况下，一种抒情式的"写意"状态才会出现，书法艺术的独立才有了可能。这个时代大约在东汉后期。

艺术的起源与人类的起源大致同步。人从动物中脱离出来，是因为人会制造工具，会用语言交流。从旧石器时代到新石器时代，祖先们制作工具、容器等，其造型总是从最适合于使用和最能使自己的身体器官感觉适宜出发的，这就是审美意识的萌芽。审美的需

要最初与实用的需要是合在一起,难分彼此的。在仰韶文化的彩陶中,我们看到了许多生动的线纹图案。在实用的器具上加以装饰,这是审美意识进一步发展而有了独立性的表现。

陶器上的线纹,有的是纯粹意义上的绘画,用线或线与块面的

水浪纹彩陶豆

米字纹彩陶双系壶

回纹彩陶双耳罐

结合来表现,如鱼的形象;还有的是抽象的几何图形,有水浪纹、米字纹、回纹、菱格纹、编织纹等,都以或斜或直、或粗或细的线来勾画;还有的是符号,没有明显的装饰性,许多学者认为是"具有文字性质的符号"。这些符号跟后世甲骨文中的不少字很相似,它们也是由各种线条构成的。

菱格圆点纹彩陶罐

远古器物上的这种种线纹,显示了祖先对线的特殊审美情感,这种审美情感在文字诞生之后,自然也对构成文字的线条特别关注,有所偏爱。当然,世界各古老文化在发源期,都有这类线纹图画或图案,但它们大多数没有跟后来的文字产生

编织纹彩陶壶

密切的关系。而汉字产生于图画和契刻,以象形性很强的字符来表达语言中的词义,至今仍属表意文字体系。这样的文字就与线纹图形有着直接的渊源关系,甚至对一个不识汉字的外国人来说,汉字与线纹图形几乎没有什么区别。

况且,先民们在创造文字的时候,其取材与方法也与艺术有着不可分割的联系。《周易·系辞下》中写道:"古者包(庖)牺氏之王天下也,仰则观象于天,俯则观法于地,观鸟兽之文与地之宜,近取诸身,远取诸物,于是始作八卦,以通神明之德,以类万物之情。"又,唐张怀瓘《书断》中云:"颉(指仓颉)首四目,通于神明。仰观奎星圆曲之势,俯察龟文鸟迹之象,博采众美,合而为字,是曰古文。"两段话虽然只能看作是远古的传说,汉字也不可能是某个神人独创的,但如果把它们与最初的"文字式符号"和已成体系的甲骨文字结合起来考察,我们就会看到其中的合理内核。汉字确实是人们仰观俯察、博采众美的结果,其中体现了先民对世间万物的审美观照。

中国人这种"博采众美",又将万物之象抽象成文字的能力是惊人的。在甲骨文中,我们可以看到许多对具体事物进行抽象,形成结构简洁又生动形象的文字的例子。如"舞"字像是一个人双手执牛尾在舞蹈;"罗"字是一面网罩住鸟的形象;"步"用两只脚来表示,一前一后,使人一目了然,意指走路,偶尔还将表示道路的笔画加上去,使"步"更明确;至于"上""下"这些指事字,抽象性就更强了。

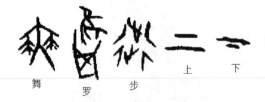

舞　罗　步　上　下

这些文字充满了艺术魅力,因此古人很早就把它们作为器具上的装饰。最早是出现在青铜器上,从较早的"亚丑"族徽(发现于山东青州苏埠屯商代晚期铜器上)到西周时大克鼎的290字铭文、毛公

鼎的497字(一说499字)铭文,洋洋洒洒,好不壮观！这种精心构思、精心书写的书法作品,大大增加了青铜器的艺术含量与欣赏价值。

"亚丑"族徽

在中国人的心目中,没有书法装饰、点缀的环境,算不得高雅,算不上一流。书法对于物品,对于建筑,甚至对于一幅画,都是画龙点睛,能够增加神采风韵的。所以,历代如钟、鼎、碑、匾额、瓦当、楹联、屏风、扇子、舞台布景、书斋厅堂、寺庙观殿,以及日常生活用品如壶、碗、家具等,大都有书法装点。书法给我们带来多么别致而优雅、民族味浓郁的生活环境！

当然,汉字书法的装饰、美化作用只是其广泛的文化功能的表象部分,其本身给人带来的艺术感化与精神升华作用才是功能的深层部分。要论及这一点,又必须了解书法是怎样脱离实用,真正成为一种独立艺术的过程。这一过程包含了汉字的发展给书法艺术的形成提供的条件和机遇,也包含了中国人审美意识的不断演进。

如前所述,在汉字未产生之前,中国人对线纹的粗细、刚柔、曲直等,已显示出了浓厚的审美兴趣和很好的艺术把握能力,对线条组成的空间美也有独特的感悟。除了陶器上的纹饰及早期文字式符号可以证明这一点之外,似乎"八卦"也是与此有关的。现在我们所看到的八卦是由短线与长线组合成的各种图式,共有六十四种,这当然是在汉字形成以后才有的。但许多古书都说汉字的形成与八卦有关,这只有两种可能:一是最早的八卦跟现在的有所不同。因为"近取诸身,远取诸物"而作的八卦,不可能像今天的八卦那么抽象、简单;当时,文字只是为少数巫、史所掌握,他们做着"通神明之德、类万物之情"的事情。二是后来讲易学、讲道家学术的人所作

的附会。但不管怎样，八卦以线条构成不同的空间组合体，这与书法艺术重视空间变化之美是有着渊源关系的，对其也有启迪作用。

中国人的审美意识的演化当然是一个非常复杂的过程，它与社会政治经济环境的变化、文化环境的变化、不同的哲学思潮的影响等都有关系。例如晋人书法追求优雅的趣味与情韵，这跟当时玄学盛行，文人尚清谈、讲潇洒有关；唐人审美意识的主流是崇尚法度，又追求博大之美，这当然跟泱泱大国的繁荣与昌盛有关。这些在后面几章中都将谈到，我们在这里先就汉字发展给书法艺术之产生所带来的机遇作一论析。

将书法作为一门艺术来看待，不能像讨论汉字史那样，说它的发展是由象形性趋于符号性，尽管它自始至终都以汉字的形式出现。汉字经历了甲骨文、金文、小篆、隶书、楷书等阶段，而书法艺术也正是沿着汉字字体的发展而推进的。就其本体而言，书法的演进特点是由装饰性渐趋写意性，从便于表现形式美渐趋表现内在精神的美。若与汉字的发展史对应而论，则汉字以象形性为主的阶段，书法主要体现为一种装饰性，一种空间形式之美；汉字走上了抽象表意及表音的符号阶段，书法也相应地表现出明显的写意性，不只表现空间结构之美，更注重表现内在精神及情感在时间流程中的各种变化。金文是保留象形因素较多的字体，在当时，金文又多用于宗教、政治等场合。为了使文字及文字表达的内容有一种庄严感与威慑力，书写者（连同铸刻者）往往精心于文字笔画的匀整与结构的严谨。这当然是一种"静态"的字体。它的象形性使人对其字形本身表达的字义格外关心，它的笔画之繁复与匀整又使人关注于其空间美的塑造。小篆和许多严整的东汉碑隶亦近于此。在小篆中，书写的线条尚未完全脱离图画的线条，下笔是匀速的，书写的方向、顺

序也完全以建构匀整的结体与布白为准绳，并不十分固定，故仍具有"描画"而成的特点。在这些字体的书作中，写意性是很微弱的。当时的书写者与镌刻者虽也通过构思、经营表现了一定的审美趣味，但毕竟是不自觉的，而且文字形体的塑造重点放在为文字内容服务上。我们从"书法艺术"的完整定义出发，这样的书作只能称为"准艺术"。

在汉字发展史上，隶书的出现是一次有着重大意义的飞跃。"隶变"使篆书中许多象形性很强的偏旁、结构变得不可解释，而成为可以到处安插的机器零件——记号。如横列的四点，既可以取代篆书"鱼"字的尾形，又可取代篆书"烈"字的火旁，还可取代篆书"马""鸟"中的足形。隶书将篆书圆转的线条拉直了，笔画相交均为方折，又有粗细顿挫的变化。这样，笔画的"单元化"（即能归纳出有数的几种笔画），书写时的笔顺、节奏等都应运而生，字形也更简单抽象了。当然，到了楷书，笔画的单元化与笔顺、方块状的形体更趋于固定。这些变化特点都为书法艺术内涵的扩大提供了依据，为书法逐渐成为一门成熟的、抽象写意的艺术奠定了基础。

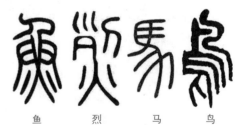

鱼　　烈　　马　　鸟

所以，纵观历史，我们明显地看到，汉字从隶书"解散篆体"到楷书"解散隶体"，书法艺术也由此而一次比一次觉醒。

东汉末楷书基本形成，于是出现了钟繇这样的大书法家。紧接着，又有以王羲之为代表的大批文人书法家崛起，终于让人觉得"写字"是可以用来抒情达意的，书法进入了自觉创作时期，书法的创作原则逐渐奠定。此时，准艺术发展成为艺术。当然，书法艺术的觉醒还有许多因素使然，就其同汉字的关系而论，符号性显然是"解

放"了创作主体之"意"的表达。是否可以这样说,过于具体的东西(如象形文字)使人拘泥于其具体之形,而具体之形由于所指太明确,故其能指反而颇为狭窄。人的内心世界具有一定的抽象性及模糊性,有许多感触、意绪是不可言传、不可图示的。抽象的"意"宜用抽象的"形"来表达。汉字越是一种抽象的符号,书写者就越没有一种具象的依傍或束缚,反而可以使"意"借此尽情地表达。汉字这一套符号又具有多样性(不同形的汉字有成千上万),构成符号的,就更使书法创作有了驰骋的天地。如果说人的情绪、情感与思想就是一种"意",而汉字本身又是有丰富文化意蕴的"象"(一种变化多端的线条的组合与精妙的空间结构;每个汉字都暗示了民族文化的一份信息),将这样的"意"诉诸这样的"象",就成了最能表现精神世界的"心画"——书法的意象。有不少论者曾强调书法之所以成为艺术,是由于汉字是以象形为主的文字,并不厌其烦地将"鸟"字还原为鸟形,将"飞"字的点画改为翅膀,这都是不能理解书法本质上在于写意所致。照他们的看法推论,越是象形性强的字体越宜以书法表现之,这其实是本末倒置。

值得注意的是,汉字的篆、隶、楷各体,每一体都有其草写。文字为实用服务,为了写得快,往往笔画连贯并减省,所以行、草书皆由书写速度快而成,各体皆有行、草。行书、草书并非两种独立的书体。如果将篆、隶、楷称作"正书体",则行、草可称为"俗书体"。从文字发展史的角度来说,它们是普通人在实际使用过程中的创造。事实上,后一种"正体"往往是前一种正体的俗写体演变成的。如隶书是秦篆的俗体或草篆变来,楷书是草隶"正体化"的结果。从书法表现来讲,正书体往往是意为形所拘,俗书体则常常是以意驭形。即使从不自觉的状态来分析,也可说明问题。写行、草时,常不拘泥

字形与笔画的完美,轻重疾滞,完全受下意识支配,这时一个人的情性最易流露。普通人书写时如此,有一定艺术气质与修养的书家则更将技巧、功夫自然流露于纸上。而"正书体"的书写往往将主体与客体的距离拉得较开,受许多外在的原则(法度)、使命(功利)等等支配,这就抑制了主体内在精神的表现。由于各体的草写仍为其正书体所制约,所以即使同为草书,也是今草比章草(草隶)写意性强。

最初的写意性是下层史吏及文人在快速书写时自然生发出来的,如我们今天看两汉简帛书就比碑隶多一些真趣。但这种不自觉的创作毕竟是朴素的,艺术内涵较为单薄。文人书家借书法抒情写意,往往反映了哲学思想的发展与文化、社会对于创作的各种动因。由于技巧的熟练与学养的丰厚,其书法往往有较丰富的意境与不同凡响的格调。不同时期,书法的写意性有不同的特征。由东汉黄老而来,结合儒、佛而成的魏晋玄学,使得当时的文人书法常有超迈之气,以表现一种清雅闲适的意境为多。之后,唐末的浪漫风,明人的种种意趣,清人隐而不露的写意特点,都通过文人之笔流露出来。文人以书写为日课,其技巧之娴熟足以使之"以意驭形",甚至"得意忘形",完全在不经意中书成,其意趣盎然而点画间绝无人工斧凿痕迹(当然不是所有的人都如此)。

二、隶变的过程

　　隶变的发生,既有汉字发展运动内在规律方面的原因,也有一定的文化背景和历史动因。图绘性文字必然要向符号性文字发展,随机而无序的符形必然要向单元化、序列合理、数量有限的符形发展,繁复的文字形体必然要向简单而又不影响区别特征的文字形体发展,这是文字发展的基本规律,隶变就是遵循这一规律的过程。然而这一过程是在一定的文化历史条件下进行的。

　　春秋时期,周王朝的正统文化受到诸侯力政①及各自标新立异的区域文化的挑战,各诸侯国在文字形体方面,也努力体现自己的地区文化特色,不再将西周大篆统一威严的书写风格体式放在眼里,而更多地体现富有个性的审美倾向。春秋时各国的铜器铭文,已有许多由器内移到了器表,文字同那些复杂精致的图案花纹一样成了器物装饰美化的一个组成部分,许多字形被拉长,大小一律,分布均衡,仿形线条更细、更匀、更多,有的还增加饰笔以加强构图的完美性,有的则增加鸟形、虫形、云纹等使形体的装饰效果更为显

―――――――――

①力政:以武力征伐。政,通"征"。贾谊《过秦论》:"是以诸侯力政,强凌弱,众暴寡,兵革不休,士民罢弊。"《汉书·五行志中之下》:"《京房易传》曰:'天子弱,诸侯力政,厥异水斗。'"

著。如在楚、蔡、吴、越、宋等国，以鸟、凤、夔龙的形象来装饰文字，线条优美，与图案有机组合在一起。这种情况在典型的西周铜器铭文中是没有的。这些带某种动物图形的文字，往往是与某区域文化中的图腾、传说、民间习俗、信仰等有关。这也正是周室衰微，区域文化独立性增强的体现。

直接传承西周文字形体风格的是秦国。秦本来是西部一个比较落后的诸侯国，由游牧民族部落统治。由于秦襄公护送周平王东迁有功，得到了岐西之地的封赏。岐山一带本是周人祖居之地，秦国在此发展壮大，也秉承了周人的文化。周代通行的大篆书体，相传曾由宣王时太史籀整理著成《史籀篇》，这是当时的一本启蒙识字课本，对规范文字形体起过很大作用。在东方各国"礼崩乐坏"，各按自己的意愿选择创造文字新体的时候，秦国却保留了周人的籀文字并用之于文化教育。所谓"初有史以纪事，民多化者"即指此。我们看到秦武公钟和秦公簋铭文与周代铭文非常相近，应该就是籀文。当然，秦国继承的西周大篆，不光是取自《史籀篇》，我们今天所看到的秦国金石文字，其书风形体并不一致，就是证据。何况周宣

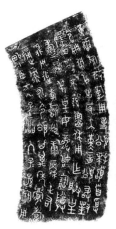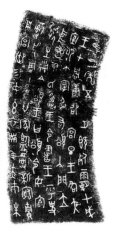

西周《颂鼎铭文》

释文：

唯三年五月，既死霸甲戌，王在周康昭宫。旦，王格大室，即位。宰引佑颂入门立中廷。尹氏受王命书，王呼史虢生册命颂。王曰：『颂，令汝官□成周贮廿家，监□新造贮，用宫御。赐汝玄衣黹纯、赤、朱、黄鋚旗、鋚勒用事。』颂拜，稽首。受命册，佩以出，返纳瑾璋。颂敢对扬天子丕显鲁休，用作朕皇考龏叔、皇母龏姒宝尊鼎。用追孝，祈介康纯佑通禄永令。颂其万年眉寿，畯臣天子灵终，子子孙孙宝用。

47

王时编写的《史籀篇》既是一本识字课本，必经多人传抄，至战国时，秦国各地即使仍在参用，也不会是西周时原貌，并且各本有可能不尽相同。秦人原先文化落后，意识亦较为保守，在继承周文化时，并无窜改之资本，故在秦国文字中西周固有之质朴浑古风格犹存。

《石鼓文》是秦国文字的代表作，其浑厚高古历来为人们所颂扬。《石鼓文》字形与《说文》所收籀文相对照有些出入，可能不是《史籀篇》这一序列里的。按古文字学家裘锡圭先生之说，其书写年代暂定为春秋晚期或战国早期。《石鼓文》历来被人们称为周秦大篆的代表，其基本形体风格又是小篆产生的基础。秦国在经济军事力量壮大之后，时有征伐，政事亦繁多，文字的使用频繁而普遍，日常的书写绝不会像《石鼓文》那样整饬严谨。大篆中出现了较随意草率的写法，字形变得稍长，大小不一，如秦孝公十八年（前344）的《商鞅方升铭文》以及《封宗邑瓦书》等。

由于秦文化对周文化较为全面的承继，加之秦国在文化上的保守性，秦国文字并没有在日益频繁的使用中作结构上的大幅度改

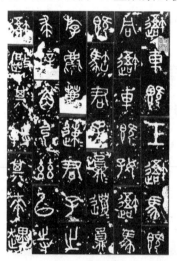

释文：
吾车既工。吾马既同。吾车既好。吾马既□。君子员猎。员（猎）员（游）。麀鹿速（速）。君子之求。□（□）角弓。（弓）兹以持。吾驱其特。其来趩（趩）。

先秦《石鼓文》局部

变。《石鼓文》中大多数字同李斯小篆在结构上是一样的，只是后者的线条匀整流畅，更富有装饰性。在手写体中，《封宗邑瓦书》作为《商鞅方升铭文》和《秦始皇诏量铭文》之间的秦篆标本，风格流动多变，时有延长之线条，但其构造，仍与石鼓无大出入。即使拿《青川木牍》和《云梦睡虎地秦简》来比照，结构上的减略也很少，突出的是书写方法、笔画形态上的变化。

(一)东方诸国文字演变

东方六国的文字，往往在笔画形态、书写风格上没有什么改变，结构上却大胆省减，奇诡多变，有时甚至变得与原字判若二字，简直无法认出。东方诸国社会动荡、政权更替频繁，人心浮动，与东夷、北狄、吴越土著的民族交融，各国间的战争冲突和人员交往，以及东南经济的逐步开发与发展，都使得各种文化因子十分活跃，文化发展多呈开放状态。在中原一带，商文化的承继者，如宋，有复古的表现；在三晋，诸侯公室追求繁文缛节，宗教迷信；在东齐，潇洒激越之风在文化产品中有所体现；在越、楚之地，正统文化中则掺入了地方色彩浓厚的图腾崇拜、巫术文化等。这些都在各地文字的正体和装饰体中显示出来。而同时，简便实用的手写体草篆在日常书写中广泛使用着，在没有任何规范约束的条件下，结构的任意简化和变异愈演愈烈。

如果东方各国的文字在书写方法(如笔法)上进一步自然地演化，当然也会产生一种新的字体，但在演化的道路上首先要解决的问题是结构形体的规范化。若是一个字有几个，甚至几十个异体字，而且在整个文字系统中这样的情况非常之普遍，那么这个系统首先要做的事是内在结构的完善，而不是进行外在形态的某种改

变。六国文字还面临着这样的政治现实：诸侯力政，并不将文字的规范作为国家大事来抓。同样使用着汉字的各诸侯国政治文化上的不一致，使得即使某一国整理改革了文字亦无济于事。新字体在六国出现事实上是很困难的。

如此看来，在秦文字系统的基础上能够孕育产生出一种新的字体，有赖于两个因素：

其一，秦国在相当长的时期内，保持了文字内部结构的稳定性和有序性，这样就有条件在书写实践中，以笔画形态、笔顺的改变这些适度有限的简化来提高文字使用的效率。大量的省变结构导致形体诡异纷繁，只会影响文字的交际功能，从而阻碍文字的正常演化，而秦国看来是比较保守的，其自觉或不自觉地限制俗字异体，却反而因文字总体比较规范，可以在书写方法上作某种改进，从而使得向新字体进化的步子走得更快、更稳。我们知道，随着形声字在汉字中的比例大幅度增加，字符无论是承担表意的职责还是体现表音功能，都具备了相当的宽泛性，因此字符的单元化程度提高了，字的绘形特点渐失，符号性质渐显。汉字由绘形性走向符号性是必行之路，是隶变发生的内在规律性因素。但是隶变能否发生，"变"成什么样的"隶"，却跟一些综合外在因素有关。秦篆的隶化，就是沿着一条较为正常有序的轨迹发展的。从稳定和发展辩证统一的观点来看，秦篆看似保守，其实先进。

其二，秦最终消灭六国而统一了天下。文字的使用、字体的推广，常常带有人为的、政治的因素。秦国由于重视了农业和法制，国力迅速增强，兵强马壮，又采用了高明的外交策略，故制服六国势不可当。在已被秦占据的地方，秦国政府要施行法令，推行秦的制度，必然要强行推广使用秦文字，不能容忍原来的文字继续存在，所谓

"书同文""车同轨",完全是实现大一统的必要措施。这种政治上的强制力量使得原来就不规范的、俗字异体繁乱不堪的六国文字在较短时间内为秦系文字所取代。

秦系文字在发展过程中并没有一直处在保守而故步自封的状态之中,秦国繁忙的征战和政事,使得日常书写量急剧增多。草篆除了在笔画形态上更大幅度地脱离篆形之外,在结构上也有大量的省减。这种由笔形的改变而引起的结构省减,往往有渐进的序列,即使到了最简省的地步也能仿原先字形之大概。

书写方法的改变导致字形结构的改变,是一种长期的渐变累积的过程。在这一渐变过程中,各种情况都会出现:有的人可能惯于遵循篆书的笔法,写法仍较为保守;有的人可能书写得更随意一些。于是,新旧笔法时时出现,在笔顺的改变、笔画形态的改变方面有了明显的新面目。即使在同一种简帛书中,我们也会发现写法很不相同的同一偏旁结构。例如,秦简中的宝盖头有"冂"和"宀"两种写法,显然前者是篆书的笔画、篆书的构形,而后者已是隶书的笔画、隶书的构形。当书写时将左面的曲线分成一点一直,而右面的曲线不再拖得很长时,一种脱离了绘形痕迹的、呈纯粹符号性的笔画构成就出现了。从书写等实践来看,这种由短笔画构成的部件,容易写,也写得快,甚至书写时有一定的节奏感,大大优越于绘形线条描摹式的书写。所以,优胜劣汰,好的写法逐渐在人们整个书写实践活动中占了优势。

至西汉时,明显隶化的简帛书已越来越多。当然,从本质上说,摆脱仿形线条,采用直、短笔画而构成新部件、组成新字形,是由于这一切都并不妨碍文字记录语言的功能,不妨碍人们通过分辨字形区别特征来掌握字义。也就是说,出现隶变,新字体取代旧

字体,是汉字发展到一定阶段的必然现象。隶变由汉字部件逐步单元化为发生条件,又对字符的抽象化(摆脱象形因素)起了推波助澜的作用,最终完成了整个汉字系统的抽象化、符号化。隶变的实现,又有赖于构形系统具备适应正常变化的基础,有赖于具有统摄文字使用状况能力的政府机构的一定的法规政策。

(二)秦系文字笔画形态的改变

前面我们已经谈到秦系文字在构形系统方面比东方诸国中任何一种构形系统都更具有稳定性、排他性(尽量避免结构的多样变体),而且由于其承接西周大篆,有《史籀篇》等作为正字蓝本,在字形系统上有历经汰选、一以贯之的"正宗"传统,所以其进一步向新字体迈进的条件是优越的。由于系统本身的这些特点,秦系文字在追求书写速度和效率的改革努力中,唯有在笔画形态上有所改变才是出路。

汉字的书写方式和形体结构各自具有一定的独立性。纵观汉字发展史,从甲骨文到楷书,字体历经了多次更替,但从总体上说基本结构的改变仍然是局部的,尤其是一些表示基础词汇的字符,结构从未发生根本的变化,笔画的增减亦是有限的。结构的演变轨迹,亦大都能从书写方法的改变上寻出端绪,得到解释。

从甲骨文到小篆,线条趋于装饰化,结构变化微小,从小篆到隶、楷,书写方法大变,结构变化的幅度也增大。

当然,许多线条繁复的古字、结构层加叠累的合体字,其结构的改变(主要是笔画和部件的减少)在新字体中十分明显。

在同一种字体中,字形结构也可能有变异,有调整。同一个字有不同的写法,即结构不同而非字体不同,我们视之为异体字。在

战国时六国文字中一字异体的情况甚为普遍。

异体字与不同的字体是两种性质,是完全不同的概念。在一个文字系统内,异体字其实就是"多余"的字,是干扰正常识读、正确书写的字。因为从汉字的本质特点来说,表示一个词(或词素)的字,有一个形体已足够了,多了只会增加学习的困难和认读的麻烦。而不同的字体是指不同的书写方法所形成的不同的字形风貌。某字体通常是就整个汉字系统而言的,一个人识字、写字,总是在他那个时代通行的字体范围内进行,通常使他困惑的不会是字体的问题,而往往是他所不认识的异体(广义,包括别字)的问题。任何一种新字体必然比旧字体在书写、认读方面更为优越,因为新字体的诞生就是长期书写的结果,是人们经反复实践而做出的选择。如果新字体不优越于旧字体,它也就没有必要取代旧字体了。

这样对比论证的目的仍在于说明:六国文字偏重于简化结构、改变结构的做法,其结果是产生了大量异体字。以这样的方法来提高文字的书写效率,必然走入死胡同。由于任意省变而写了异体字,这对书写者个人来说可能是件方便的事,但却破坏了文字使用个体行为必须与群体行为一致的原则。而在秦篆隶化的过程中,群体书写方法上的渐变是主流,结构的省变是由此应运而生的,它没有导致异体字的过多产生,因而字体的新旧更替反倒可以健康顺利地进行。

拿秦汉之际的隶书马王堆帛书《老子》甲本及卷后佚书、《春秋事语》跟《青川木牍》

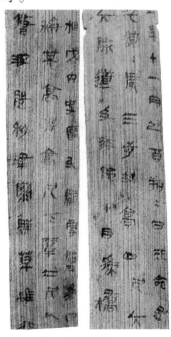

《青川木牍》

《云梦睡虎地秦简》相比,前者的隶变简化程度已较高,可见隶书在秦代发展很快,在西汉已基本上具备了所有的新字体特征,并成为实际使用的字体。

(三)关于"程邈作隶书"

相传程邈创造了隶书,或者如现在很多人所认为的"程邈整理过隶书",其实是很值得怀疑的。人们常引用卫恒《四体书势》中的这样一段话:"下土(杜)人程邈为衙狱吏,得罪始皇,幽系云阳十年,从狱中作大篆。少者增益,多者损减,方者使圆,圆者使方。奏之始皇,始皇善之,出以为御史,使定书。或曰,邈所定乃隶字也。"卫恒并没有明确地说程邈整理的是隶书。"从狱中作大篆"一句向我们透露了重要的信息,即程邈的整理对象应是大篆。按我们所认识的篆书与隶书的区别特征来看,"少者增益,多者损减,方者使圆,圆者使方"不应该是对篆书变为隶书过程的描述,倒像是大篆发展为小篆的一些"加工"手法。大篆是周代通行字体,它在结构、形态上主要服从于实用,可能在装饰效果方面就不那么被人所重视。程邈对大篆进行整理加工,使之结体更为均衡匀称,疏密得当,方圆相济,具有装饰美和庄重感,这当然博得了刚刚统一天下、好炫功绩的秦始皇的欢心,于是程邈不但"出以为御史",而且受命"定书"(其实就是进一步规范整个小篆系统并加以推广)。由于程邈的作品没有传世,而我们今天所见的典型小篆是李斯书写的《泰山刻石》等碑文,后世大部分文献又只说李斯、赵高、胡毋敬三人删削原籀文字书九千字为三千三百字作《仓颉篇》《爱历篇》和《博学篇》,而汉代人指出这些新字书中的字为小篆,《说文解字》小篆即以此为蓝本,因此程邈整理大篆作成小篆的事便被忽略了。又由于程邈十年徒隶的经

历,遂将他跟"施之以徒隶"的隶书联系起来,称其为隶书的创始人。如果程邈整理的是隶书,那么程邈之后的隶书应该是比较规范化的,而事实上,从秦到汉,简帛书风格多样,简体、俗体层出不穷,字体明显还处在一个不稳定的发育过程之中。所以,许慎、班固都没有说程邈作隶书,《说文解字叙》中"三曰篆书,即小篆,秦始皇帝使下杜人程邈所作也"的说法是可信的,并不像清文字训诂学家段玉裁、桂馥所说的此处为误文错简,程邈的名字应系于隶书一句之下。卫恒所谓"或曰:邈所定乃隶字也"亦只是存一说而已。

尽管秦始皇对小篆颇为重视,力图推广,但由春秋末篆体草化衍变而来的新手写体,却以其方便实用而势不可当地发展普及开来。可惜我们看到的出土秦隶文字还不够多,尤其是处于秦政治中心地带的秦隶还极为罕见。相信随着日后大量秦隶的重见天日,对隶变的研究将更加深入。

(四)汉代隶书的发展

就目前材料所知,秦代没有对隶书做过规范整理工作,但并不反对这种源于秦系文字的新字体在实用中推广。一直到汉武帝时期,隶书的整理、规范、定型才在政府的干预指导下部分地进行。

汉承秦制,在萧何等人帮助高祖制定的律令条文中,对秦的文字政策亦有所继承。《说文解字叙》引汉代《尉律》云:"学童十七以上,始试。讽籀书九千字,乃得为吏(依段玉裁改),又以八体试之。郡移太史并课,最者以为尚书史。书或不正,辄举劾之。"班固《汉书·艺文志》亦云:"古者八岁入小学,故《周官》保氏掌养国子,教之六书,谓象形、象事、象意、象声、转注、假借,造字之本也。汉兴,萧何草律,亦著其法,曰:'太史试学童。能讽书九千字以上,乃得为

史。又以六体试之,课最者以为尚书、御史、史书令史。吏民上书,字或不正,辄举劾。'六体者,古文、奇字、篆书、隶书、缪篆、虫书,皆所以通知古今文字,摹印章,书幡信也。古制,书必同文,不知则阙,问诸故老,至于衰世,是非无正,人用其私。"(杨树达《汉书窥管》认为班固此处说"六体",应为秦书八体之误。)

上述二说都说明:汉代初期,统治者十分重视文字教育,并将文字的学习和书写的"正"与"不正",同人才培养、提拔,甚至整个国家的利益联系在一起。文字学习的内容,启蒙时自然是用隶书体的字书《仓颉篇》。"六书"是最基本的文字知识,有了基础后,便要求掌握周秦字书《史籀篇》,因为考课入仕的主要内容,就是该书中的九千籀书。这样,古今文字都能通晓,而政治、军事、礼仪中所用的不同字体亦能掌握,就具备了从政的条件,学得最好的任命为尚书令。前段所引用的《汉书·艺文志》中后面的几句话,更说明了当时人将文字统一看成是政治统一、国家兴旺的标志。

这样的思想观念和政策举措,对隶书的最后定型、规范和全面繁荣都是大有益处的。虽然汉初律令并未将隶书的整理提到议事日程上来,也未强调隶书在考课中的地位(因为当时隶书仍属

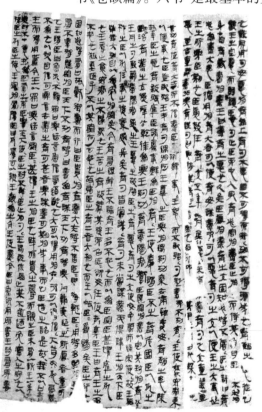

《战国纵横家书》

56

日常通俗用字），但是，先进的文字观和良好的文化氛围都是隶书完善的前提条件。

西汉早期的隶书发展情况是纷繁复杂的。一方面，按隶变的规律正常地演化，隶书的笔画特征和结构的简化，部件的归并越来越明显。例如帛书《战国纵横家书》（书于高祖至惠帝时），虽有篆书笔画的保留，但超长笔画和各种解散篆体的直线折线都对隶书式样的确定起了重要作用。跟秦汉之际的马王堆帛书《老子》甲本及卷后佚书、《春秋事语》以及帛书《五十二病方》等相比，隶化程度又要高一些。而抄写于文、景至武帝初年的《孙子兵法》《孙膑兵法》《晏子》等简策古籍上的隶书，更为工整，并与帛书《老子》乙本、《阜阳汉简》等有相似之处，说明隶变在较大范围中发展的同步性特征。

另一方面，西汉早期的隶书也时有复古现象，不少写本中半篆半隶的字多有出现；同时，草隶也较为流行。在银雀山出土的汉简中，有一部分是抄写得比较潦草的，如《六韬》《守法守令》等三十篇。《六韬》的文字笔画草率，字势倾斜。虽然进化程度同《孙子》等相近，但笔画简略之后，结构也有了一些不同。文字书写上的率意或者不规范，必然直接影响到计簿、通联、公私文函传布等的功效，因此到了武帝时，政府便规定了较为严格的奖罚制度，鼓励人们正确书写文字，对不规范的书写加以贬斥。当时甚至有一种近于偏激的政策，即善"史书"者可以做官。《汉书·贡禹

银雀山汉墓出土的《六韬》

传》记载了贡禹对汉元帝奏言中评论武帝时期政策的一段话："武帝始临天下，尊贤用士……则择便巧史书习于计簿能欺上府者，以为右职……故俗皆曰：'何以孝弟为？财多而光荣。何以礼义为？史书而仕宦。何以谨慎为？勇猛而临官。'"的确，当时练字习书在朝廷内外形成了一股风气，《汉书》中有不少关于"能史书""善史书"的记载。例如，《汉书·元帝纪》赞曰："臣外祖兄弟为元帝侍中，语臣曰元帝多材艺，善史书。"又《西域传》云："楚主侍者冯嫽，能史书……号曰冯夫人。"又《外戚传》云："及成帝即位，立许妃为皇后……后聪慧，善史书。"《游侠传》中，称陈遵"性善书，与人尺牍，主皆藏去以为荣"。可见，无论男女、尊卑，只要善史书，都受到了称赞。相反，在武帝时，书写不规范要受到严厉的惩罚。如《史记·万石张叔列传》说："建（万石君长子）为郎中令，书奏事，事下。建读之，曰：'误书！"马"者与尾当五，今乃四，不足一。上谴死矣！'甚惶恐。"仅仅因为"马"字少写一笔，就要担心遭到杀身之祸。不管这件事包含的夸张成分有多少，当时文字政策的严格可见一斑。此外，《说文解字》《汉书·艺文志》都记载了汉宣帝时征召学者讲习《仓颉篇》之事。汉元帝因自幼受过良好的文字训练和教育，故"多材艺"，而"善史书"，自其执政后，当在正文字、促进字体改造方面有更得力的举措。

关于《汉书》等文献中提到的"史书"，后人确有不完全一致的说法，有人认为指籀文大篆，有人认为是指"吏书"，即为吏所闻之书，也有人认为即指当时的通行字体隶书，含义不光在文字，也包括文字知识。笼统言之，称"善史书"为熟谙文字之学是不会错的。"通知古今文字"当然包括能识古文字，讲清文字源流，但更重要的，恐怕应该是掌握文字规范。这一点，在迄今已见的不断趋向规整化的西汉文字中得到了证明。

汉武帝以后,隶变中曾出现过的竖长字形,向下拖长的笔画,以及篆书的写法,因书写潦草而形成的过于简率的字形等等,逐渐消失,出现了部件单元化程度提高、笔画形态固定明确、字形端正扁平的明显趋势。

在西汉后期,以改变笔画书写方向、笔顺,改变笔画连接方式为基本形式的字体改造简化运动——也就是我们所讨论的"隶变"——终告一段落。隶书作为一种社会通行的字体不但早已为一般使用者所认可,也获得了官方的承认。这样,隶书便进入了"正体化"的阶段。隶书能顺利地发展到这一阶段,应该是与汉代提倡"善史书"、擢拔善书者、重视文字规范化密切相关。

(五)"正体"和隶书的正体化

所谓正体,是指有着规范的书写标准,发展到终极状态的文字体式。实现正体的过程称为"正体化"。正体不等于正字。正字是指规范的字形结构,是针对文字个体的。正字之外的其他字形皆被视为异体字。正体则是就整个文字系统而言的。每一种正体都体现自己的体式和风貌。隶书有完全不同于篆书的一套书写标准。正体的隶书让人一望而知其区别于其他字体的特点,至于多一笔、少一笔、部件形体结构不完全一致的异体字,不影响对正体标准的归纳和判断。被后世确定为正字的,得以通行,而其他非正体的均为异体俗字,逐渐不通行。

西汉时政府虽然没有明确的文字政策条令,也未进行系统的文字规范化工作,但最高统治者的态度和身体力行,在选拔人才标准中对文字书写能力的明确要求,都大大推进了隶书正体化进程。文字的规范化是一个国家政治、经济、文化统一的表现,文字规范化亦

直接关系到国家的正常管理、经济发展和文化繁荣。中华民族的统一文化特征是在汉代形成的。隶变在汉代大功告成，隶书这样一种合乎汉字结构特点，好写易认，比前代任何一种字体都先进的符号系统，对汉代的统一和繁荣是起了重大作用的。从更深远的意义上说，隶变在中华民族的统一和发展进程中功不可没。

一种字体是否已经由俗体上升到正体的地位，往往要看在那个时代人们是否已经用它来记载需传之久远的文献。例如用于金石碑刻。仅仅根据出土的民间书写材料数量之多、文字形体之富有个性就下结论还是不够的。正规的金石文字常体现文字使用保守的一面，同时也体现一种不再变易的认可。西汉碑隶绝少见，当然，这可能跟王莽时期大肆扑碑而遭绝迹有关，也可能跟隶书尚被许多人视为俗体有关。我们看到，东汉的碑隶确实已体现出一种高度的成熟，可以说在技巧的纯熟和风格的多样化方面已达到了隶书的巅峰状态。在隶书体式标准的范围内，达到最高临界点的是蔡邕书写的《熹平石经》，其工整严谨与合乎规范，简直到了刻板和做作的程度。

《熹平石经》

东汉的正字活动比西汉更趋于制度化，并常表现为政府行为，正定文字的工作明确由兰台常年典掌。东汉哲学家王充《论衡·别通篇》说："通人之官，兰台令史，职校书定字。"而《汉官仪》说："能通《仓颉》《史篇》，补兰台令史。"此外，东汉

还有几次较大规模的正字活动,一次是在汉安帝永初四年(110),当时参与者有刘珍、刘𬴂𬴂、马融、傅毅、张衡等人。又一次是在汉灵帝熹平四年(175)。《后汉书·蔡邕列传》:"邕以经籍去圣久远,文字多谬,俗儒穿凿,疑误后学。熹平四年,乃与五官中郎将堂谿典,光禄大夫杨赐,谏议大夫马日碑,议郎张驯、韩说,太史令单飏等,奏求正定六经文字。灵帝许之。邕乃自书丹于碑,使工镌刻立于太学门外。于是后儒晚学,咸取正焉。"蔡邕以"正字"为目的书写的碑文,即前文提到的《熹平石经》。

可见,东汉时对隶书进行正体化的工作,是与校雠文字(对图书进行整理校勘)结合在一起进行的。校雠的主要目的是将错字、别字、脱字、衍字乃至错简误文、伪文劣文加以勘正,使图书更加完善,以利使用。校雠中当然要对不规范的字加以厘正,但这是一种"正字"的工作,是对个别字而非整个文字系统的修正;校雠中也会用规范的字体清楚工整地将图书抄录一遍,这就是一种"正体"的工作。人们使用经高手校雠过的善本,无疑接受了一种文字规范标准和字体风格。从这个意义上说,蔡邕书《熹平石经》更是树立了"正体"的典范。

不少文献中还记载有一位专就隶书字体进行整理规范工作的人,他就是王次仲。晋卫恒《四体书势》:"隶书者,篆之捷也。上谷王次仲始作楷法。"多数人认为王次仲是东汉时人,唐张怀瓘《书断》引蔡邕《劝学篇》:"上谷王次仲,初变古形是也。"又引南朝宋王愔语:"次仲始以古书方广少波势,建初中,以隶草作楷法,字方八分,言有模楷。"又引南梁萧子良语:"灵帝时,王次仲饰隶为八分。"南朝宋羊欣《采古来能书人名》:"上谷王次仲,后汉人,作八分楷法。"唐韦续《五十六种书》也说王次仲是东汉人。东汉桓、灵时碑碣大兴,

是隶书的光辉时代，八分书成为碑文的正体，书刻往往俱精。王次仲既为创立隶书"楷模"的人，当在此盛期之前，但也不可能很早，因为隶书的笔法标准、形体标准的形成必是经长期筛选才水到渠成的，个人的工作只能是总结、归纳、条理化。所以像北魏郦道元在《水经注·瀑水》中所说的，王次仲"变《仓颉》旧文为今隶书"，将次仲定为秦始皇时人，就显得荒诞不经了。

王次仲对隶书的正体化有过贡献，是可信的，但他具体做了一些什么工作，没有文献记载可以获知。同时，将正体化的功劳归于一人，也是不符合字体演变的事实的。我们认为，正体化是字体演进过程中各种因素累积到一定程度的必然，而其促成又需具有丰富文字知识的文人群体的努力。

隶书正体化首先做的，是笔画的定型。成熟的隶书形成了明确的笔画。隶书笔画最具特点的是"波"，波须有"一波三折"的波势和"蚕头雁尾"的起、止形态。

隶书笔画中"钩"的左行逆收和"点"的独特形态也值得一提。凡后来在楷书中演变为撇画和竖钩、弯钩的，隶书均作左弯钩逆收。

这类钩在正规的隶书中，常与"波"互相配合或互相调剂。若一字中既有钩，又有波，则波成放势，钩成收势，如"在""并"；若一字中没有波，但有钩，则钩成放势，如"秀""颜"。这些基本上已形成规则。当然也有例外，许多字既无波，也无钩，它们是由一些与篆书相似的线条组成的，只是直多于曲，折多于弧。"点"在隶书中当然没有像在楷书中那样形态多变，但

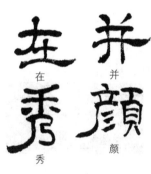

《三老讳字忌日碑》

亦已成为区别于篆书的特征之一。

上述笔画在隶变早中期都有其"原型"，但因个别书写习惯而形成的过于细或过于粗重的线条，显然不是很协调，所以规整之后的笔画比较"中和"，既富形式美，又能在书写时带来一定节奏感，因而有助于提高书写效率。像《三老讳字忌日碑》那样过于接近小篆的粗细缺少变化的线条，也在改革之列。东汉桓、灵时的隶书，波、钩之外的横直线条，亦有粗细变化，因而字更富于韵律感，如《礼器碑》《曹全碑》等。线条本身的丰富变化之美成为人们玩赏追求的对象。如此看来，正体化中的种种抉择，对隶变过程中笔画形态的汰选，不但受书写便利这一基本需要的支配，也受到审美心理变化的影响。本来，"波"是在快速书写时自然形成的，若从文字符号的表意作用来考虑，它似乎没有保留的必要。但是，"波"作为一种特征性笔画，无疑成为这种字体的形象标志，也已成为那个时代人们的审美指向性"符号"，人们在书写和阅读时都因之而获得了快感。更何况，字形演变是承上启下的，人们的文字观也是渐变的，在正体化工作中，谁也不可能完全摒弃或突然创造一种字形。

正体化所做的第二方面工作，是确定统一的体态。在隶变早、中期，我们看到有的文字体态偏于长方形，有的偏于扁方形，有的长短、大小、正斜不一。字的体态与书写材料、书写方法很有关系。书刻于碑版，镂铸于铜器，往往因幅面宽畅而体态不受拘束；书契于细长的简策，则须体态略扁，以便字字分开可辨。字写得快，易倾斜，易大小不一。到了东汉，有权势人好做丰碑，碑字当然要端正、美观，就不能用如日常简牍那样的草率写法了。这样，大量书写碑字便为隶书正体化提供了实践和逐步完善的园地。尤其是在字的体态方面，因为碑字求整齐，就逐渐选择了方正式样，以略扁的方形为

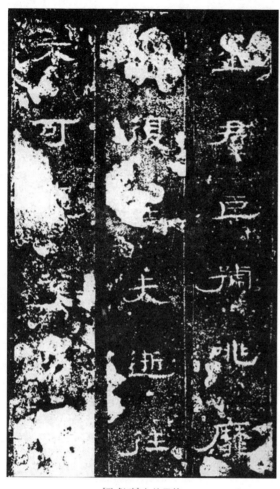

《孔彪碑》上的界格

基本体态。如果横画较多，部件上下重叠，就适当加长，以使线条排列较为均匀。左右伸出的笔画也依此基本体态而加以控制收敛，勿使"侵"入其他行格（多数东汉碑正是画了格子后书写的，有的还直接将界格刻于石上，如《孔彪碑》）。《熹平石经》中的隶字，大小划一，体态方正，布白均衡，是一种依既定的笔画标准、结体标准，以完全理性的方式书写的作品，许多笔画的起落已带有楷书的意味。可见，《熹平石经》中的隶书已处在隶书高峰的"尾声"了。

第三方面的工作，是附于"正体"工作中的"正字"工作，即归并一部分异体字，使过于纷繁的部件尽可能地单元化，并通过权威文本的颁布，确立一部分"正字"的地位。本来，"正体"与"正字"不是一回事，但"正体"时不可能不去"正字"，就像今天练书法的人必然要求将字写正确一样。问题是，各个时代的正俗标准是不一样的，今天看来是俗字的一些字，在东汉时被认为是正字。正俗标准往往跟人的文字观念有关，一般来说，儒家正统思想较浓厚的东汉学者许慎、蔡邕等比较守旧，总认为形体构造有来历，能以"六书"

解说的字才是正字,后出的字哪怕流传再普遍也是俗字,所以在《说文解字》中,将这些字定为"俗"。

这些字虽然使用得较为普遍,但它们的地位显然不能与正字相比。蔡邕的《熹平石经》保留了不少古字形,说明了蔡邕文字观保守的一面。事实上,在隶书字体完全成熟的桓、灵时代,碑文中各种异体字并存(如果以《熹平石经》的文字为正字,那么这些都是俗字),就字体而言,这些碑文都是"正体"。人们似乎更醉心于成熟隶书的各种风格表现,对字形结构的规范较为忽视。蔡邕的正体化工作中包含了正字,则无论其中的保守成分占了多少,对汉字的健康发展还是有宏观上的指导意义的。

在隶书作为"正体"通行于世的东汉,又一种"俗体"——早期的行书和楷书,已逐渐地产生和发育了。

就字体而言,隶书经过了从春秋中晚期初露眉目,秦汉间大步突变,到东汉时面貌已定,前后经历了约四百年时间,这就是我们认为的"隶变"的时段。当然,正如前文所述,隶变的上限是不明确的,其下限也同样不能确指。可以说,隶书的综合字体特征在文字作品中已具备之日,就是隶变完成之时。但我们还应将隶书字体特征出现后的那个"熟化期"考虑在内,在这个时期里,隶书还有一些选择、调整各种因素的"磨合"过程。当隶书文字作品中有规律地出现了一些新字体的因素时,说明隶书时代已接近"尾声"了。也就是说,在隶书体的范围内,它已经不可能再"变"下去了。广义的"隶变",也就是隶书从萌生到消亡的过程,是汉字演变中的一段特定的轨迹。

三、竹简与帛书

✤ 1. 《信阳楚简》

《信阳楚简》是我国战国早期竹简，20世纪50年代出土于信阳长台关1号楚墓，共148根。

《信阳楚简》

学者马国权曾在1970年对《信阳楚简》的文字风格进行过概括，指出长台关《信阳楚简》的竹书和遣策"字均修长，笔画匀细工整"。《信阳楚简》比之20世纪80年代发现的《九店楚简竹书》《放马滩秦简竹书》和《慈利楚简竹书》，以及90年代发现的《郭店楚简竹书》，它的文字风格可以说是"独一无二"的；但随着《上博简竹书》的陆续公布，这种风格与《上博简竹书》的《性情论》《民之父母》的文字结体和书写风格接近。如"戈"字都是长直斜画变作弯笔，右上角撇向左边跟长斜画相接的笔画变作直

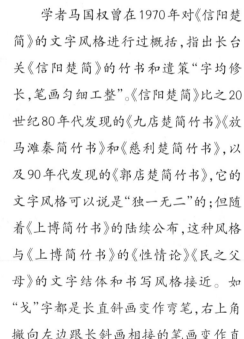

竖,从而与中间的横画垂直相接。其他诸如"才""而""易"等字也是如此。

由于其书写的相似,学者杨泽生不免"怀疑其书手或者有某种联系",并认为《信阳楚简》与《性情论》的书手可能是同窗关系。

2.《侯马盟书》

1965年冬,在山西春秋晚期晋国都城侯马古文化遗址上,发现了大量公元前5世纪的古代盟书,计1000余件,系玉简。其中文字可辨识者600余件,考古工作者定名为《侯马盟书》。

《侯马盟书》为朱书(或墨书)手写体。东周时代,诸侯各国文字已趋异形,所以其结构与简化程度均与人们熟悉的两周金文有差别。由于《侯马盟书》是用毛笔书写的当时通行的篆书,因此为研究先秦书法提供了极为宝贵的实物资料。

从用笔上看,《侯马盟书》并不像金文那样线条单一,而表现出提按用锋的变化,落笔重而起笔轻,收笔多出锋,犹如钉头鼠尾,极似《说文解字》中收入的古文,因此也不由得使人想起古代关于蝌蚪文的记载。细读《侯马盟书》可以明显地看到书写中的连笔意识,线条的连贯、用笔节奏的强弱变化,这些都说明了书写速度的加快及用笔技巧的纯熟。因此,《侯马盟书》中已经具备了某些草篆的特征。古人云:"篆之捷,隶也。"在将其与同期金文的对比中,我们多少可以感觉到由篆至隶演进的脉动。

《侯马盟书》

3.《云梦睡虎地秦简》

　　1975年12月在湖北出土的《云梦睡虎地秦简》震惊了考古学界和书法界，人们不再相信历代"权威"们所说的"秦诏"即"秦隶"之说。由于《云梦睡虎地秦简》的成书年代可以上溯到秦王政完成统一大业之前，因此更否定了历来已成定论的书体演变说，形成了自己的特殊时代特征，既有着后世隶书的特点，又包含着篆书的特点。从"快"这一意义上说，只有毛笔的运用，隶书的快写，才真正把中国书法向隶书的方向推进。出于对美的追求，《云梦睡虎地秦简》已经有了明显的波挑，在横向运动中，笔与笔之间的牵带开始出现，亦常可以看到横画的倾斜，这种倾斜往往朝着一个方向，或左倾或右倾，这是书写者生理动作的反映，由此动势被夸大了，出现了笔画间的特殊呼应关系和连笔，并孕育着后世的草书和楷书。

　　秦隶和篆书比较，不同之处除了改纵势为横势外，用笔上也出现了提按意识，逆入平出的横画及点的运用都明显增多。另外，秦隶由于脱胎于母体——篆书，虽然体势变横，但仍然保持着中锋用笔的特征，而并非都用侧锋方笔，所以秦隶显得浑厚、丰满、有内涵。

《云梦睡虎地秦简》

✤ 4.《马王堆帛书》 ·······································

　　作为秦代末期和西汉初期的墨书手迹,保存到今天极不容易,1973年在湖南长沙马王堆三号汉墓中出土的《马王堆帛书》,包括《战国纵横家书》及《老子》甲本、乙本等,便是这一时期十分珍贵的墨迹。因为是第一手西汉书法的研究资料,它不仅使专家们格外注目,而且与1972年出土的山东临沂银雀山汉简(《孙子》《孙膑兵法》等)、1975年湖北江陵凤凰山出土的汉简一起,使得前人争论不休的西汉有无隶书的问题迎刃而解。

　　《马王堆帛书》用笔沉着、遒健,与一般的汉简书用笔相比,无草率之笔,亦少见侧锋用笔,故给人以有内涵、圆厚之感,似出于相当成熟的书家之手,而非一般民间书手所为。

　　从几篇《马王堆帛书》风格不同的文字看,可以断言它们出自多人之手。处于隶变阶段的《马王堆帛书》虽然已经形成了隶书特有的横向运动笔势,但依然保存着篆书母体的明显特征。这从《战国纵横家书》中可以看得很清楚,与《老子》乙本那种完全横平竖直,再加左掠右波的写法,形成了鲜明的对比。如果说《老子》乙本已经趋向成熟汉隶的笔法,其横、竖、掠、波画都开始走向规整,表现出一种统一的美,那么《战国纵横家书》则还保

《马王堆帛书》

《老子》乙本

留着金文、大篆中特有的斜势笔画和结体特征，它展现了一种错综的、丰富的拙朴美，使人回味无穷。

《马王堆帛书》的章法也独具特色，既不同于简书，也不同于石刻。它纵有行，横无格，字的长度非常自由，通篇看去如同后世的行书行款，加上如"也""子""可"等字加长的左掠或右波，运用夸张的提按，造成了字距间的疏密变化，产生了强烈的跳跃节奏感。这种节奏和章法可称得上是汉代章草的滥觞。

四、书法史的反思

中国书法，可以说是从隶书开始，才有了风格迥异的各种变化。书写者的个性通过书迹开始得到自由显示的机会，尽管他们没有在作品上留名，但实在称得上是一代书家。就作品的艺术价值而论，有谁能否认《张迁碑》《石门颂》《曹全碑》《武威汉简》等足可与后世之颜柳比美呢？

对于秦以前的古文字，除了甲骨文（虽有一定审美价值，但一般不将其作为书法艺术看）外，金文、籀文、小篆等，历来仿其字体风格创作者不少；对于东汉碑隶，人们更为其丰富多彩的艺术魅力所折服，视之为中国书法艺术中的珍宝。然而，研究中国书法的人始终为长期以来秦隶与西汉书法未与今人谋面而深感遗憾。

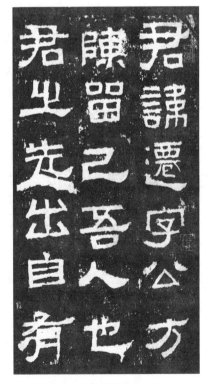

《张迁碑》

近百年来，从西汉简帛的发现开始，终于揭开了这层神秘的面纱。之后，长沙马王堆、临沂银雀山、云梦睡虎地等地相继出土大量

秦汉隶书材料。正如王国维所说："古来新学问起,大都由于新发现。""中国纸上之学问赖于地下之学问者,固不自今日始矣!"作为近世晚出的四大史料之一的汉、晋木简,加上秦简、汉帛书,于文史研究之价值已毋庸说,于中国书法史而言,也是填补了一段重要的空白!

自此,我们对传统书论中所载"秦书八体"之一的秦隶的风格面貌有了了解,搞清楚了早期隶书并非直接由篆变来,而是由古籀之俗体及部分六国古文演变而来,后又融合草、篆,发展成为成熟的隶书,而这一脉络是以前书法史中从未谈及的。东汉碑隶的前身——西汉简帛上的隶书,更为我们展示了除碑隶之外的另一个缤纷的世界。我们看到了,作为隶书特点之一的"波磔",在凤凰山八号、九号墓及马王堆一号墓的遣策中,已有萌芽,书法延续了秦隶的古典风格,笔画不再平整如一;而在汉武帝太始年间(前96—前93)至汉宣帝神爵元年(前61)的竹木简,波磔虽未固定成型,却已大量使用,强调了横笔、捺笔或撇笔的波势,跌宕不一,充满了律动美。至淮阳王更始年间(23—25)以前,西汉隶书的波磔已成熟,在汉宣帝神爵三年(前59)简、五凤元年(前57)简、五凤三年(前55)简、甘露二年(前52)十月简,汉成帝建始元年(前32)三月简、阳朔元年(前24)八月简,王莽天凤元年(14)简,淮阳王更始二年(24)七月简,武威汉简《仪礼》中,已表现得非常明显。由此,我们知道隶书书写形体上的特征早在秦汉之际即已萌芽,至西汉末已发展成熟,比以前仅知的汉碑隶书要早两个世纪。所以,东汉桓、灵之际所产生的完美的碑刻书法,乃是继承早在西汉时期就盛行于民间及下层官吏间的竹简书法而完成的。

秦汉简帛书法比之碑隶,在书法史上另一项具有认识价值的,

便是它们作为迄今为止我们所见到的最早的墨书文字,在笔法方面展示了一个相当丰富且新颖的天地。刻、铸书迹,必然因工艺水平的关系而未能完整准确地反映墨书的原样,有些甚至走样得很厉害(20世纪60年代对《兰亭序》真伪进行争辩的起因之一,便是对石刻本与墨迹本未加区别)。

秦汉简帛书的出土,使我们看到了当时人用笔的实际情况。秦代的隶书,虽保持了小篆的结构,但笔法已不同于篆,许多地方已改圆转为方折,末笔较粗且锋,开始向波碟发展。这显然同"摆笔"的使用有关。篆书线条圆转而粗细均匀,必以中锋匀速行笔方能书成,速度较慢;摆笔书写,一笔之中有粗细,笔画不连属,速度较快,秦汉简帛中大量的实用性文字正是以这种笔法写成的。

许多汉简隶书,是"浩然听笔之所之",在字体结构安排、用笔粗细轻重方面,皆各具形态,发挥自由,不相因袭。以《居延甲渠候官简》及马王堆一号墓遣策为例,可以看出当时用笔,多有侧锋、露锋,起笔有顿挫,笔势活泼,方向多变,与《云梦睡虎地秦简》笔势大致一律的情况大不相同。

综观秦汉简帛隶书,有古拙浑厚者,亦有纤细灵巧者,更有奇纵天真者,皆以特有的波势强调书法的律动美,形成隶书富有个性的审美特征。

有了秦至西汉这一段书法材料,足以论证东汉碑隶的风格多样,是起因于西汉的铺垫与准备;碑隶在结体与笔法上的特点,亦是西汉书法的发展(墨迹比石刻更容易看清笔法的来龙去脉)。

如果在汉字史与书法艺术史之间架起一座桥梁,我们的认识还可以更深入一步。

汉字形体的演变,是由繁复趋于简约,由象形性趋于符号性。

汉字经历了甲文、金文、小篆、隶书、楷书等阶段，而书法艺术也是沿着汉字字体的发展而演进的。

书法艺术演进的特点是由装饰性渐趋写意性，从便于表现形式美渐趋表现内在精神之美。汉字史与书法史在这方面恰能对应，即汉字以象形性为主的阶段，书法艺术主要体现一种装饰性，一种空间的、静态的美（尽管甲文、金文的时代，未必有自觉创作的书家，但那些用心书成的文字反映了一定的审美意识及标准）。当汉字走上抽象表意的符号阶段，书法也相应地表现出明显的写意性，不只表现空间结构的美，更注重表现内在精神及情感在时间流程中的各种变化。试想，如处在甲文、金文时代，能有如此作为吗？通过对隶书，尤其是秦汉简帛隶书的研究，我们看到，写意的笔法正是从这时开始的。汉字史上由篆到隶的这次重大转折，也正是中国书法艺术的一次飞跃！

说得夸张一点，没有汉字史上的"隶变"，便没有今天意义上的书法；甚而言之，便没有中国艺术精神中那种"书法的思维"。隶书阶段已是中国书法成为自觉艺术的前夜。

1.《西北汉简》

一百多年来，在我国西北地区，古代的竹木简牍不断出土，填补了西汉时代墨书手迹的空白。清光绪二十五年（1899），瑞典人斯文·赫定在新疆塔里木河下游的古楼兰遗址得晋木简一百二十余枚，揭开了20世纪初出土古代简牍的帷幕。新中国成立后，由于考古工作者的努力，1959年及1972年于甘肃武威、1973年于甘肃甘谷、1972—1974年于古居延海、1978年于青海大通县，大量两汉竹木简得以重见天日。其中以《居延汉简》数量最多，计两万余枚。在这之

后,关于汉简出土的地域更是有了新的突破,山东临沂、河北定州、湖北江陵、安徽阜阳、江苏仪征等地相继出土了大批竹简。

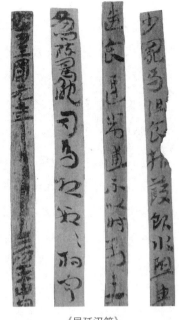

《居延汉简》

我们把在西北干燥地区出土和发现的汉代竹木简牍简称为《西北汉简》,它是研究由秦至汉书体演变的重要资料。从这些丰富的资料中我们可以了解到,西汉时期隶书已经普遍使用于社会生活的各个方面。这一方面说明秦篆通行之时民间早已孕育了隶书,另一方面也展示了隶书的强盛生命力。从书法意义上说,也给人们展现了汉代多姿多彩的民间书法手迹。它们多出自下级官吏和边陲将士之手,以粗犷、率真为主要特点。

2.《石门颂》

《石门颂》全称是《故司隶校尉犍为杨君颂》,或称之为《杨孟文颂》。石刻位于陕西省汉中市东北褒斜谷石门崖壁上。其内容是汉中太守王升对杨孟文开凿石门通道功绩的颂扬,时在东汉桓帝建和二年(148)。

清人有云《石门颂》"雄厚奔放之气,胆怯者不敢学,力弱者不能学"。这

《石门颂》

说明《石门颂》的风格属于雄放、豁达一路。我们在学习它的时候，应该从中陶冶这种气度宽博、心胸宏大的情操。

《石门颂》结字疏朗、松宽，中锋用笔圆润舒展，与篆书笔法相通。因书丹于摩崖，笔随崖走，所以得天然之趣，无雕琢之痕，这是其他汉碑不可相比的。所以人们说它无庙堂之气，而多山林之气。山林之气者，得自然造化之功也。

《石门颂》虽然是一块古老的摩崖刻石，但被书家重视却要到清乾隆之后。它进入文人的案几，是因为清代碑学的兴起，也因为书法家们开始有了重视穷乡僻壤碑刻的新观念。

3.《鲜于璜碑》

1973年5月，在天津市武清县高村出土了一块东汉碑石，碑首有画像，碑额为阳刻汉篆，曰："汉故雁门太守鲜于君碑。"它就是人们俗称的《鲜于璜碑》，碑阳、碑阴共有827字，立碑年代是东汉桓帝延熹八年(165)。

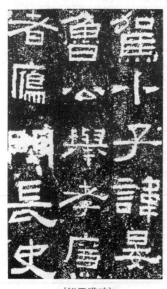

《鲜于璜碑》

看《鲜于璜碑》很容易使人联想到《张迁碑》，产生这种联想大概是因为这两块碑文的字形多呈方硬感。但是，当人们细赏《鲜于璜碑》就会发现，它还有着自己的强烈个性。《鲜于璜碑》笔画丰厚饱满，波法平整，横画的感觉略比竖粗。碑阳字多呈扁方，而碑阴字扁、长、方交替出现，形态变化十分生动。加之有时重心高举、下方散开，有时重心低，呈敦厚状，有时又重心偏倚，或左或右，动势出入微妙之间，妙趣横生。另外，《鲜于璜碑》波挑也与众不同，许多横

76

波肥厚而作扭锋上翘状，更增添了一种幽默感。

4.《曹全碑》

《曹全碑》全称《郃阳令曹全碑》，立于汉灵帝中平二年(185)。在汉碑中，它以典雅、华滋著称。同样以圆笔书写，《石门颂》纵逸雄放，《封龙山颂》宽博挺拔，《曹全碑》则全然不同，主要原因有二。一则是它的波挑柔软、舒展，加之字呈扁形，中宫收拢，这样，细长的横画和柔软的波挑便舒展出姿态丰富的秀美来。二则是《曹全碑》笔画着力轻盈，呈瘦而丰腴，再加上字距疏空，因此宛如体态窈窕、婀娜多姿的少女，人称"汉碑之秀者，无过于《曹全碑》"。这是它的风格特征，也是它的弱点所在。写《曹全碑》当于秀丽中注意骨力的表现，柔中求刚，否则仅以媚取胜，格斯下矣。

《曹全碑》于明万历初年在陕西省合阳县莘里村出土，现藏于西安碑林，为西安碑林中之佼佼者。

第三章

魏晋风度与兰亭雅集

一、魏晋传统的源与流

中国书法之所以能成为一种艺术，在很大程度上要归功于中国的文人。只有当文人们不再将写字仅仅作为交流信息的手段而去"玩"、去"品"的时候，书法才能从实用中摆脱出来，而成为纯粹意义上的艺术。

"玩"，也就是完全将其作为一种精神寄托，是身心愉悦的追求，而不考虑实用与功利。当然，本身识不了几个字的平民百姓谈不上玩书法，成天忙碌于公务的小官吏也无暇玩书法。在封建时代能玩书法的，一般是衣食不愁、有闲情雅兴的上层贵族与士大夫文人。"玩"也要有既定的条件，从客观上说，应在汉字已发展到各体俱备的时代，而纸墨的使用也已习以为常；从主观上说，写字的人还必须有一定的技法功底、较高的文化修养和良好的艺术悟性。此外，要将书法推向艺术，还必须有群体，有一批"玩家"的相互探讨、交流。中国的魏晋时代，恰恰具备了使书法成为独立艺术的种种条件。

汉字在汉代完成了"隶变"之后，到东汉末至魏晋，行、草、楷各体皆已产生，汉字的笔顺变得有序，书写的动感显露无遗。传说汉末张芝已能写线条飞动的大草，而且他对书法十分沉迷，到了"夕惕不息，仄不暇食"的地步，以至赵壹在《非草书》中批评张芝等人"领

袖如皂,唇齿常黑",衣领、袖口常常都是黑乎乎的,甚至连嘴唇和牙齿都染上了墨迹,对区区草书过于重视,而不去学圣人治世之道。热衷于写草书的张芝、崔瑗、杜操以及蔡邕,都是上层文人。

崔瑗有一篇文章叫《草势》,用汉赋体裁写成,文中运用了很多比喻来形容草书之妙。他说草书在写的时候,相对的线条就像两只鸟在互相顾盼,纠缠在一起的线条就像蛇在相交,轻柔的线条就像天上的浮云。将文字形象与自然万物类比,作联想、生发,显然是一种审美的状态,是将书法当作艺术来看待了。

唐代书法理论家张怀瓘的《书断》还记载了关于东汉蔡邕的一个传说。汉灵帝熹平年间,诏蔡邕作《圣皇篇》。文章写成后,他待诏于鸿都门下,看到工匠们用刷帚蘸白石灰在墙上写字以修饰鸿都门,于是"心有悦焉",并且由欣赏而有了灵感,有了冲动,后来由此创立了"飞白书"。"飞白书"在书法艺术发展史上虽没有十分重要的价值,但蔡邕的行为显然近似于艺术创作。这又证明了当时正处于书法由实用向艺术转换交替的阶段。

飞白书

三国时曹操曾发布禁碑之令,认为树碑立传无益于民风淳朴,是奢侈的象征。这当然使得在东汉盛极一时的碑版书法受到了遏制。但曹操本人又是书法欣赏的倡导者,他虽与梁鹄有很深的矛盾,但对他的书法却很赞赏。据卫恒《四体书势》载:"魏武帝(即曹

操)悬著帐中,及以钉壁玩之。"一方面他对实用的碑加以禁止,一方面对他喜爱的书作"钉壁玩之",这不正说明了曹操在书法方面的一种唯美的态度吗?

这里还应该提到一个与书法载体有关的问题。纸的工艺改造与纸的大量使用,也正是在汉至魏晋间有了大规模的推进。在中国古代,早期用作书写材料的除陶、甲、骨、青铜器等以外,主要是竹木缣帛。《尚书·多士》载"惟殷先人,有册有典",册就是竹木简册。"纸"从"纟"旁,最早与丝织品有关,产量很少。西汉时以麻的纤维为主要原料制纸,但工艺、质地还不能达到普遍使用的地步。东汉蔡伦在前人经验的基础上,改进原料,强化工序,降低成本,制成比麻纸更细密、紧韧、薄软的"蔡侯纸"。后来又有质地更好的"左伯纸"。到了晋安帝时,朝廷下令废除传统的竹木简,大规模使用纸的时代开始了。用竹木简帛书写与用纸书写,对于书法艺术的推进作用,当然是后者大于前者了。

从前面提到的赵壹《非草书》中就可以看出,当时的文人士大夫就有了"扎堆"玩书法的现象。这有点类似于西方的"艺术沙龙"。

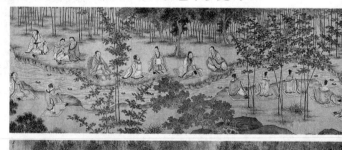

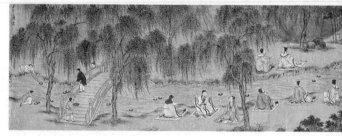

"沙龙"一词,音译于"客厅"(Salon)。17世纪末叶和18世纪,欧洲的贵族喜欢举办沙龙,文人、学者、政客、名流簇拥着主角,在客厅里谈文论政。有时是艺术家们的聚会,常常会为某种艺术主张,或争得面红耳赤,或一拍即合,渐渐形成流派。当然,沙龙也是当时上层文化圈内较为普遍的社交场所。

　　中国的"沙龙",在魏晋时代渐渐盛行。连年不绝的战争和统治集团内部的勾心斗角,使身在其中的文人深感朝夕间便有宦海沉浮之变,杀身之祸常不期而至。同时,佛教自东汉起便传入中土,黄老之学又充斥思想界,传统的儒家思想统治地位这时也开始动摇,玄学颇为盛行,因此其时文人士大夫们普遍好"清谈"。一批不愁衣食的士族子弟聚在一起,对国事政事固然厌倦,亦已视正统儒家为不必要之物,于是潇洒放浪、醉生梦死。他们喜欢高谈阔论,品评人的外貌、风度,当然也吟诗弹琴,谈文论艺。文人相聚,总免不了玩弄些笔墨,因为是在一种较为潇洒的脱离功利的状态下交流书艺,信笔挥毫,所以有很浓的艺术氛围。文人在书写时主要为获得一种精神的满足,而写下的字也自然更多地流露出情感与韵味。

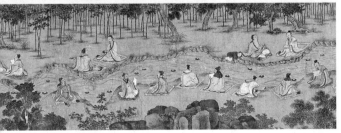

<div align="center">兰亭雅集图</div>

二、兰亭雅集及其流绪

　　文人艺术沙龙最典型的一次要算是在东晋穆帝永和九年(353)三月初三上巳节举行的兰亭盛会了。王羲之和他的朋友、亲戚等共42人聚会于山阴兰渚山下,行"修禊"之仪式,在春风中洗沐,又沿曲水而坐,当载着酒杯的叶子漂流到面前时,须吟诗一首,不能作诗,便罚酒一杯。这数十首"兰亭"诗,就在兰亭当场挥翰,结集而成了。大家一致推举王羲之为此集作序,王羲之趁酒酣兴浓之际,欣然提笔,写下《兰亭序》(又名《临河序》)。文章是散文艺术的精品,书法更是一流,千百年来"天下第一行书"的地位始终不可动摇。

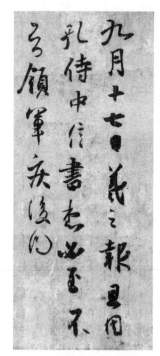

《孔侍中帖》

　　《兰亭序》的高水平来自王羲之的高素质。作为贵族名门子弟,他自幼接受的是高层次的文化教育,对修养、风度、学识有着第一流的追求。传为王羲之所作的《频有哀祸帖》《孔侍中帖》《奉橘帖》《平安帖》《游目帖》等,无不具有熠熠风采。

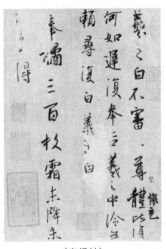

《奉橘帖》

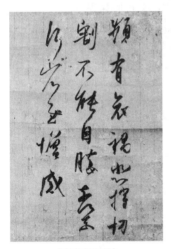

《频有哀祸帖》

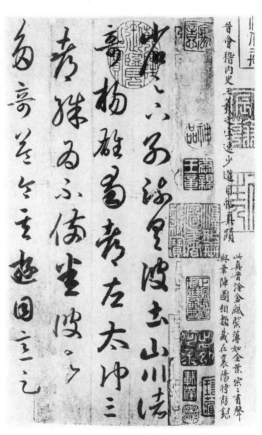

《游目帖》

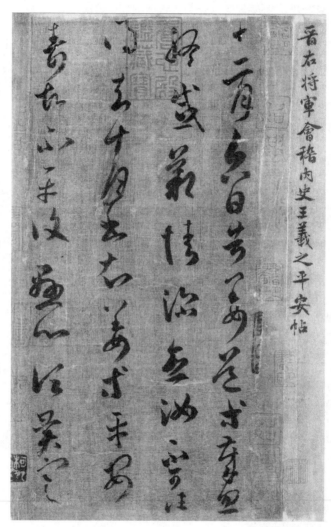

《平安帖》

《兰亭序》艺术成就极高，其运笔跌宕起伏，有藏有露，中侧互用，变幻莫测，结体欹正多变，章法有疏有密，一气呵成。清代书论家包世臣说："《兰亭》神理，在'似奇反正，若断还连'八字。"通篇字形宽窄相间，错落有致，给人一种微妙的、流动的美感，其秀丽清逸，风流极致，恰如行云流水。全文用鼠须笔在蚕茧纸上书写，28行，324字，字字精妙，妙在天成。帖中"之""以""也""为"等字，都有重复，却无一雷同，尤其是二十个"之"字各具姿态，变化多端。王羲之的其他作品，大多为尺牍短札，而此序为文稿，更易展示章法之美，其向背偃仰，揖让顾盼，形断意连，映带参差，无不极尽其妙。可以想见王羲之当年书写之际，周围有青山绿水，恰值天朗气清，又有高朋好友在一旁乘兴围观，彼时杯盘狼藉，大家都喝得十分欢畅。王羲之在一伙人的鼓动下，逸兴遄飞，下笔如有神助。可见，这次"沙龙"聚会的特定情景，是杰作产生的一个必不可少的客观因素。

《兰亭序》被评为"天下第一行书"，对后世影响极大。唐宋以来，历代书家无不受其影响，从中汲取营养而成自家风格。魏晋书法的"雅韵"，成为中国艺术审美的主流部分，一直延续了上千年。尚韵的美学观，符合中国正统的儒家思想体系，它不激不厉，保持一种中和的人生态度和天人合一的宇宙观。同时，它又符合道学思想，有明显的唯美倾向，追求人生的潇洒与心情的散逸，这十分合乎中国士人的口味。他们无论是在朝还是在野，都能从这类艺术创作和艺术品赏中得到心态的调整、情感的寄托。当然，富有雅韵的魏晋书风，更是高层次文化修养孕育而成的，这种书风的继承、延续和发展，在后世都是在较高层次的士大夫文人中进行。这当然又与文人沙龙有关。

后世与书法有关的沙龙，呈现出多样化的形式。所有"雅集"，

都离不开笔墨交往。文人聚会,促进了书法艺术流派的形成。帝王的主持和参与,则更导引出时代风尚。

唐太宗跟他的大臣们谈书论艺,恐怕是历史上最早的高层次艺术沙龙了。唐太宗对王羲之的书法迷恋至极,曾千方百计收集其作品。得到《兰亭序》真迹后,他欣喜若狂,爱不释手,希望有更多的人能欣赏到这件佳作,并可与之共同品评,便命赵模、诸葛贞、冯承素等摹写副本,以赐近臣。今所见"神龙兰亭"即冯承素所摹,而欧阳询、虞世南等人亦曾摹临。据传说,真本已被唐太宗殉葬昭陵。唐

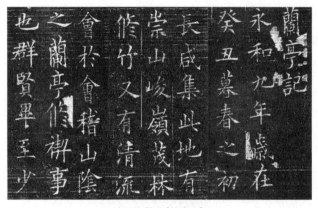

欧阳询楷书《兰亭记》

太宗身边的大臣如虞世南、欧阳询都是书法高手,唐太宗"以书师虞世南",常与虞世南论书。虞殁后,又与褚遂良论书。可以想见,他珍藏了那么多"二王"古帖,在军政事务之余,与群臣共赏析成了一大乐事。

宋代的皇帝也大多能书能画,宋太宗赵光义为加强文治,曾将散乱于朝廷的文物加以整理,命书法家王著选古代名家尤其是"二王"书札汇刻成《淳化阁帖》,自此以《淳化阁帖》为中心的"帖学"绵延历朝。在"帖学"的旗帜下,文人士子研究书法,探讨书艺的风气一直不衰。当然,宋代的皇帝里,成就最突出的还是宋徽宗赵佶。他在位二十五年,政治上昏庸至极,艺术上却很有造诣。他精通音律,擅长书画,诏纂《宣和书谱》《宣和画谱》。在他主持下刻的《大观帖》,精妙甚于《淳化阁帖》。他创立的"瘦金体",笔画瘦直挺拔,撇如匕首,捺如切刀,新颖

淡雅,独具一格。在他当皇帝时,宋代的画院规模更加扩大,一大批精通书、画的艺术家聚集在京城,整理、研究了朝廷收藏的历代书画作品。

文人们聚在一起,当然纯粹研讨书法是很少的,"笔会"必然同时是"诗会"。宋代以苏轼为首的文人群体中,有文同、黄庭坚、秦观、张耒、晁补之等。谈文论诗之际,他们也常挥毫泼墨。明代"吴门书派"由于地域文化的浓郁氛围和对艺术的共同热心追求,已形成了流派,他们的成就都与相互学习、经常交流探讨有关系。至清初,"扬州八怪"是一个艺术主张相对一致的群体。当然,此时文人的"沙龙"更多地已表现为以某位名师大家为中心的师生学术聚会或艺术创作活动。"浙派"的赵之谦,"皖派"的邓石如,都有若干弟子从学。清末,跟康有为学书法、求学问的也不少。清末民初最典型的,也是规模最大的"艺术沙龙",就是西泠印社。西泠印社一开始就是丁仁等几位热爱篆刻书法的文人艺术家在某次聚会时倡导成立的,后来吴昌硕成了社长。虽名为"印社",书、画活动也是主要的内容。百余年来,这一中外闻名的"艺术沙龙"为推动中国书画篆刻艺术的发展作出了不可磨灭的贡献。

人们总是感到"二王"书法中有取之不尽的技法,但每一次临摹只能够接受其中的一部分,也就是说,魏晋笔法的"接受"过程实际上是一个对其不断削弱、简化的过程。其实临摹对于原作的"简化",符合视觉心理的规律。人们对于所看到的物象,总会按照自己原来的视觉经验积累,接受其值得注意的部分,而忽略自认为不重要的部分。换句话说,人们学习前人书法,总是受到自身的审美价值判断的支配。"简化"是相对于原来的魏晋笔法体系而言,但是后人减弱了一部分,或许强化了另一部分,新创了一种笔法体系,树立

起了新的审美标杆。魏晋古法再好,时间长了也会让人审美疲劳。所以,简化也未必是一件糟糕的事。新的笔法体系也有追随者,也会在简化的过程中重组,进而发展出新的风格、新的体系。有限接受,部分改造,逐步创新,如此循环往复,正是历史上书法演进的规律。

引领时代的艺术家,能够将时代精神、个人性情和前人的创作经验恰当地融合在一起。所以我们不必哀叹魏晋古风的逐代衰落,因为,一代有一代之精神,一代有一代之书风,一代有一代之技法与审美体系。

三、关于《兰亭序》的真伪之辨

西方文学史上有"说不尽的莎士比亚",东方书法史上则有"说不尽的《兰亭序》"。

《兰亭序》自晋代以来已有1600余年,历代论述此帖的专著论文卷帙浩繁,不计其数,书家、书论家们的简短评论更是不可胜数。后世关于《兰亭序》的真伪是非争论不休,清末和20世纪60年代形成两次高峰,但迄今无令众人服膺的定论。

《兰亭序》被誉为"天下第一行书",众多的书家趋之若鹜,却又将信将疑,有一种唯恐敬神敬错了的惶恐心态。而"天下第二行书"——颜真卿的《祭侄文稿》就没有这么多的麻烦。

自唐以降,大抵由于唐太宗李世民以帝王之尊倡导,从唐初四家开始,几乎无人不临《兰亭序》。它被顶礼膜拜,赋予神圣的光圈,但有时不免让人怀疑自己是否为其声名所慑,充当了"皇帝的新衣"的看客,不敢说出自己心底的真实想法。我们姑且撇开"真假《兰亭序》"之争,将立足点放在现存作品之上进行考察分析,也许更能体味些真确的东西。

现在流传下来的《兰亭序》(包括刻、临本),最有名的有八种,即"兰亭八柱",但都与其应有的地位差距悬殊:除了残存一些晋人风

韵痕迹外,几乎全被唐人世俗化了。那种淡淡的俗气和甜腻腻的意味,竟然被奉若神明。隔着这重重面纱,怎能看到原作的精髓呢!其实,从"尚韵"的角度讲,从晋人的那些翰札和残纸上倒真能窥其大略,使人感受圆润、灵动、妩媚、流畅的特色。事实上,后世也不乏有识之士,即使在唐代也有人指出王羲之书的"姿媚""女郎气"。这大约也是从审美角度对以《兰亭序》(其实是后人所临的《兰亭序》,真迹有谁见过呢?)为代表的王书竟然成为历代书家不祧之祖表示不满吧!

后人的所有评价都是根据假《兰亭序》、仿《兰亭序》作出的猜测。王羲之《兰亭序》真迹究竟是什么面目,这确是一个使人堕入五里云雾中的难题。有诗曰:"千年禊序作书灯,梨枣翻摹哪足凭! 神采酒肠何处觅? 残阳古道对昭陵。"大概只有开掘出唐太宗陵墓,取出真迹后,这千古之谜才能解开吧!

四、传世名作

1.《荐季直表》

三国魏书法家钟繇开启了楷书的独特道路，在他之前，没有人因楷书而蔚成大家。他的传世书法代表作有《宣示表》《昨疏还示帖》《力命表》《荐季直表》《贺捷表》等，均为小楷。

《荐季直表》写于三国魏文帝黄初二年(221)，时钟繇已年届古稀。这则法帖写得空灵疏朗，宽博朴诚，率意自然，真乃楷书中的上上品。明陆行直形容它"无晋唐插花美女之态"。明书画收藏家张丑评价说："此帖纸墨奇古，笔法沉深。"清冯武在《书法正传》中称它"高古纯朴，超妙入神"。

《荐季直表》在用笔方面十分简捷凝练。它既不像当时的魏碑用笔那样雄浑方劲，而表现为一种圆润遒丽，也不像后来的唐楷用笔那样法度森严，有程式化倾向，而是一种楷书初始阶段的稚拙温雅、淳厚朴茂。其结体基本上呈扁平状态，却又不似隶书那样有诸多的横画平行线。它大多左低而右高，撇画和捺画常出人意料地长长地伸出，造成极大的动势，不板滞，不拘谨。它的篇章布局也有个性，字与字之间的距离长短不一，任其疏朗紧密，不似后世楷书"状如算子"的平衡分布，有所谓"云鹤游天，群鸿戏海"的散乱妙趣。明

《荐季直表》

王世贞看到此帖后说:"天下之学钟书者,不复知有《淳化阁》矣。"

钟繇对后人产生了不可估量的艺术影响。南朝梁书画家袁昂的《古今书评》中称:"张芝惊奇,钟繇特绝,逸少(王羲之)鼎能,(王)献之冠世。四贤共类,洪芳不灭。"唐太宗在《王羲之传论》中说:"钟虽擅美一时,亦为迥绝,论其尽善,或有所疑。至于布纤浓,分疏密,霞舒云卷,无所间然。但其体则古而不今,字则长而逾制。"这是两类不同的评价。后世之所以有时只见"二王",而不见"钟张",确实也因为帝王的审美倡导起了推波助澜的作用。但王羲之也是师法钟繇的楷法而成大家的。

钟繇体具有古典的宁静浑穆和安闲适意的别趣,其气息、书意和艺术成就上所达到的高度,绝非后世书家的楷书所能企及。

2.《平复帖》

据传,西晋陆机所书《平复帖》是现存书家墨迹中年代最早的一件珍品。

陆机,字士衡,曾官平原内史,世称"陆平原"。他"少有异才,文章冠世",曾著过享有盛誉的《文赋》。他工书,善于行草,特擅章草。其《平复帖》,如明詹景凤所说,"以秃笔作稿草,笔精而法古雅"。明董其昌认为:"盖右军以前、元常以后,唯存此数行,为希代宝。"这件"希代宝",是当代著名书法家张伯驹于数十年前倾家荡产,以重金

购得,并悉心保存的,今珍藏在北京故宫博物院。

《平复帖》大抵为草书,既有章草的基本形态,又给人今草雏形的感觉。字与字之间没有游丝的牵连和联系,大约为了手书方便,每个字上端似都有点左倾。《平复帖》夹杂有晋代书风的特点,同时又残存八分隶书用笔和结体的某种因素,虽然并不十分明显。清吴升谓其"草书若篆若隶,笔法奇崛",确实不无道理。作者用秃笔在冷香笺上书写,有莽莽苍苍的生涩感,因而古意顿生;加之行文速度过快,很多交代颇不分明,绝然看不到其后羲、献父子用笔的光泽圆润,而这又恰使它能够别于后世今草的大体格局。

今人如曹宝麟等认为,从文中内容看,《平复帖》恐非陆机所作,但几乎所有的古今书论家都把《平复帖》作为书体由章草走向今草的经典作品,都承认它在书法史上的重要地位。

明张丑说《平复帖》"惜剥蚀太甚,不入俗子眼"。《平复帖》残缺较多,且个别字迹难以辨识,连明代人都以为"字奇幻不可读",确实不为一般的欣赏者和临习者所接受。但恰如咀嚼橄榄,细细品味,方有悠长隽永的滋味。

❀ 3.《始平公造像记》·····················

魏碑,广义上说是北魏以及与北魏书风相近的南北朝碑志石刻书法的泛称,是汉代隶书向唐楷发展的过渡期书法。整个走向由拙朴向精美过渡,如百川归海,从各个方面为唐楷诸家书风的形成铺垫了道路。

魏碑的艺术特征是浑厚质朴、自然天成,这正是唐楷所缺少的可贵的拙朴之美,因此它如同未尽开采的矿藏,具有强盛的生命力,尽管在我国书法史上仅仅盛行了百十年。但到了清末,当帖学走进

了馆阁体的死胡同时,书家们又不得不回过头来向魏碑讨生活,而掀起一个碑学的浪潮,在中国书法史上留下了值得玩味的一章。

洛阳龙门石窟是我国古代佛教石窟艺术宝库之一,北魏至唐的四百余年间,造像近十万尊,题记三千六百余块,保存了大量北魏时期的石刻,其中尤以《龙门二十品》为最著名。

《龙门二十品》是龙门石窟中的二十尊造像的题记拓本,是北魏书风的代表作。康有为称龙门石刻"皆雄峻伟茂,极意发宕,方笔之极规也"。而《始平公造像记》又是龙门石刻中方笔的代表作。《始平公造像记》全称《比丘慧成为亡父洛州刺史始平公造像题记》,立于魏孝文帝太和二十二年(498)。此碑与其他诸碑不同处是全碑用阳刻法,笔画除了"撇"偶有弧度向左上掠出外,其他笔画均为方笔,特别是三角形的点及折处的重顿方勒,更是锋芒毕露,显得雄峻非凡。其结字紧密,中宫收敛,但不拘谨,由于长撇大捺以及横画的撑足,使字的气势极为开张,再加上左低右高的欹侧之势,使粗壮厚重的笔画显得灵动飞扬。

魏碑作者一般均不署名,此碑后却有"朱义章书"等字。康有为称"雄重莫若朱义章",可惜朱义章史书不载,迄今人们也无法考证他的生平。

《始平公造像记》

96

4.《爨宝子碑》

南朝承袭晋制,禁止立碑,故碑刻极少,而云南"二爨"可谓灿若星辰,光耀夜空。《爨宝子碑》全名《晋故振威将军建宁太守爨府君墓碑》,是云南边陲少数民族的首领受汉文化的熏陶,仿效汉制而树碑立传的。此碑刻于东晋安帝义熙元年(405),清乾隆四十三年(1778)出土于云南曲靖。书体是带明显隶意的楷书体,碑中一部分横画仍保留了隶书的波挑,但结体却方整而近于楷书。《爨宝子碑》用笔以方笔为主,端重古朴,拙中有巧,看似呆笨,却飞动之势常现。如"沧"字(图中第八列)两长撇将三点一分为二,这样的写法极为少见,右面"仓"字向右倾侧,下面"口"字是左高右低地歪摆着的,但由于三个三角形的点像砝码似的将左边稳稳压住,使其平稳,所以"仓"字长舒的一撇如挥搣之舞袖,飘然欲起,使整个字的造型寓动势于静态之中,更显得生动活泼、耐人寻味。另外,碑中字形也各呈其态,如长的"庶"字,扁的"同"字,大的"遵"字,小的"周"字,均大相径庭,"如老翁携幼孙行",古趣盎然。康有为在《广艺舟双楫》中评此碑为"端朴若古佛之容"是很恰切的。

《爨宝子碑》

5.《中秋帖》

"连绵草"一词大概出自日本。日本有一个叫村上三岛的书家,崇尚王铎,收集了不少王铎原作,并成立了一个叫作"王铎先生显彰

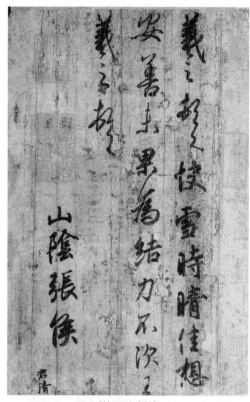

《快雪时晴帖》

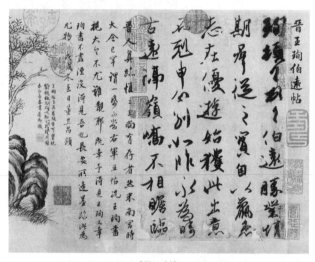

《伯远帖》

会"的组织。他将王铎草书中连贯数字的特征扩而大之，从"三字连"变为"多字连"，称其为"连绵草"，在日本颇受青睐，俨然成一大家。然而，若沿着书法史向上追索，不难发现，王铎的"连绵"，实则出自东晋大书法家王献之的《中秋帖》。

《中秋帖》（见附录彩图）相传为宋人米芾所临王献之的墨迹，三行，二十二字，前后皆缺文。《宣和书谱》《清河书画舫》《石渠宝笈》有著录。清乾隆皇帝将其与王羲之《快雪时晴帖》、王珣《伯远帖》视为他所收藏的三件希（稀）世珍品，甚至将自己的堂号也命名为"三希堂"，可见此帖在中国书史上的地位。

米芾认为此帖"运笔如火箸画灰，连属无端末，如不经意，所谓一笔书，天下子敬第一帖也"。在此之前，虽曾记载有过连绵书体，但未留下墨迹，而此帖则实属连绵草书的滥觞。它

神完气足，一气呵成，笔笔连贯，性情外张，一泻千里，又不激不厉，如行云流水般委婉，似芙蓉出水般天然，确为流露晋人书意的精品。

晋以后的历代书论家对王献之抑扬不一，米芾说他胜于其父："子敬天真超逸，岂父可比也。"李煜说他不如其父："子敬俱得右军（王羲之）之体，而失于惊急，无蕴藉态度。"但谁都承认，王献之并未墨守其父王羲之的成法；同时，也都承认，王献之的独特书风对后世曾有过极大影响。唐张怀瓘曾在《书议》中评论王献之的行草书："非草非行，流便于行草，又处其中间，无藉因循，宁拘制则，挺然秀出，务于简易。情驰神纵，超逸优游，临事制宜，从意适便。有若风行雨散，润色开花。笔法体势之中，最为风流者也。"所以后世有人将右军草入能品，而将大令（王献之）草入神品，称右军为"圣"，而子敬为"仙"。他虽比其父少一点完美，却多一分才情灵气。艺术的精髓，在于永不停息地变化，要"表现"时代气息，要"表现"个人气质，而不在于"再现"先人的形质。献之"连绵草"的出现，正在于突破先人的樊篱，将每个分开的字通过"势"连在一起，从而开辟了书法上一种新的境界。倘认为大草的出现也正是基于此，似也并不过分。

后世又出现了不少连绵草大家，从笔意上看，"都程度不同地受过大令的影响"，并把他奉为圭臬。如唐代的张旭、怀素，晚明的王铎、傅山等。后人中意于此，主要是因为它已成为一种完美的艺术形式。它不是很注重每个字的独立美感，而强调总体效果。艺术上的整体美大于部分美，在连绵草书中得到了极好的体现。然而其劣势也很明显，稍有不慎，即流于轻滑疲软，落入俗书。

王献之以其超人的书艺，标领中国书坛风骚千年之久，《中秋帖》则成为帖学的杰出代表作品。

6.《洛神赋十三行》

《洛神赋十三行》，小楷，王献之所书。真迹写于麻笺，至唐代已破烂散佚，宋高宗得九行，后归贾似道，又觅得四行，共计十三行，遂刻于碧玉版上，所以世称《玉版十三行》。

王羲之曾书《乐毅论》一篇，后题书赐王献之，令其临习。但王献之能不拘于父法，在继承的基础上跳出樊篱，终于自成一体。《洛神赋十三行》变敦厚为骏利，变宽绰为敛放，变端正为欹侧，变拙朴为秀媚，变古为今，成为楷书新体的代表作。董逌《广川书跋》云："子敬《洛神赋》，字法端劲，是书家所难，偏旁自见，不相映带，分有主客，趣向整严，非善书者不能。"赵孟頫亦云："献之所书《洛神赋十三行》二百五十字，字画神逸，墨彩飞动。"所以它对后世楷书的影响是巨大的。

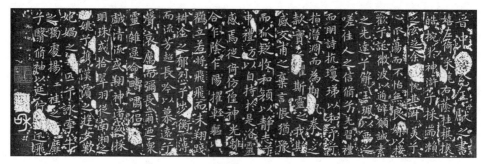

《洛神赋十三行》

第四章 唐代书坛盛况

一、"唐尚法"

中国书法在其悠悠的历史长河中,各时期总是呈现出其独特的时代特征。清人梁巘《评书帖》有"晋尚韵,唐尚法,宋尚意,元明尚态"一说,是很著名的概括性的话。自此以后,许多人都将"韵、法、意、态"作为这几个时期书法的基本特征,并以此为参照系,对各个阶段的书法进行评述。当然,还有"明尚势"的说法。

但是只要仔细体味一下,这几个表示特征的用语,其实不是同一的。韵,重在优雅、含蓄、品位、风度;意,重在浪漫、潇洒、性情的表达。二者尚接近。态,已经从精神延伸到外在的形式表现,更看重书法的造型特点。最让人感到不合拍的是"法",因为从字面上看,法是指技法、方法,与其他讲精神方面的词汇不同。

我们当然可以引用古代"道藏于技"这样的说法,高超的技法本身就是"道"的正确体现。但这种可以运用在任何时代的理论不等于可以代替对于"唐尚法"的阐释。我们一方面要看到,中国古代的艺术理论在表述上本来就不是那么严格细致,在古代文人看来,"意会"才是正确的认知方法,而"言传"不可能真正地了解事物的全部真相。在梁巘讲这句话的时候,他认为只要这个用语能够抓住时代特征,就是合适的。所以,我们今天不必去苛求,而只要衡量这样的

说法是否确实合乎事实,以及这样的说法是否有更广的含义和更新的阐释。事实上,梁巘的话是受到冯班理论影响的。

在中国书法史上,"唐尚法"这一概念最早源于清代冯班的《钝吟书要》,他说:"结字,晋人用理,唐人用法,宋人用意。"很明显,冯班讲的是"结字",梁巘由冯班指结字的原则推而广之变为指一个时代的书法风尚。近现代论书者皆引用梁巘的说法,久而久之,几成定论。

然而,每一概念、观点都有其产生的特定时代文化背景和内涵,如果不加分析、笼而统之地使用,就会造成理论上的偏颇和混乱。冯班是这样来解释"理、意"和"法"之间的关系的:"用理则从心所欲不逾矩,因晋人之理而立法,法定则字有常格,不及晋人矣。"这段话对理解"唐尚法"的确切含义极其重要。晋人用理、宋人用意来结字,此为"活法",唐人"字有常格",则是"定法"。所以,并不是晋人和宋人不讲求"法",也不是唐人完全不讲"理、意",而是"理、意"主导"法","法"尚未固定,还是"法"已经成为程式,在程式规定下体现"理、意"的区别。或者说,"法"已经成熟到与"理"合二为一,不同的书家只是从中表达一些不同的"意"。

对于"活法",钱锺书先生在《谈艺录》里有一段精彩的解说:"其(吕东莱)释'活法'云:'规矩备具,而出于规矩之外;变化不测,而不背于规矩';乍视之若有语病,既'出规矩外',安能'不背规矩'。细按之则两语非互释重言,乃更端相辅。前语谓越规矩而有冲天破壁之奇,后句谓守规矩而无束手缚脚之窘;要之非抹杀规矩而能神明乎规矩,能适合规矩非拘挛乎规矩。东坡《书吴道子画后》曰:'出新意于法度之中,寄妙理于豪放之外';其后语略同东莱前语,其前语略当东莱后语。陆士衡《文赋》:'虽离方而遁圆,期穷形而尽相。'正

东莱前语之旨也。东莱后语犹《论语·为政》所谓'从心所欲不逾矩',恩格斯诠黑格尔所谓'自由即规律之认识'。谈艺者尝喻为'明珠走盘而不出于盘',或'骏马行蚁封而不蹉跌',甚至'足镣手铐而能舞蹈'……《晋书·陶侃传》记谢安每言'陶公虽用法,而恒得法外意',其语亦不啻为谈艺设也。"

钱锺书先生所论"活法",正是晋人、宋人所尚之法,它不是固定的条条框框,不是严格的规范、精确的要求,而是优美、自由心灵的物化形式,是无法之法,是黄庭坚所谓的"心不知手、手不知心"法,是苏轼所谓的"心手相应"之法,是庖丁解牛之法。正如张怀瓘所云:"圣人不凝滞于物,万法无定,殊途同归,神智无方而妙有用,得其法而不著,至于无法,可谓得矣。"

"活法"是变动不拘的、自由灵活的,是隐含而非外显的,因此也是最能把握和学习、最易被浮浅地视而不见的法。同时,因为"活法"已不拘泥于具体的手段,成了通向道的桥梁。在晋人那里,法度仅仅是体现韵的手段,而在宋人那里,法度则仅仅是表达意、抒发情的手段。庄子曰:"筌者所以在鱼,得鱼而忘筌。蹄者所以在兔,得兔而忘蹄。言者所以在意,得意而忘言。"书法家如果已经表现了韵,抒发了意,法对他们还有什么用呢? 不言晋人、宋人尚法,而言尚韵、尚意,并不是法不被"尚",而是指法已被超越。

当法度成为表现心灵的手段时,是不能言"尚法"的,而言唐人尚法,那就是因为唐人把法度当成了书法表现的目的,起码是目的的一部分。他们把前人为表现心灵而创造出来的法看成了法则、楷模,于是"法定而字有常格",再也不像钟繇那样"每点多异",也不像羲之那样"万字不同",而是像智永那样"精熟过人,异无奇态矣"。所谓唐尚法,就是尚定法,就是将法度定型化、精巧化。

"唐尚法"主要是就楷书而言的,因为唐代是楷书完全成熟的时期。这一时期楷书最为普及,楷书大家最多,楷书笔法、结构也总体达到了高潮。让我们来看看楷书笔法、结构是怎样定型化、精巧化的。

先谈用笔。典型的晋人楷书笔法是使转之法。孙过庭云:"元常不草,使转纵横。"钟繇传笔法于卫夫人,卫夫人传之于王羲之。从传世的王羲之楷书法帖来看,他使用的就是钟繇的使转之法。它的特点是:第一,"钩笔转角,折锋轻过,亦谓转角为暗过"。第二,"趣长笔短,虽点画不足,尝使意气有余"。而使转之笔法逐渐增加,进一步发展为追求点画,篆隶古法渐渐退隐,而提按笔法逐渐增加,成为追求点画一切变化的主要方式。笔画的端部和

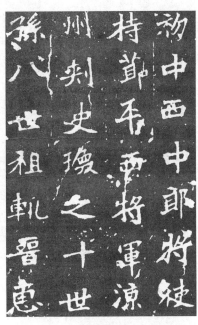

《张猛龙碑》

转折处被强调夸张是提按笔法最显著的特点,同时,随着对端部和转折处的重视,线条的中段变得简单,平直笔画明显增多。南北朝时期的楷书就是这样。代表作品如《爨宝子碑》《张猛龙碑》《杨大眼造像记》《元君墓志》《张黑女墓志》等。这种笔法至初唐完全成熟,尤其是到了褚遂良那里达到了极致。潘良桢先生指出:"褚书之法,用笔以提按为主,笔锋起

《元君墓志》

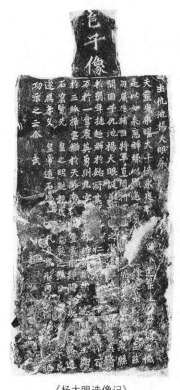

《杨大眼造像记》

《张黑女墓志》

落之迹显露,幅度远比欧、虞为大。每当笔锋转换之际,必以一清晰的提按动作来完成,因此形成一个接一个方向、力度、笔势各不相同的调锋关节点,并表现出细密精巧的技法。"这一书风风行于从贞观中期到开元的百年间。"至于中唐,法度森然大备",而最杰出的代表人物就是颜真卿。他被人们称为"变法者"。从用笔上看,主要在于把典型的楷书提按笔法与篆隶的使转之法完美地结合起来,成为楷书笔法的集大成者。继之者莫若柳公权,他学习了颜字精华又广涉各家,将这类笔法精巧化并进一步使之成为楷书的典范性特征。

再谈结体。晋人书法最重结体的自然变化,反对整齐划一。王羲之说字要"或偃或仰,或欹或侧,或大或小,或长或短"。"若平直相似,状如算子,上下方整,前后齐平,便不是书,但得其点画耳。""若

作一纸,皆须字字意别,勿使相同。"姜夔指出:"魏晋书法之高,良由各尽字之真态,不以私意参之耳。"唐人楷书则恰恰相反。"真书以平正为善,此世俗之论,唐人失之也。古今真书之神妙,无出钟元常,其次则王逸少。今观二家之书,皆潇洒纵横,何拘平正?良由唐人以书判取士,而士大夫字书,类有科举习气,颜鲁公作《干禄字书》是其证也。"米芾也有与此相似的"英雄之见"。他说:"古人书各各不同,若一一相似,则奴书也。""唐人以徐浩比僧虔,甚失当。浩大小一伦,犹吏楷也。僧虔、萧子云传钟法,与子敬无异,大小各有分,不一伦。徐浩为颜真卿辟客,书韵自张颠血脉来,教颜大字促令小、小字展令大,非古也。"他讥笑唐人云:"欧、虞、褚、柳、颜皆一笔书也,安排费工,岂能垂世……"他认为"盖字自有大小相称",故应各"随其相称写之"。米芾酷爱"二王"书法,其审美思想亦与其个性相关。其评说"古人书各各不同",是指一幅作品中的字个个大小、姿态不同,但这显然是行草书,如果米公体会到唐代楷书各家皆有各家的"安排"与用"法"的不同,或许就不会讥评为"皆一笔书"了。点画平直,外廓简单规整,用笔动作外露,力求精巧细致;结构谨严、整饬,大小均匀,平正安稳。这就是为人们所津津乐道的唐人法度。

说唐人尚法,并不是说唐人书法的法度比其他时期的法度高明、丰富,而是说唐人法度规则化、程式化,"它扬弃了一切不规范的东西,使其成为单一、程式化了的书法形式"。现在要弄清的是,这种"程式化"对于书法的发展究竟是积极的,还是消极的。

首先,从汉字书写的历史来看,经过隶变的汉字已经进入了今文字阶段,随着书写文本和书写者的大量增加,简化和字体的改革是必然的趋势。于是早期的行书、草书在使用中自然产生,而文人对以往的笔法去粗取精,写出了具有相对"程式化"笔画表现的楷

书,钟、王的作品就是佐证。但由于当时能写楷书的人还很少,魏晋文人又提倡潇散、超迈之风,所以在楷书笔画基础上写的行草书,变化自由,风神翩翩。就像任何一个时代一样,文字书写过于自由会带来俗字、俗体的增加,这与文化的交流、知识的传播,尤其是国家的行政管理相违逆。魏晋南北朝时期很多民间书写作品说明当时这些现象已经很严重。隋、唐是大一统时代,国富民强,行政管理的复杂和文化交流的丰富,对于文字的规范性要求越来越高。因此,一方面,上层文人、官员会通过各种方式做"正字"的工作,例如编写字书、词书、韵书(如颜元孙《干禄字书》、孙愐《唐韵》),而《开成石经》的书写,既是经典的昭示,又是文字正确写法的楷则;另一方面,在选贤拔能、培养人才时,将文字书写的正确性和技能水平列为重要一项,设立"书学博士",以"书学"为科考内容,在朝廷里专门设书法方面的官员(如冯承素),这都是前所未有的。所以,像欧、虞、褚、薛这些官员深得恩宠,与书法优异不无关系,而颜、柳身为高官,也必然要在文章和书法方面做出表率,用最出色的书法作品证明他们崇高的政治地位和文化身份,从而影响整个社会。他们书写的作品,也往往是朝庙诰敕经卷碑文。试想,这样的社会文化环境,这样内容的作品,能够随意挥洒、恣意纵横吗? 他们在"端庄、严正"的审美原则下,能够不断地吸收前人成果而有所丰富有所强化,不断地挑战自己使书法日益进步,就已经非常了不起了,他们为楷书达到新的技法高度,达到前无古人、后无来者的完美程度,做出了巨大的贡献。"唐楷"的含义,不能仅仅看作是建立了一套新的"法",而应该看作是"味道"的过程、"意"的追求和一种新的美学标准的提出,当然,对于后世书法学习带来的影响和便利更是毋庸多说了。

这样看来,"唐尚法"的"法"虽是一种"定法",它却有积极的意

义和书法史上的特别地位。晋宋所尚乃是"活法"，其实质是把法作为一种表情达意的手段，而不是书法表现的目的。正由于此，我们才说晋人尚韵而宋人尚意，而不说尚法。唐代书风的另一股狂澜正好也是尚"活法"，是热情、浪漫、率真地表现自由的心灵，在晋、宋人看来恰恰是与"法"相反的尚韵和写意。就时代特征而言，说"唐尚法"是抓住了与晋、宋的主要不同点，在中国古代美学体系中是能够成立的。

我们说以张旭、怀素为代表的"热情、浪漫、率真、豪壮慷慨"的"另一股狂澜"，不是"唐人尚法的一种表现"，而是恰恰与之相反的抒情写意之风。它是对以初唐楷书为代表的法度的自觉反叛，是宋代尚意书风的源头。从初唐的唯法是尚到抒情尚意的变化，既有理论的先导，又有自觉的实践，是唐代书坛，也是整个中国书法史上最重要的事件之一。

初唐大一统的政治格局和文艺自身的发展规律，使得初唐的文艺风气以尚法为主。森严的诗律和褚遂良书细密精巧的技法是一种风尚在不同艺术领域的体现，它们在精神上是完全统一的，是初唐文化的一部分。但这一风尚随着时代的发展变化而逐渐改变。诗歌领域，"四杰"始变初唐的靡弱之风，题材有所扩大，从宫廷走向市井，从台阁移至江山与塞漠，风格渐见明快清新。陈子昂继之提倡"汉魏风骨"，呼唤革新，成了盛唐之音的先驱。紧接着，盛唐之音的鲜花就怒放了，昂扬、进取、豪放的边塞诗，优美、明朗、健康的山水田园诗，以及冲口而出、痛快淋漓、热情浪漫的李白诗歌，奏出了盛唐艺术的最强音。原先风行的讲求格律、法度而雕凿纤巧的文艺创作方法失去了统治地位。

与唐诗一样，唐代书法的发展经历了一个由尚法到摆脱法度的

束缚,走向自由抒情的过程。李世民当政的时期,是唐代书法最尚法度的时期,李世民本人也写了《笔法诀》,总结和推广法度。但他已经注意到了"骨力""意""神"的重要性。他说:"吾临古人之书,殊不学其形势,唯在求其骨力,而形势自生耳。吾之所为,皆先作意,是以果能成也。"又云:"夫字以神为精魄,神若不和,则字无态度也。"他崇拜王羲之,以之为万世楷模,不仅是因其"尽善",还在于"尽美";不在于"点画之工,裁成之妙",还在于其神采和变化。武周时期的李嗣真,首次确立逸品,即"偶合神交,自然契冥"的境界。逸品是作者思想感情自然流露的产物。"所谓逸者,工意两可也……意不太意,工不太工,合成一法,妙在半工半意之间,故名曰逸。"窦蒙《述书赋语例字格》释"逸"曰:"纵任无方曰逸。"可见逸是一种表现个性、任情适意、富于独创的艺术风格。逸的提出,标志着书法风尚的变化。当然,对尚法风尚真正的突破,要数孙过庭和张怀瓘。

李泽厚在谈到初唐文艺风潮向盛唐转变时说,孙过庭《书谱》中虽仍遵盛唐传统,扬右军(王羲之)而抑大令(王献之),但他提出"质以代兴,妍因俗易","驰骛沿革,物理常然",以历史变化观点,强调"达其情性,形其哀乐","随其性俗,便以为姿",明确地把书法作为抒情达性的艺术手段,自觉强调书法作为表现艺术的特性,并将这一特点提高到与诗歌并行、与自然同美的理论高度:"情动形言,取会风骚之意;阳舒阴惨,本乎天地之心。"这就与诗中的陈子昂一样,当然是一个重要的突破……孙过庭这一抒情理论的提出,也预示着盛唐书法中浪漫主义高峰的到来。

孙过庭对具体技法和抒情的艺术表现之间的关系的论述,最能体现盛唐书风丕变的思想:"穷变态于毫端,合情调于纸上,无间心手,忘怀楷则。"既要掌握熟练的技巧,又不为法度所拘。书法艺术

不是技巧的展示,而是书家情感、心灵的表现。

张怀瓘在《评书药石论》中力陈尚法时风的弊端,试图借助皇帝的大权矫正之,可谓用心良苦。在反对尚法时风的同时,他提出了自己的书法观念:神、妙、能三品论书原则,把仅具法度者列为能品,把褚遂良、虞世南、欧阳询、陆柬之这些尚法的代表人物都列为妙品。他主张"风神骨气者居上,妍美功用者居下"。米芾一生潜习学晋人,而其法主要得之王献之,他对王献之的评价也非常高:"子敬天真超逸,岂父可比也。"宋人尚意的源头,在王献之身上找到了,而理论上举起这面旗帜的,也不是宋人自己,而是唐人张怀瓘。

在创作实践上,以张旭、怀素为代表的狂草,是盛唐浪漫主义书风最杰出的代表。其最主要的特征,就是把情感痛快淋漓的宣泄作为书法的第一要义。这一特征,从本质上讲,正是尚意的核心所在。米芾不满张旭者,是因为张旭过于狂放奇诡,缺少晋人的"不激不厉,风规自远",岂料后人"意不周匝则病生,此时代所压"。正是指宋人表现欲过强,因而缺少晋人不激不厉的风规,可见在本质上,盛唐浪漫主义书风与宋代尚意书风是相同的。

颜真卿的楷书虽是尚法的代表,然而他的行书却最能摆脱法度的束缚,一任真情的自然流露,"三稿"和《刘中使帖》堪称抒情写意最杰出的作品。柳公权留下的行草书作品虽然不多,但亦可看到他不唯"法"而能洒脱写意的一面。

中唐时期推动古文运动和诗歌新变的代表人物韩愈提出了"机(法)应于心(情)"的观点,把尚情列在首位,而将法看成是抒情的手段。晚唐时期,随着政局的动荡不安,文人深感大唐帝国江河日下,摇摇欲坠,因而或隐逸山林全身避祸,或逃禅学佛,追求精神寄托。书法成了狂禅的钟情之物,亚栖、贯休、梦龟、文楚、齐己、景云等,继

承怀素、高闲的传统，推倒偶像，抛弃法度，随意宣情，追求自我张扬、变化奇诡的风格，书法完全成了"自我表现"，书法的抒情写意走向了歧途。这时期在理论上虽有林蕴、卢携、陆希声等人继续表现出对法度的热情，然而他们创作水平不高，没有什么影响。尚法风气已如大唐帝国一样奄奄一息，再也找不回往日的辉煌了。然而，"唐尚法"在中国书法史上，具有永恒的价值和意义。

唐代书法之所以盛行，固然有经济繁荣和整体文化发达的原因，同时，也是由于六朝的书法传统、名家墨迹得以直接继承，是六朝书法发展的继续。另一个重要的原因则是，唐在国家制度上，对书法比任何朝代都更为重视。周以书为教，汉以书取士，晋置书学博士，唐则全面采用了这些措施，而且设立了专门培养书法人才的"书学"。

唐代的科举制度把书法列入取士之科。《新唐书·选举志上》："唐制，取士之科，多因隋旧……其科之目，有秀才，有明经，有俊士，有进士，有明法，有明字，有明算，有一史，有三史，有开元礼，有道举，有童子……"其中所谓"明字"即指以书法取者。此外，选官制度也对书法有所要求。《新唐书·选举志下》："……凡择人之法有四：一曰身，体貌丰伟；二曰言，言辞辩正；三曰书，楷法遒美；四曰判，文理优长。"唐代官僚制度还在官职中设立"侍书"一职，如"皇帝侍书""太子侍书"。弘文馆不定期地举办书法培训班，专收五品以上官员的子弟。唐代书吏有机会转为官员，在文官的选择任用中，书法起一定的作用。一时间，书法家辈出，使得魏晋以来处于无序的自由发展状态的书法，得以纳入有序的轨道。书学的目标、标准、起点相对建立，涌现出了大量书学技法书论。如欧阳询的《三十六法》《八诀》《传授诀》《用笔论》，虞世南的《笔髓论》，李世民的《笔法诀》，等等。特别是李世民的《笔法诀》，其中提出的"心正气和，则契于玄

妙；心神不正，安则欹斜；志气不和，则字颠仆"极为重要。"中正冲和"是他为"楷法遒美"提出的标准。

正书始于汉魏，成于两晋，而鼎盛于唐。唐楷在正书的结体、特征、取势、笔法、结构等方面的法则、法度上都对前代人作了深入的研究、规范和总结。同时，社会的时代特征、书家的个性特征鲜明，所以说，唐楷是最能体现唐"尚法"的书体。唐楷作为正书，之所以不同于其他各代，就是"法度严谨"这一特征在其中的体现。对后世学书者，起到了典范的作用。"欧虞颜柳"几乎成了入书的唯一门径，作为唐楷四家，在书史上是有特殊意义的。他们展示给社会的不仅有严整的法度、鲜明的个性，更多的则是他们对于文化、艺术的严肃、执着。在他们的作品中"字里金生，行间玉润"，处处显示着"心正笔正"的人格魅力。这就是人们常说的"书如其人"。

唐代是一个开明的时代。唐代书法艺术的"尚法"，并不排斥"表意宣情"，而且，也只有在这样的社会背景下，才会出现书法艺术"精严"与"狂放"两种风格形式并举的现象。有严有放，不仅体现了大唐的包容性，同时也反映出大唐的气度和气魄。严得谨，放得狂；严不失雅，放不流俗。这是唐代书法的整体面貌，不仅张旭如此，颜真卿、怀素、柳公权等都是如此。这一点，唐代书家为我们树立了光辉的典范。

书法艺术是研究汉字特有的书写方法及法度的学问，是对中国汉字作各种美化的规则和法术，是基于"汉字"的艺术。书法之法，实有二意。其一为法则，其二为法度。因而书法不能离开汉字去空谈，也不能不要方法，背离法度地妄为。

唐代的尚法，不仅为汉魏晋以来的书法艺术作了深入的研究和总结，同时也为后世书学提供了"法"的依据。"学晋宜从唐入者，盖谓此也。"(《书林藻鉴》)所以，"唐尚法"对于我们今天具有不可估量

的现实意义。"尚法"不是目的,而是学书的手段和方法,是学书人取宝的秘诀良策。尚法是为了更好地表意宣情,是为了更好地表达作者的审美情趣。没有"尚法"做基础,却想写成令人称妙之书,如何可能呢?《书谱》云:"况云积其点画,乃成其字。曾不傍窥尺牍,俯习寸阴。引班超以为辞,援项籍而自满。任笔为体,聚墨成形,心昏拟效之方,手迷挥运之理。求其妍妙,不亦谬哉!""尚法"就意味着严格的继承,没有很好的继承做基础,就不能很好地出新,因为出新要有严谨的法度做保障。张旭、颜真卿、柳公权等书家的艺术成就足以说明这个问题。

二、唐大家

（一）欧阳询

欧阳询，字信本，官至太子率更令，故人称欧阳率更。自幼聪敏过人，学识渊博。曾主编《艺文类聚》一百卷，流传至今。有人说他的书法效仿王羲之，证据是他摹写了《兰亭序》。其实入唐时欧阳询已年迈，唐太宗崇王之风大兴之时，他的欧体早已形成。欧阳询早期学书极为勤奋，传说，一次外出，见索靖书写的古碑，依依不舍离去，来回数次，竟至住宿下来，连看三日，细心揣摩。正因为他勤奋好学，博采众长，故能以北魏碑版为本，再融入隶书的笔意自成一体，居于"初唐四家"（欧阳询、虞世南、褚遂良、薛稷）之首。传世欧阳询所书碑刻有《九成宫醴泉铭》《化度寺塔铭》《虞恭公碑》《皇甫诞碑》等，其中以《九成宫醴泉铭》最为著名。

"九成宫"原名"仁寿宫"，建于隋文帝时。贞观六年（632），唐太宗在此地避暑时发现了泉眼，于是魏徵撰文，由欧阳询书写了碑文，历来被书家推为唐楷之冠。此碑运笔刚劲而凝重，峻利而含蕴，撇捺坚挺，竖弯钩则全用隶法，向右上挑出，气势开展。由于欧阳询主张书法要"四面停匀，八边俱备，短长合度，粗细折中"，所以欧书结体虽很险峻，实则停匀平稳。

《九成宫醴泉铭》是唐代书法尚法的典范，对后世影响很大。当时高丽王很喜欢他的书法，曾派人专门到中国来求他的墨宝，以至唐高宗感叹地说："不意询之书名，远播夷狄。"可见其影响之深远。《九成宫醴泉铭》至今仍为临习唐楷的入门范本。但因为他法度严谨，字形方整，临习时若一味形似，食而不化，久之则成"印板排算"，这是学欧者须知之处。

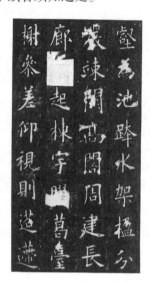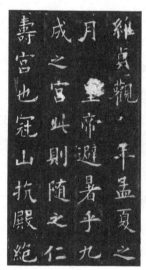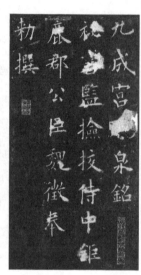

《九成宫醴泉铭》

（二）虞世南

唐代张怀瓘评论虞世南、欧阳询两家书艺时曾说："欧若猛将深入，时或不利；虞若行人妙选，罕有失辞。虞则内含刚柔，欧则外露筋骨。君子藏器，以虞为优。"可谓深知虞世南书风的真髓。

虞世南，字伯施，越州余姚（今属浙江）人。唐太宗雅好王羲之书，作为"秘书监"的虞世南，平时抄抄写写，其审美趣味自然深受帝王好恶的影响。《汝南公主墓志》就是虞世南对唐太宗尊崇王羲之倾向的一种迎合，同时也是唐初行草书的代表作。

从作品看,毛笔的弹性功能被发挥到了极致。虞世南写得张弛有度,徐疾适当,大小合宜,给人清悦爽朗的印象。细观则每一个字都精心书写,又似妙手

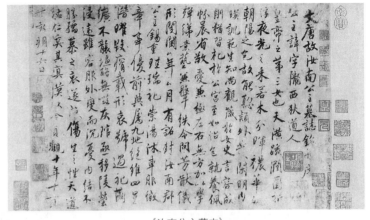

《汝南公主墓志》

偶得,在必然和自由之间跃动。大约是给公主写志的缘故吧,字写得得心应手,左右逢源,不抖不颤,几无败笔,无丝毫草率粗糙之感,看不出是出于一位78岁老人之手。明王世贞评《汝南公主墓志》,谓其"萧散虚和,风流姿态,种种有笔外意,高可以入《兰亭》《治头眩方》之室,卑亦在《枯树赋》上游,则非鄱阳薄冷险笔所能并驾矣"。

与"初唐四家"的其他三位相比,虞世南更属于中正平和、圆润细腻、朴实忠厚一路。其他三位无论是楷书还是行草,除薛稷外,另两位均为一代宗师:欧阳询险绝奇谲,出神入化,但过于刚,且行书几无创意;褚遂良自然流畅,飘飘若仙,且个人独创比因袭传统为多,可惜有些柔。唯虞世南兼容二者优势,自备一格。《汝南公主墓志》中有"聪颖外发,闲明内映"语,本是形容唐太宗之女汝南公主的,兴许有溢美之处,但移来形容他自己的书法也不为过。他楷书的代表作为《孔子庙堂碑》。

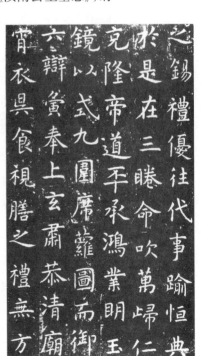

《孔子庙堂碑》

117

(三)褚遂良

楷书能写到鲜活生动程度的书家不太多,唐初的褚遂良应该算一位。他的楷书灵气飞动,把内撅笔法推向极致。

褚遂良,字登善,唐太宗时曾任中书令等职,唐高宗时被封河南郡公,人称褚中令或褚河南。工隶楷书,精于鉴赏。其父褚亮与虞世南、欧阳询皆为好友。他的书法初学史陵、欧阳询,继学虞世南,终法"二王",自成一格,是"初唐四家"之一。

褚遂良创造性地继承了"二王"衣钵,是同时代人中对"二王"精神最心领神会的书家之一。虞世南谢世以后,素喜书法的唐太宗经常喟叹左右"无与论书者",魏徵推荐褚遂良,称其"下笔遒劲,甚得王逸少体"。太宗大喜,即日召入侍书,二人相谈甚洽。太宗出示珍藏王羲之真迹数千件,让褚遂良鉴定,无一舛误,可见他对王羲之研究之深。

可以说,褚遂良是王羲之的一大传人。虽然虞世南更多地保留了王羲之的形貌,但褚遂良能学王而掺入北魏及隶书笔意,故更具特色。他临写的《兰亭序》是现存《兰亭八柱》中最早且最富新意的。

与褚遂良同时的张怀瓘在其《书断》中曾评价褚:"善书,少则服膺虞监,长则祖述右军。真书甚得其媚趣,若瑶台青璪,窅映春林,美人婵娟,不任罗绮,增华绰约,欧、虞谢之。其行、草之间,即居二公之后。"

褚遂良早年追随虞世南,字骨坚拔险峻,有北碑雄态;及至中晚期,他的字开始如幽谷林泉汩汩流出,书风也风流标致,潇洒倜傥。在《大字阴符经》中不难发现这一点。此时他已经驾轻就熟,用笔举重若轻,似柔实刚。在结体上,形散而神不散,看似疏放旷达,却又中规合矩,不移古法。在字势上似字字中均无正笔,却又并无歪斜

欠稳的感觉,明代王世贞说他"虽外拓取姿,而内撅有法"。南宋扬无咎为此帖作跋时写道:"草书之法,千变万化,妙理无穷,今于褚中令楷书见之。或评之云:'笔力雄赡,气势古淡。皆言中其一。'"扬氏以草法喻褚字,的确切中肯綮。

褚遂良深谙书艺之辩证法,他的这件法帖中充满了辩证统一。如用笔上,虽细不弱,虽粗不臃,当放却收,当正却斜;结构上,该聚则散,该疏却密。这样,粗看时仍让人体味到楷书的森严法度,而细观时则有许多飞动的趋势。这令我们想起这样一句名言:"始知真放在精微。"

褚遂良的缺憾也极为明显,《大字阴符经》中有一些疲软拖沓的败笔,显得草率。同时,他的字还缺乏盛唐的雄浑气象。

褚字风格的形成有个发展的过程,早期《伊阙佛龛之碑》的方整挺拔,似出自北魏《吊比干文》遗意。随着年代的推移,用笔也由平实而趋于丰富多变,结体也由方整而走向妩媚多姿。从外形来说,越变越柔美,但内涵的骨力却始终没有稍减,相反寓刚健于柔韧之中,乃是书家之上乘。

《雁塔圣教序》是褚遂良58岁时奉太宗旨所书的晚年代表作,用笔稳如清劲,字态灵俊秀颖,历来被公认为褚字之冠。与虞世南的《孔子庙堂碑》、欧阳询的《九成宫醴泉铭》被共誉为初唐

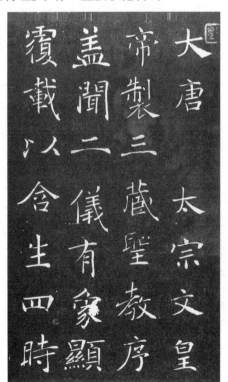

《雁塔圣教序》

119

楷书三鼎。明王世贞称："褚登善《圣教序记》婉媚遒逸，波拂如铁。"充分说明了此碑外柔内刚的特点，因此，学《雁塔圣教序》宜先求其骨，后取其形。

（四）颜真卿

颜真卿是有唐一代的书法巨擘，玄宗开元二十二年（734）中进士，历任监察御史、殿中侍御史，后被贬为平原太守，世人称之为颜平原。安史之乱时，颜真卿讨贼有功，代宗时任吏部尚书、太子太师，封为鲁郡公，故后世又称他为颜鲁公。唐德宗兴元元年（784），叛将李希烈在蔡州（治今河南汝南县）将其杀害。

天宝十一年（752），颜真卿作《多宝塔碑》，全称《大唐西京千福寺多宝佛塔感应碑文》，字体工整细致，结构规范严密，用笔一丝不苟，因而这方碑石也是后人初学楷书最通行的范本，可以看到初唐书风的烙印。停匀的笔画，森严的结构，似乎伤于拘窘，然而这篇碑刻亦有可贵之处，其间吸收了民间经生、抄书手的某些笔法。他敢于突破偏见，染指俗书，确有大匠之风，并为后来形成个性的颜体打下了基础。

《多宝塔碑》

人们一向看重颜真卿的楷书，而其行草书因多是信手写就的文稿，所以为他的楷书之名所掩。然而，应该说，他的行草书更能使人洞见他"忠义愤发""英风烈气"的真性情。著名的"鲁公三稿"（即《祭侄文稿》《争座位稿》和《祭伯父文稿》），是他留给后人的一笔丰厚的精神遗产。

《祭伯父文稿》又名《告伯父文稿》，全

称《祭伯父濠州刺史文》，是颜真卿47岁时所写。它是颜真卿被贬为饶州刺史时祭奠

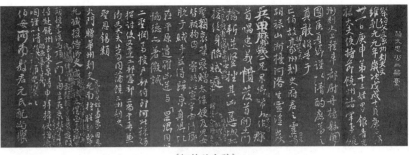

《祭伯父文稿》

伯父颜元孙及其一家去世者的祭文稿本。这件书法作品同"鲁公三稿"中其他两件一样属文稿，有圈点修改的手书特征，因较为罕见，故未受到青睐。

明代王世贞评价说："《祭伯父文》与《祭季明侄稿》法同，而顿挫郁勃，小似逊之，然风神奕奕，则《祭季明侄稿》小似不及也。"当代殷荪评价说："《告伯父文稿》之书名，历代书论家之品评不及《祭侄季明文稿》，我亦然之。以笔势行气析之，《祭侄季明文稿》有连续不息势态；而《告伯父文稿》之行气则有断续不相连之处。创作激情开张、跌宕，当为逊色于《祭侄季明文稿》者。"《祭伯父文稿》不及《祭侄文稿》名隆，除明代以后散佚民间不知归处的原因之外，后人对它的评价不高也是一个重要原因。

其实，不妨把《祭伯父文稿》看成是颜真卿行草书法的另一类风格。在其他两稿中，确可领略到颜真卿"心手两忘"的书法妙境。运笔连绵、流畅，不加修饰，一气呵成，气贯神通，从中可以看出颜真卿情绪的起伏波动和跌宕变化。而在《祭伯父文稿》中，这种沉郁流丽、错综复杂的审美感应似乎不见了，但却代之以婉转平实，用笔的起落使转交代得异常分明，在笔画的圆润程度上，是其他二稿所不能及的。在书

《争座位稿》

写节奏上,前后粘连感不强,几乎字字独立,甚至有点不像颜真卿的行草。但清爽隽丽,确也是颜真卿的一种风格。

作为颜真卿的中年作品,这法帖是其书风过渡期的代表。它既没有年轻时的冲动激奋,也没有晚年的老辣精熟,而表现为一种完满和成熟,虽是文稿,却用心极巧。

(五)柳公权

柳公权,字诚悬,是唐宪宗元和年间进士。唐穆宗李恒即位时召见柳公权,说在佛教寺庙里见到过他的笔迹,一直忘不了,随即拜他为右拾遗,充当翰林侍书学士。文宗时又迁中书舍人、谏议大夫,封河东郡公,后晋升为太子少傅,又改为少师。历经三朝,享年88岁。他智慧过人,秉直刚正,为人坦诚。

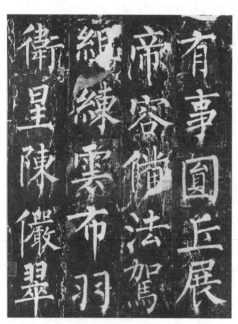

《神策军碑》

穆宗喜欢玩乐,不太理朝政。有一次,穆宗问柳公权用笔之法:"笔何尽善?"答曰:"用笔在心,心正则笔正。"穆宗为之脸色一变,知道这是劝谏的话。后来,柳公权的这一"笔谏",成为书法强调人品端正的一个有名事例。

《神策军碑》全称《皇帝巡幸左神策军纪圣德碑》,建于唐武宗会昌三年(843),是柳公权65岁时所书。因该碑立于驻军禁地,故传世拓本极少,现仅存半本,藏于中国国家图书馆。此碑书风比较为常

见的《玄秘塔碑》更为遒劲浑厚，由于拓得少，字口清晰，笔画也未因捶拓过多而变瘦，因此观之笔笔刚劲，骨力尤胜，结体开展，中宫密集。

柳体楷书重心偏高，属于峻秀一路，与重心偏低的颜体表现的雄壮美不太一样，或说巧多于拙。从运笔来看，柳字的法度是最森严的。他的起笔不是方就是圆，收笔也笔笔提顿回锋，没有半点含糊。虽然柳公权得力于颜真卿，但他能把颜真卿和薛稷合而为一，变宽博为紧劲，化凝重为犀利，从而自成一家，被后世以"颜筋柳骨"与颜真卿并称。

（六）张旭

初唐崇尚王羲之的风气，至中唐渐成强弩之末。开元、天宝年间，一种普遍的欲图打破晋宋成式的文艺思潮，活跃于中唐文人之间。书坛俟张旭出，豁然开朗，与诗的浪漫、文的浪漫、舞的浪漫相契，雄逸豪放，一扫初唐欧、虞之气，以一种高昂的新腔，展示了唐代书法全盛时期的到来。

张旭，字伯高，一字季明。初为常熟尉，后官至金吾长史，世称张长史，又因排行第九，故人称张九。天宝年间，杜甫曾作《饮中八仙歌》，将张旭与贺知章、李琎、李适之、崔宗之、苏晋、李白、焦遂并列"酒中八仙"，可见其书名在当时的地位。又因其诗文俊逸，出口成章，开元时与贺知章、包融、张若虚被称为"吴中四俊""吴中四士"。

唐诗人李颀曾作《赠张旭》，诗云："张公性嗜酒，豁达无所营。皓首穷草隶，时称太湖精。露顶据胡床，长叫三五声。兴来洒素壁，挥笔如流星……"淋漓尽致地勾画出张旭豁达、狂放、借酒兴作书的情景。亦正因为其嗜酒放纵，行奇语颠（癫），故被人们称为"张颠"。

《郎官石柱记》

史载张旭书初受其舅陆彦远，陆彦远又得之其父陆柬之。今天还能看到的功力深厚的《郎官石柱记》便出自张旭之手，可窥其从陆家父子处所得的王羲之真谛。然而张旭性豪荡，器识不凡，并不以有功力之楷书为自己书法的终极。他曾说自己因见"公主担夫争道""又闻鼓吹"而得到用笔的方法，"观公孙大娘舞剑器"得其神，因而悟通了草书的笔意。因此，他能改今草为狂草，开启了中唐的浪漫主义写意书风。

张旭狂草之个性，在于纵放、狂逸，以不经意的急速书写为契机，获取意料之外的艺术效果。所以苏东坡云："张长史，颓然天放，略有点画处，而意态自足，号称神逸。"在形式感上，他改今草之章法为大量使用连笔，从而引起了墨法、笔法、结体、行款的连续性突变，展示了连绵不绝的壮美气势，把草书艺术推向一个崭新的天地。这在书法史上无疑是一次伟大的创举，所以杜甫有诗云："张旭三杯草圣传。"

作为"草圣"，张旭的草书有强烈的撼人力量。犹如诗之"李杜"、文之"韩柳"，唐文宗时甚至将他的草书与李白诗歌、裴旻剑舞，诏称为"有唐三绝"。《新唐书》云："后人论书，欧、虞、褚、陆皆有异论，至旭，无非短者。"张旭以狂草开一代书风，传至颜真卿、崔邈，再传怀素，众星灿烂，构成了唐代书法的极盛时期，并以其浪漫主义的写意特征，对五代、两宋的书法产生了巨大的影响。

唐蔡希综《法书论》云："（张旭）乘兴之后，方肆其笔，或施于壁，

或札于屏,则群象自形,有若飞动,议者以为张公亦小王之再出也。"
由此可见张旭草书迥异于"不激不厉"的王羲之书风,而取法于"纵
逸不羁"的王献之。其骇目惊心的壁书、屏书今已荡然无存,草书作

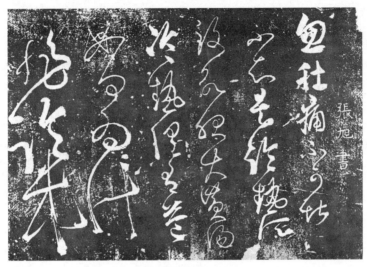

《肚痛帖》

品《肚痛帖》《十五日帖》《断千字文》等尚可从摹、刻本中看到。

　　法帖多翻刻,神去形存,传为张旭手迹的《古诗四帖》,则众说不一,
真伪难定。但是此帖作为张旭一派的作品则是公认的。如此难得的古
代法书墨迹,给予后世的启迪也许并不在它是赝是真,重要的是那如骏
马奔驰、倏忽千里,如云烟缭绕、变幻多姿的艺术形象。

　　"文起八代之衰"的韩愈曾这样赞美张旭的草书:"往时张旭善
草书,不治他技。喜怒、窘穷、忧悲、愉佚、怨恨、思慕、酣醉、无聊、不
平,有动于心,必于草书焉发之。观于物,见山水崖谷、鸟兽虫鱼、草
木之花实、日月列星、风雨水火、雷霆霹雳、歌舞战斗,天地事物之
变,可喜可愕,一寓于书。故旭之书,变动犹鬼神,不可端倪,以此终
其身而名后世。"这大约是历代书论中指出书法写神、达情的最精彩

的论述。他仿佛告诉人们,正因为有了张旭的狂草,中国书法的感情容量才得以如此深邃扩展。张怀瓘《文字论》尝云:"深识书者,唯观神彩,不见字形。"以此论欣赏张旭草书,我们会发现书论和书作是如此合拍,想来正是因为张怀瓘和张旭二者都立于中唐书法巅峰之上的缘故吧。

(七)怀素

"骏马迎来坐堂中,金盆盛酒竹叶香。十杯五杯不解意,百杯已后始颠狂。一颠一狂多意气,大叫一声起攘臂。挥毫倏忽千万字,有时一字两字长丈二。"这是唐代诗人任华在《怀素上人草书歌》中对怀素的赞辞。怀素狂书时,何等潇洒,何等气派,真是神仙般的生活方式。

怀素,字藏真,俗姓钱。他虽出家做了和尚,却是个沉溺于书、酒之中,个性狂放的艺术家。怀素早岁家贫,习字非常刻苦,由于"贫无纸可书,乃种芭蕉万余株,以蕉叶供挥洒,名其庵曰'绿天'"。他的这段逸事被历代传扬,称得上是书史上的一段佳话。

怀素提供给书家一种看待书法世界的新鲜视角,那就是醉眼蒙眬中的任狂使气。怀素的书法总与酒有着不解之缘。他的《自叙帖》曾说:"粉壁长廊数十间,兴来小豁胸襟气。忽然绝叫三五声,满壁纵横千万字。"试想:美酒佳酿,投杯换盏,微醺之后,一切烦恼置之脑后,一切杂念不留胸中。身旁有浓墨,有丽纸,有健笔,何不尽情挥洒?此时,章法已是无意的流露,用笔已是造化般的神奇,墨色已是自然的分布,那是怎样的一种妙境!不再有章法的羁绊,不再有点画的斟酌,不再有尘世的干扰,一切任凭天籁。酒的魅力和魔力即在于此。

历代的诗人和书家,凡恣意狂放者,莫不恋酒。酒酣之后,书家

已不能像清醒时那样准确地控制毛笔,然而,这种不经意的挥写,却使所书字迹有了妙手偶得的意外之趣。"醉来信手两三行,醒后却书书不得",当代西方美学谓之"超验式创造"。西方美学家加洛荻说过:"艺术对人来说是一种叫他超越自己的呼唤,一种他具有超验性的不断提示。"那么,怀素的《自叙帖》即是这种"超验性"的艺术创造的巅峰,是东方"酒神精神"的结晶。

相传,《自叙帖》在宋时有三本,今天我们看到的墨迹本《自叙帖》,全文共126行,720字。由于前六行在北宋时已毁损,所以当时深通怀素草书的苏舜钦另补书,使成完璧。虽然《自叙帖》历来流传有序,名家收藏题跋仍存于世,但是关于这个本子的真伪,迄今仍旧是个疑案。尽管如此,现存的《自叙帖》流畅而纯熟的中锋用笔,大气磅礴,笔力惊艳,且全篇一气呵成,心手两忘,随心所欲。欣赏者随笔心潮起伏,澎湃不已,是可以深刻感受到那种狂放的情绪的。同时,单字在草法上并无错谬之处,可以看出酒后怀素在艺术上仍是清醒的。怀素狂草的美妙绝伦,着重体现在它超越形式的抒情性上,是形式和内容的高度统一。

怀素的狂草与张旭一起,构成了草书发展的一座高峰。《自叙帖》中记载了唐人李舟的一段话:"昔张旭之作也,时人谓之张颠。今怀素之为也,余实谓之狂僧。以狂继颠,谁曰不可?"因为这样的评论,"张颠素狂"作为书法史上的狂草一派,被人们确认了下来。他们不仅代表唐代写意书风的兴起,而且深深影响到后世的书坛,晚唐高闲、宋黄庭坚,明祝枝山、王铎等的草书都是从他们那里派生而出的。

当然,对怀素,后人也有贬损之辞。如清吴德旋曾说他"笔力虽雄,清韵已失",清包世臣《艺舟双楫》谓"醉僧藏锋内转,瘦硬通神,

而衄墨挫毫,不无碎缺"。二人的评论都不无道理,然而对于"酒神式"的艺术家,这无疑是一种苛求。

(八)孙过庭

唐代著名书法理论家、书法家孙过庭的《书谱》是书法史上重要的书学论著,也是书艺宝库中的草书珍品。

孙过庭,字虔礼(一说字过庭,名虔礼)。曾任率府录事参军,由于操守高洁,不随世俗,遭谗而弃官,后贫病居家,潜心书艺。他工正、行书,尤擅长草书。

《宣和书谱》称孙过庭"作草书咄咄逼羲、献,尤妙于用笔,俊拔刚断"。宋米芾也说他草书用笔"甚有右军法,作字落脚差近前而直,此乃过庭法"。这是孙过庭运笔的一大特点。在《书谱》中,我们可以发现,往往在一个字的末笔收笔处出现突然轻提或戛然而止的回锋收笔,使笔画干净利索,起伏多变。因此,唐书论家吕总在《续书评》中称赞他的草书"如丹崖绝壑,笔势坚劲",为"有唐第一妙腕"。《书谱》结体空旷圆密而姿态横生,章法参差错落而流贯天成,深得"二王"妙法。因此,清刘熙载称它"用笔破而愈完,纷而愈治,飘逸愈沉着,婀娜愈刚健"。简括地道出了孙过庭《书谱》的艺术特色。

《书谱》声名卓著,并不仅仅在于它的书法艺术成就,更主要的是因为它精湛的书法美学思想在书学史上占有极重要的地位。它的一些主要论点是:"篆尚婉而通,隶欲精而密,草贵流而畅,章务检而便。""真以点画为形质,使转为情性;草以点画为情性,使转为形质。"(书体方面)"执,谓深浅长短之类是也;使,谓纵横牵掣之类是也;转,谓钩环盘纡之类是也;用,谓点画向背之类是也。"(技法方

面)"违而不犯,和而不同;留不常迟,遣不恒疾;带燥方润,将浓遂枯;泯规矩于方圆,遁钩绳之曲直;乍显乍晦,若行若藏;穷变态于毫端,合情调于纸上;无间心手,忘怀楷则。"(艺术表现手法方面)这些观点,历来被书家们奉为金科玉律而引用再三。他从理论的高度总结了王羲之一派书法的美学观,对后世书法创作实践的影响是巨大的。

(九)杨凝式

五代著名书家杨凝式的法帖《神仙起居法》,清杨守敬称之为"脱胎怀素,虽极纵横,而不伤雅道"。在它身上确实有盛唐狂放沉雄的余波,同时又开启了宋人尚意书风的先声。

《神仙起居法》记录了一则口诀。其文曰:"行住坐卧处,手摩肋与肚。心腹通快时,两手肠下踞。踞之彻膀腰,背拳摩肾部。才觉力倦来,即使家人助。行人不厌频,昼夜无穷数。岁久积功成,渐入神仙路。"描绘了一幅逍遥的养生图。

杨凝式崇尚散淡飘逸、闲适自然,这与唐代以来书家们"修身、齐家、治国、平天下"的儒家思想大相径庭,或曰互为表里,表现出对老庄玄学思想中那种物我两忘境界的

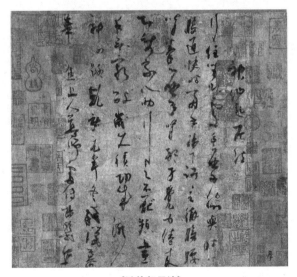

《神仙起居法》

痴心迷恋,真实反映了他内心深处的哲学思想。

很难说杨凝式的这法帖奔放雄壮,它至多具有潇洒的美感。但从中可看到颜真卿、怀素等唐代革新派书家的深刻影响。正是这种影响,使他的字渐渐冲开了"二王"模式的樊篱,走向袒露心灵、抒发性情的写意书风。在行笔和结体上,他仿佛极不经意,看似柔弱无骨,实则蕴藉丰厚,出于晋唐却又超越晋唐。宋黄庭坚有诗赞曰:"世人尽学《兰亭》面,欲换凡骨无金丹。谁知洛阳杨风子(杨凝式),下笔便到乌丝栏。"《神仙起居法》即为其书法入古创新的标志。

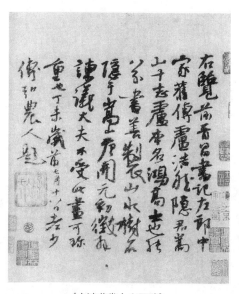

《卢鸿草堂十志图跋》

帖上每一个字都不太成"形",字与字之间也不紧凑,似杂乱无章,且笔势柔弱,与其《韭花帖》的疏朗悠远、《卢鸿草堂十志图跋》的紧凑茂密、《夏热帖》的狂放错综不同,此帖简直完全是作为士大夫的杨凝式"出之则行,入之则藏"心理的自然流泻。它让我们目睹了杨凝式"颠草"的真实面目,而这种面目与"神仙起居"的内容和谐地统一在一起,臻于天真纵逸、飘飘欲仙的化境。

杨凝式的前面是晋唐书法高峰,背后是宋明灿烂华章。他是承前启后的人物,对宋人影响尤深。苏轼说:"自颜、柳氏没,笔法衰绝,加以唐末丧乱,人物凋落磨灭,五代文采风流,扫地尽矣。独杨

130

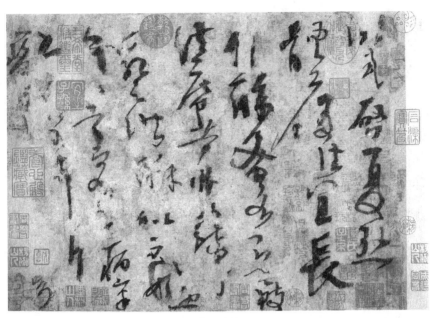

《夏热帖》

公凝式笔迹雄杰,有'二王'、颜、柳之余,此真可谓书之豪杰,不为时世所汨没者。"道出了杨凝式在中国书法史上的历史地位。

第五章

『宋尚意』与『苏米』

一、宋代的"尚意"书风

　　宋代在政治上是一个软弱的时代,已失去了汉、唐那种宏大强盛的气势,但在文化艺术领域却是一个全面发展的时代。在书法方面,宋代虽未出现多如晋、唐的大家,总的成就不如晋、唐,但宋代有足以与晋、唐名家抗衡的"宋四家"——苏轼、黄庭坚、米芾、蔡襄,而且上承晋唐,开创尚意一派书风,给后世以重大影响,在书法史上起到了承上启下的作用。

　　唐代书法家大多为高官,最能代表唐代书法的作品,大都是这些高官"奉敕"而书的堂皇肃穆的碑版作品。即使是行草书,也以应用性的文章或自叙等为大宗,因此,唐代书法"尚法",是一种文化、政治背景的必然。但宋代初年朝廷重文轻武,以书取士的具体措施被一种更宽泛的重视士大夫学养和文化知识结构,并希望以这种知识结构来为治国平天下服务的目的所取代。素有学养的士大夫阶层正努力从实用的书法中挣脱出来,希望以自己的全面才华来塑造一种完整的士气。从文字使用的角度来说,唐代的印刷术还未通行,大量的文字内容需要手写,所以培养一批楷书手是社会各阶层的要求;唐代又尚丰碑,端严的楷书当然是碑版最为适合的。但在宋代,楷书的法度已不需再作创造,书籍已大规模地采用雕版甚至

活字印刷，文人书法于是便在书札信函和诗词抄录方面更显才华与个性。宋代科举中也出现"趋时贵书"的现象，即为迎合某一主考官而皆学某种风格的字体，但主考官经常要换，趋时之书也随之产生了某种风格上发展变化的可能性。宋代"尚意"书法之风的盛行，最重要的还是由于宋代文人士大夫有了较大的精神自由度和更丰富博大的知识结构，从而使"主体的抒情"（即"尚意"）从被动的"尚法"中解脱出来，强化了书法体现人格形象和精神情操的功能。当然，由于"尚意"对书法的技巧规定会有一种忽视的倾向，但真正在历史上立得住脚的宋代大书家，并没有忽略技法，而是在技法上有大胆的改造、发展，在表现上更多地渗入人文精神。"宋四家"以不同的方式和不同的途径，体现了他们对传统的继承和革新。

苏轼似乎是一个极其不可思议的人物，在中国文化史上，没有人像他那样在文学、书法、绘画、制墨、打禅乃至饮食养生等方面具有如此全面的造诣。他是一个感情丰富、精力充沛、性格刚直、趣味隽雅的集大成式的智者。他是书法"尚意"的倡导者，为"宋四家"之首。即使不看他的字，读几句他的诗文，也可知他在树立"尚意"新风方面的明确态度和一贯主张。他说："书必有神、气、骨、肉、血，五者阙一，不为成书也。""书初无意于佳乃佳尔。"苏轼"以我为法"的创新精神，使其锐意变革，创造出自己沉厚苍劲、豪放天真的"苏体"来，《寒食帖》便是他的代表作。另外，他的《赤壁赋》《洞庭春色赋》也是行书佳构。

黄庭坚，字鲁直，号山谷道人，晚号涪翁，与苏轼同为"尚意"书风的倡导者。因与秦观、张耒、晁补之同游于苏轼门下，故有"苏门四学士"之称，又是北宋"江西诗派"的领袖。他提倡"韵胜"，强调道义、学问对书法的影响，认为胸中有万卷书，笔下才无一点俗气。他

客有吹洞簫者，倚歌而和之。其聲嗚嗚然，如怨如慕，如泣如訴；餘音嫋嫋，不絕如縷。舞幽壑之潛蛟，泣孤舟之嫠婦。蘇子愀然，正襟危坐，而問客曰：何為其然也？客曰：月明星稀，烏鵲南飛，此非曹孟德之詩乎？西望夏口，東望武昌，山川相繆，鬱乎蒼蒼，此非孟德之困於周郎者乎？方其破荊州，下江陵，順流而東也，舳艫千里，旌旗蔽空，釃酒臨江，橫槊賦詩，固一世之雄也，而今安在哉？況吾與子漁樵於江渚之上，侶魚蝦而友麋鹿，駕一葉之扁舟，舉匏樽以相屬。寄蜉蝣於天地，渺滄海之一粟。

既畫杯盤狼籍，相與枕藉乎舟中，不知東方之既白。

軾去歲作此賦，未嘗輕出以示人，見者蓋一二人而已。欽之有使至，求近文，遂親書以寄。多難畏事，欽之愛我，必深藏之不出也。又有後赤壁賦，筆倦未能寫，當俟後信。軾自。

赤壁賦
壬戌之秋七月既望蘇子與
客泛舟游于赤壁之下清風
徐來水波不興
誦明月之詩

舉酒屬客
歌窈窕之章
少焉月出於東山之上徘徊
於斗牛之間白露橫江水
光接天縱一葦之所如凌
萬頃之茫然浩浩乎如馮虛
御風而不知其所止飄飄乎
如遺世獨立羽化而登僊
於是飲酒樂甚扣舷而
歌之歌曰桂棹兮蘭槳

哀吾生之須臾羨長江之
無窮挾飛仙以遨游抱
明月而長終知不可乎驟
得託遺響於悲風蘇子
曰客亦知夫水與月乎逝者
如斯而未嘗往也盈虛者
如彼而卒莫消長也蓋將
自其變者而觀之則天地
曾不能以一瞬自其不變
者而觀之則物與我皆無
盡也而又何羨乎且夫天地
之間物各有主苟非吾之
所有雖一毫而莫取惟
江上之清風與山間之明
月耳得之而為聲目遇
之而成色取之無禁用之
不竭是造物者之無盡藏

《洞庭春色赋》

的行书效法颜真卿,尊从王羲之,但创新性非常明显,对后世影响很大。他将字的结构内紧外伸形成辐射状,这种夸张性很强的新体式以侧险为势,以横逸为功,与传统的晋唐之法大异其趣,显得既雄强茂美,又富于浑融萧逸的雅韵。明代沈周、文徵明等许多书法家均染翰于他。他的草书造诣同样很高,用笔奇崛生涩,人称之为"战笔",而结体变化如神出鬼没,章法则如行云流水。因此,《书史会要》称他"工正楷、行草,楷法妍媚,自成一家"。

"宋四家"中对后世影响最大的是米芾。他初名黻,字元章,号襄阳漫士、海岳外史。官至礼部员外郎,人称"米南宫"。米芾博通诗文,书法被明董其昌评为"宋朝第一,毕竟出东坡之上"。他在绘画方面的成就也很大,开米家山水画派,为写意泼墨山水之祖,被董其昌称为"诗至少陵(杜甫),书至鲁公(颜真卿),画至'二米'(米芾、米友仁),古今之变,天下之能事毕矣"。同时代的苏轼亦对其推扬:"当与钟、王并行,非但不愧而已。"

"宋四家"中,蔡襄排在最后,但却是年龄最大的。这不合常规的排法出于两个原因:一是蔡襄的个性特点逊于其他三人,没有在继承"二王"的基础上创出自己的风格来;二是因为原先第四位是蔡京,因蔡京名声不好,所以后人就推举其族兄蔡襄代之。平心而论,蔡襄的书法功底是很深厚的,是王羲之平正秀逸一路的正统派继承

者,故苏轼称其为"本朝第一"。蔡襄的楷书典雅端庄,而行草书多为翰札,字字婉美。其重轻疏密,随心所至,一气呵成。

南宋书坛,翻摹丛帖之风愈演愈烈,时人以摹帖为临池要诀,而世俗末流,逐时趋势,更有甚于北宋。宋高宗酷爱翰墨,颇有所成,但亦难以复兴书坛。文人们还是受黄庭坚、米芾的影响较深。陆游、朱熹、张即之等人的作品皆甚可观。至于宋末元初的赵孟頫,当然是一位全能的艺术家了。他不满宋末摒弃古法、随意挥洒的书风,竭力提倡恢复"二王"传统。一时间,元初书坛形成一股复古之潮,使"二王"书风的一脉正传又成为书法发展的主流。

(一)苏轼的《寒食帖》和黄庭坚的跋

苏轼写的楷书,如《丰乐亭记》《醉翁亭记》,笔画丰厚,不拘正侧,结构紧密,墨浓如漆,绵里藏针,态浓而意淡。对苏轼书法以"秀伟"二字评价甚为恰当。当然,苏轼的行书更享有盛名,《寒食帖》即是他的代表作之一,被后人称誉为"天下第三行书",并定为"苏书第一"。

苏轼被贬谪黄州后,满目萧然,郁郁不乐。《寒食帖》是他当时用手卷书写的诗稿,共两首。"何殊病少年,病起须已白","也拟哭途穷,死灰吹不起",诗的内容反映了他当时压抑孤寂的心情,而书法的形式也体现了这种低调。

此帖笔画粗壮丰硕,在疏密对比上新意丛生,比如将笔画少的字写得较细,将笔画多的字反而写得较粗,所谓"粗不嫌粗,细不厌细",加大反差,给人别出心裁之感。此帖从头到尾随着书家的感情起伏而气势愈盛,字前小后大,由平稳趋于跌宕,从而产生了强烈的节奏感与韵律美。全篇最后两行,字又大又重,内敛外张,动荡不安,似乎把作书者满腔的苦闷与悲愤,一并泄露于笔墨之中。这种

炽烈的感情与独到的形式充分融洽的表现,展示了苏轼借助书法尽情"写意"的艺术创作状态,实践了他自谓的"我书意造本无法,点画信手烦推求"的艺术宣言。清刘墉有诗赞曰:"笔软墨丰皆入妙,无穷机轴出清新。"

苏轼曾有诗云:"短长肥瘦各有态,玉环飞燕谁敢憎?"如果说苏轼的字是"环肥之美"的话,那么黄庭坚的字则是"瘦燕之美"。除此之外,苏书常骤合紧凑,黄书则萧散飘逸;苏书用笔凝重而多用侧锋,黄书用笔坚硬而富有弹性……黄庭坚写在《寒食帖》之后的59字的跋是他行楷书的代表作之一,充分体现了他的书法风格:飘逸舒畅,欲擒故纵,长横大捺,开合有度,与他的《经伏波神祠诗》《松风阁诗帖》相类似。

此跋文用笔锋利爽捷而富有弹性。冯班《钝吟杂录》里说:"山谷笔从画中起,回笔至左顿腕,实画至右住处,却又趯转,正如阵云之遇风,往而却回也。"跋文的字写得藏锋护尾,纵横奇崛,其长笔画波势比较明显,又以"画竹法作书",像"似""处""少"等字的长撇,"书""意""无"等字的长横,都写得一波三折,节奏十分明快、强烈。

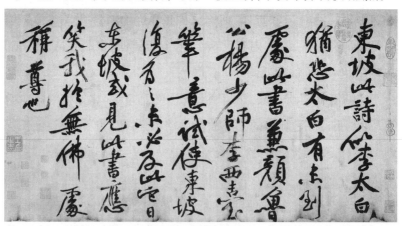

黄庭坚《寒食帖跋》

黄庭坚将他在用笔上的体会用"擒纵"二字来概括,曾云:"往岁作字,用笔不知纵擒,故字中无笔。"常常表现为欲放反收,欲藏反露,欲连反断。这种辩证法的运用在跋文的结体上也得以表现,它时时反疏为密,密者反疏之,造成敛中有纵、紧中见松的特殊表现效果。由于其善用"擒纵",因此形成了中宫收缩而四周放射的特殊形式感,人们也称其为"辐射式书体"。

在布局上,跋文常是从欹侧中求平衡,于倾斜中见稳定,因此变化无穷,曲尽其妙。从局部看,一行字忽左忽右;但从整体看,跋文呼应对比,浑成一体,正如清包世臣所说"顾盼朝揖出其中"。明王世贞也曾谓:"生平见山谷书,以侧险为势,以横逸为功。"确实道出了个中趣味。沈尹默在《沈尹默论书丛稿》中亦说:"山谷此卷,淡墨挥洒,初非经意,然极真率可喜。"

苏、黄的联袂合作,使这件法帖成为千古绝唱。它提示人们,"尚意"是书法的本质之一。

(二)米芾

米芾学书十分用功,致力于探求"二王"古法,学王献之更能入木三分。历来临摹"二王",米芾是最成功的。他与当朝权贵时有诗书来往,常借"二王"真迹等古帖回家临摹,还帖时,主人真假难分。流传今天的"二王"书札,据说有相当一部分是米芾的临摹本。有人讥讽他"集古字",但他却深感集古的益处。就像马宗霍说的:"元章早侍内廷,得窥秘迹,收藏既富,临摹尤精,虽以集字获讥,亦由集字得法。"他在运笔方面深得"二王"之法,而创作的心态却是典型的宋代文人"写意"式的;他从"二王"处学到了古雅的味,又随意落笔,任其自然,尽情地表达他对艺术的感悟、对自然美的崇仰。由于他临

池得法，并极为刻苦，自言"平生写过麻笺十万，流布天下"，因此能跳出龙门，自成大家。

米芾为人狂放不羁，违世异俗，往往做出不合常理的事来，因此世人常称他为"米颠"。有一次，他见到一块直立的奇丑怪伟的石头，即取来簪笏，穿戴整齐，叩头三拜，呼之"石丈"，可见他对自然美的崇拜已到了癫狂的程度。他主张"心既贮之，随意落笔，皆得自然，备其古雅"。他将张旭教颜真卿的"大字促令小，小字展令大"的观点斥为谬论，认为字应该"大小各有分"，听其自然，随其相称，若刻意做作，大小划一，便成俗书。因此，他说"颜鲁公行书可教，真便入俗品"，骂柳公权为"丑怪恶札之祖""自柳世始有俗书"等。对束缚书家个性的各种戒律，均深恶痛绝。读其书论，即使感到矫枉过正，也似尽在情理之中。

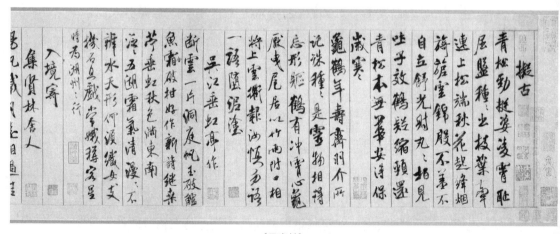

《蜀素帖》

《蜀素帖》是米芾的代表作之一。"蜀素"是四川造的丝绸织物，上有乌丝栏，制作讲究。相传此卷为邵氏所藏，欲请名家留下墨宝，以遗子孙，可传了三代，竟没有人敢写，仅因丝织品纹路粗糙，滞涩难写，非功力深厚者不敢问津。但米芾见了却"当仁不让"，一挥到底，写了八首诗。其清劲飞动，如鱼得水。又因丝织品不易受墨而出现较多枯笔，使通篇墨色有浓有淡，如渴骥奔泉，更觉精彩动人。此帖用笔多变，正侧藏露，长短粗细，体态万千，充分体现了他"刷字"用笔形成的独特风格，正可谓"八面出锋"。其结体以欹侧为主，表现了动态美。正如黄庭坚所评，他的字"如快剑斫阵，强弩射千里，所当穿彻"。董其昌在《蜀素帖》后跋文曰："此卷如狮子捉象，以全力赴之，当为生平合作。"王澍亦云："此帖风神秀发，仙姿绝世，为米老行书第一。"这些评价都是非常恰当的。

　　他的另一名作《多景楼诗册》则极为豪放，极具神采。看此帖，除深感其点画丰富、运笔精熟外，更使人想象到当时他挥毫时"神游八极，眼空四海"的情景。确实，米芾"呵佛骂祖"式的激

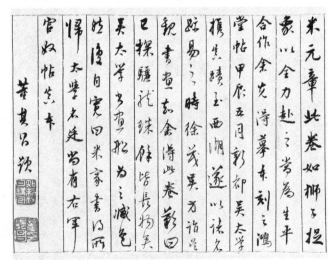

董其昌《跋米芾〈蜀素帖〉后》

《多景楼诗册》

越表现，为书法艺术个性的解放辟出了一条活路，但他不是信笔胡来，是出新意于法度之中。他的《珊瑚帖》《论书帖》及书翰信札，都十分精彩，各具风貌。米芾的成功，给我们思考如何继承、如何创新以很多启迪。

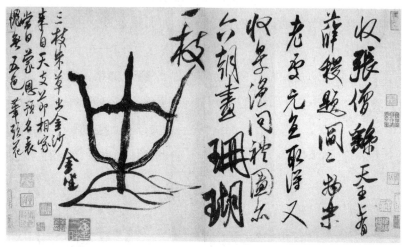

《珊瑚帖》

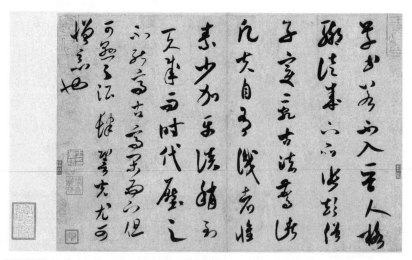

《论书帖》

(三)宋徽宗

宋徽宗赵佶在位25年却疏斥忠臣,任用奸佞,内政不修,民不聊生,致使身虏国亡。然而,他对书画艺术却十分倾心,所画山水、人物、花鸟,无一不精。他还长于鉴赏,御府收藏的书画珍品为历代之最。敕编《宣和书谱》,是我国书画史上的重要资料。他曾为建造画院大兴土木,广罗天下名士为御用画师,并以诗句为绘画课题公布天下,征集书画,发掘人才,使得宋代绘画在我国乃至世界绘画史上都占有重要的一席。

他的书法,正、行、草书俱能。正书学薛稷而以更瘦的面貌另立门户,自号"瘦金书"。《书牡丹诗》就是以瘦金体书写的行楷,纵有行而横无列,疏密大小,相映成趣。近代工笔花鸟画家喜以瘦金体题画款,得其秀逸工致,也更增添了画面的精工。

第六章

元、明书坛的复古与变化

一、复古派书家

（一）赵孟頫

说到书法史上的复古派，不可不提元代的赵孟頫及其作品。

《汲黯传》是赵孟頫小楷的杰作，也是他复古主义倾向的代表作。清安岐曾高度评价此帖："书法唐人，清劲秀逸，超然绝俗，公书之最佳者。"今人有评："此件作品继承了晋唐以来的传统，法度谨严，字形峭拔秀丽。结体妍媚舒展，笔法劲健圆畅。用墨停匀，布白规整，得王（羲之）字之韵，有虞（世南）字之飘逸，柳（公权）字之骨势，褚（遂良）字之舒展，是晋唐以来小楷艺术的经典之作。"这些评价都不为过。

《汲黯传》大体体现了赵书清秀隽雅的基本风格，既有超然绝尘的"贵族气"，又有平易近人的"平民感"，介于"阳春白雪"和"下里巴人"之间，师法晋唐而又能汲古创新，实乃赵帖中的精妙佳品。

松软可触，刚柔相济，是赵孟頫区别于颜真卿、柳公权和欧阳询三大楷书家的独特之处。在赵孟頫的笔下，没有过分激越奔放或苍劲古朴的书作，他的作品总有一种"甜"味。《汲黯传》集中显示了这一点。正如清王文治《论书绝句三十首》中所谓："狂怪余风待一砭，子昂（赵孟頫）标格故矜严。凭君啖尽红蕉蜜，无奈中边只有甜。"

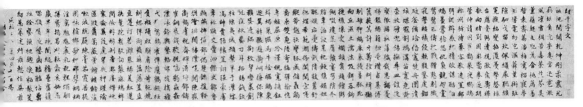

楷书《续千字文》

　　真、草、隶、篆、行各体俱精的书家确实罕见,但赵孟頫应当之无愧地算作一位。他的天赋极高,又勤奋好学,凭借地位和影响,力纠时弊,倡导艺术上的复古主义,举起回复晋唐的大旗,将南宋人手中的荒率、单调的技巧加以重整,恢复到一个相对完美的格局中去,使书法避免了江河日下的危机。在这个书法思潮中,他又是身体力行的实践者。他留下的法帖,大多是对名家碑帖的临习。他临写的《兰亭序》和《智永千字文》有数百件,用笔精到圆熟,显示出过人的功力,故当时即有"王羲之后第一人"的论断。

　　元代如鲜于枢、康里巎、虞集、邓文原等注重传统又有一定创新意识的书家的涌现,使赵孟頫的努力在书坛获得全面响应。他虽然对书坛衰颓之气加以拯救,成为一代书风的标志,但他书法的不足之处却被无限放大,甜熟、平庸、千篇一律几乎成为赵体的代名词。更由于他作为宋宗室子弟而仕元,后世口碑颇为不佳。有人评赵书"妍媚纤柔,殊乏大节不夺之气",这不免失之武断。赵书的风格确实属秀美妩媚一路的,这取决于他的性格和审美倾向,也取决于时代书风。书坛既应该有"铁马秋风塞上"之壮美,也该有"杏花春雨江南"之柔美。他的这种书风更能赢得广大普通欣赏者的喜爱。我们不能因人废文,因人废书。客观上,赵孟頫毕竟对后世书风产生了无可替代的影响。

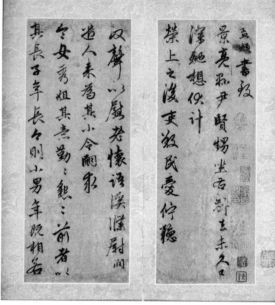
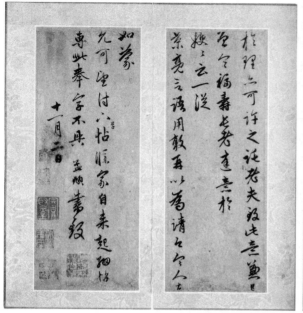

行书《致景亮书札》

(二)文徵明

明代初年,继承赵孟頫一路书风蔚成风气,尤其对赵氏所倡的阁帖之学加以夸张,形成了一个真正的帖学潮流。

明代书法分三个时期,早期是著名的"三宋二沈",即宋克、宋广、宋璲和沈度、沈粲。其中,宋克的章草,取得了很高成就。沈度和沈粲分别擅长楷、行书,沈度的楷书被明成祖所欣赏,成为"台阁体"之始。早期书家,总体趣味不脱赵孟頫的圈子,沉滞的气氛使他们很难自振,只是在技巧上略有可观。

要了解中国书法,离不开了解中国的政治制度史。明代为保持和加强高度的中央集权,废除了宰相职位,由皇帝直接指挥六部,专设内阁大学士,以协助皇帝处理政务。由数名大学士组成的内阁,是形成决策的中心,其权力相当可观。朝廷中的大学士和内阁,自

然也会成为科举考试中"趋时贵书"的目标。士子应试时,为求迎合上好,有意以端严工整、清晰规范的字写试卷,以至内阁、六部行文告示皆以此类书体为用,号称"台阁体"。本来,"以书取士"有一贯的传统,唐有"国子监""弘文馆"的提倡,宋有"院体""趋时贵书"的风气,到了明代,这种格局被一种更狭窄的范围所取代。

缺乏艺术个性的"台阁体"当然给明代书坛带来沉滞的气氛,所以明初难出大家。但"台阁体"之风也催生了再次"尚法"的局面,文人们虽不能有什么个性的叛逆,但注重技巧训练,产出了许多功力较深、有清秀工稳之美的书作,还是具有一定价值的。

明代中期的书法,以"吴门三家"为主体,形成了一股以技巧娴熟、风格洗练为特征的书坛主流。文徵明、祝允明、沈周及张弼、吴宽等,能窥宋人气格而不再囿于赵孟頫,以一批扎实稳健的作品与元代书家相抗衡。

文徵明是吴门书家中的主将,也是技巧全面、弟子众多、创作寿命长久的一位书坛耆宿。据说他幼年笨拙,八九岁时都不大会说话,后来却异常颖悟。在参加一次生员岁考时,他因字写得不好而被取消考试资格,这促使他刻苦钻研书艺。他能日临《千字文》十本,之后也一直保持了临帖的习惯。他的弟子周天球说:"余从衡山(文徵明)太史公游,垂三十年,见其书《千字文》不下数百本。"可见其下功夫之深。文徵明学赵孟頫、康里巎,又上溯智永、"宋四家"。他的小楷独具一格,温纯精绝,到80多岁尚能作蝇头小字,且笔笔精到,实为奇迹。

文徵明一生仕途不得志,应试十次均落榜,54岁时才被荐为翰林院待诏(一种类似于文书的小官),三年后乞归故里,以书画为生,并聚徒授课。其人品高洁,书画不卖予权贵。大奸臣严嵩路经苏州

拜访他,他也不回拜。其书风高雅清秀,有人评论为"如风舞琼花,泉鸣竹涧",将他与祝允明、唐寅、徐祯卿合称为"吴中四子"。

丰坊说文徵明"五十之后,因书诰敕,颇兼时体,渐尚整齐"。因为他是一位端谨之士,在书风上也许体现了一点性格,适合写齐整之书,故对小楷更觉称手。我们看他的小楷《离骚经》,能严守晋唐法度,又能独运自我之风神,圆劲、醇古、淡雅,无矫揉造作之俗气,确是一幅温纯平和而典雅的佳作。到了晚年,他行笔一丝不苟的精神依然未变,行书也挥得愈趋温润了。其中《滕王阁序》就得王羲之与智永之法,结体之姿媚,运笔之遒劲,笔势之流宕,风韵独具。此序在点画、结体上亦有创新之处,既舒和流利、略无滞碍,又擒纵有

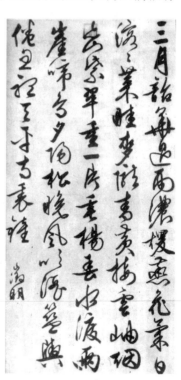

《滕王阁序》

行草七言诗轴

152

度。行草《七言诗》轴则清劲秀丽,妍媚流畅,不在赵孟頫之下。

文徵明的儿子文彭、文嘉均以书画擅名,对后世影响很大。"三文"的书法雅俗共赏,历来好评甚众。

(三)祝允明

吴门书家中值得一提的还有祝允明。他是长洲(今江苏苏州)人,字希哲,因右手生六指,自号枝山,又称枝指生。他是一位才子型书家,与文徵明的苦学相比,无论性格还是趣味都要狂放得多。他与文徵明生性平稳、具领袖风范不同,以个人风格为贵,具有不拘小节的名士气,但祝、文的审美趣味还是一致的,都有典型的江南风味。

祝允明真、行、草诸体均有相当成就,以草体最为擅长,所谓"枝山草书天下无,妙洒岂特雄三关"。他尤喜写草书长卷,常一气呵成,大有"奔蛇走虺,骤雨旋风"之势。明王世贞评其草书:"一展视间,太行诸山忽若飞动。"他的狂草突破了当时的风范,也打破了明初以来的沉闷空气,所以其被后世尊为"明代草书第一人"。

《前后赤壁赋》长卷,狂草书,纸本,现珍藏于上海博物馆,内容是宋代苏轼的两篇散文。据考证,此卷为祝允明晚年杰作,千古绝唱之文,经生花之笔,构成变化万状的"画图",堪称"双绝"精品。此卷下笔变化丰富,行笔沉着痛快,信手而作,随意而行。正如王世贞所说:"祝允明草书,变化出入,不可端倪,风骨烂漫,天真纵逸。"结体上也大小相间,修长合度,引领管带,疏密成趣。综观全卷,神采似行云流水,飞动自然,形迹如行立坐卧,意态朴素。

拿《后赤壁赋》第十八行里"有斗酒藏之"五个字安排为例,真是出人意料。先说"斗"字右边一竖,挥毫直下,势不可阻,占了五个字

的位置。它上抱"有"字,下含"酒藏之"三字,起伏随势,自然天成。由于"斗"字一竖占了上下其他字的右边,如不善于经营,就容易出现右边畸重的问题。祝允明不愧为大家,他把"斗"字上边的"有"字安排居中,"酒藏"二字向左伸出,"之"字又安排在中间,这样就能从不平衡、不稳定中求得新的平衡与稳定。

祝允明草书在线条的运用上也独具一格,时时以短促的线条与点组合,如"下江流"三个字一眼望去几乎全部用点组成。书家用不同笔法,点出体态各异的点,再把它们巧妙、和谐、协调、合理地安排成字,达到"剪裁妙处非刀尺"的境界,这种貌似漫不经心的处理手段在前后《赤壁赋》里比比皆是,这不能不教人佩服祝允明的过人胆识和非凡的艺术才能。

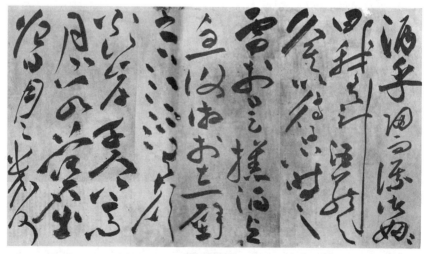

《后赤壁赋》

前后《赤壁赋》虽不及怀素草书那样雄强,也没有黄庭坚那样潇洒,但是祝允明狂草所表现出的那种天真、自然、朴素的艺术风格,自有他胜人之处。李白有诗句云:"清水出芙蓉,天然去雕饰。"将祝允明的前后《赤壁赋》比作一朵刚出水的芙蓉,当是恰如其分的。

祝允明以及陈道复、王宠等吴中名家,虽仍有晋唐痕迹,且共同具有江南书风的美学趣味,但已渐开启了明代书家主张个性自由抒发,不为传统技法规范所囿的风气。值得注意的两个客观现象是:其一,吴门书家由于美学趣味的一致与地域的一致,形成了明显的艺术群体和艺术流派,这对书法来说,是一种艺术上的成熟,并预示着突破。艺术群体的形成也有江苏南部一带经济、文化发达的缘故,同时也有艺术市场的推动、拜师求教的风气浓郁等因素影响。其二,书写载体、书写方式有了较大的变化。市镇经济发达的江南,多高宅大厅、园林亭阁,书法作为最能体现高雅情趣的艺术品,自然要在里面充当装饰布置的主要角色。于是,大幅的中堂、楹联、匾额大轴以及能在厅堂中展示的长卷,渐渐成为主要的书法表现形式,取代了唐宋以来书翰手札类的小型作品。书法用来悬挂的多了,在桌面上品玩已不再是创作的主要方式,这对书法这种视觉艺术的发展提出了新的要求,提供了新的机遇。怎样在视觉上给众多的人以更大的吸引力,怎样在几幅悬挂的作品中脱颖而出,给人以特色鲜明、耳目一新之感,其实已不自觉地在明代书家中形成一种创作意识。

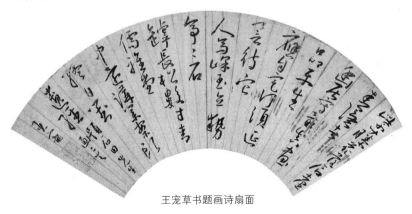

王宠草书题画诗扇面

二、反叛型书家

"魏晋笔法"的经典性因唐代统治者的提倡得以确立,由于合乎士大夫阶层最基本的中庸人生观,合乎影响深远的"中和"审美理想,流布深广,传承悠久。"帖学"自宋代形成,虽一直兴旺,但从明初"台阁体"到明中叶的"吴门派",总体上在一种传统的笼罩下显得平稳甚至沉滞,而有追求的书家不会忍受这种沉滞。到了明代中后期,越来越多的有识之士不再停留在对"二王"的顶礼膜拜和对帖派堡垒的坚守,而是举起了"反叛"的旗帜,在书法创作中大胆尝试用新的笔法、新的章法,从而展现了新的表现形式与审美趣味。表现主义新风在书法史上具有划时代的意义,它几乎已将书法艺术的本体性展示于世,并使之走向艺术门类的独立化。但各个书家在技巧上这样那样的缺憾,又使书法艺术没能产生真正伟大的变革。

明末的董其昌、徐渭、张瑞图、黄道周、倪元璐,以及应该归入明末"反叛型"体系的由明入清的王铎、傅山,是书法史上值得注意的一个群体。

董其昌天才俊逸,工书画,精鉴赏,其书以颜体为根基,上溯钟、王,得力于李邕、徐浩、米芾、杨凝式而自成一家。他走的是正宗帖学路子,加上一生勤勉,临摹不辍,遂将帖学阴柔之美的艺术特征发

挥到极致。

董其昌善画,这对他的书法创作起了独到的作用。他以绘画中的用笔用墨之法融入书法,大胆地使用淡墨,又时而用浓墨,并将枯、湿之笔巧妙地结合进去。他儒学功底深,当过礼部尚书,又精通禅学,力图在书作中表现淡雅幽静的感觉,营造天真空灵、超越尘世的意境。他在用笔用墨上极具创造性,曾自言:"字之巧处在用笔,尤在用墨,然非多见古人真迹,不足与语此窍也。"

董其昌追求的是一种简雅的高格调,他曾说:"盖书家妙在能会,神在能离。所欲离者,非欧、虞、褚、薛诸名家伎俩,直欲脱去右军老子习气,所以难耳。"他一生努力实践这一艺术观,自然是反对人云亦云,傍人门户的。

历来有"赵(孟頫)董(其昌)"并称之说,其实除了在基本表现阴柔之美这点上比较一致外,还是有区别的。赵字媚,董字秀;赵字偏熟,董字偏生;赵字技法显露,董字率意自然。董其昌在反叛传统方面有自觉的意识,在创立自家面目方面显然胜赵孟頫一筹。

董其昌楷书《麦饼宴诗》轴

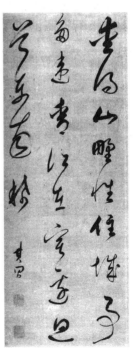

董其昌行草五言诗轴

157

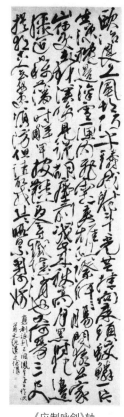

《应制咏剑》轴

董其昌虽在理论上有反叛意识,在实践上的反叛行为却不十分激烈,这可能跟他自身的地位及儒、佛思想的限定等因素有关。大力摆脱传统束缚、另辟新境、追求新意的典型书家,首推徐渭。

徐渭自幼聪明,学识过人,会骑马、剑术,好音乐、戏曲,工诗文,擅书画。他性格乖异,曾八次应乡试不中,命途多舛,在穷困潦倒中度过了一生。徐渭善行草,早岁学黄庭坚、米芾,晚年自成一格,以奇气风神驰驱于笔墨间,笔画似行迹无踪,妙从天来。字的结构更见奇崛,横斜疏密极尽天真自然之妙,而运笔恣肆拙劲,老辣凝重,通篇气势贯注,有一股磊落不平之气。袁宏道称其书法"不论书法而论书神,先生者诚八法之散圣,字林之侠客也"。这"书神"二字,道出了徐渭书法艺术的精髓之所在。奔放奇纵的气质精神,使人观徐渭书而流连忘返,正如古人云"善出奇者,无穷如天地,不竭如江河"。徐渭的《应制咏剑》轴和《白燕诗》轴等,给我们留下了明末这位大胆创新的书家的形象写照。

与明中期几位书家不同的是,王铎、傅山不但在创作上自标新样,而且还有明确的艺术主张,在书学思想上有不同于前人的表述,这对于清代"碑学"兴起后整个书坛不再以"二王"为独家天下,而是呈现多元化的局面,无论在创作方法还是理论根据方面,都起到了启示与先导的作用。

(一)王铎

如果说中国书法的创作方法和艺术风格的多元化,也就是所谓

158

书法史上第三个重要的时期,是从清代"碑学"兴起之后才有的,那么通过对明代中后期书法现象,特别是对于王铎、傅山的艺术思想的审视,就会发现这样说并不完整和确切。因为对于碑的接受,只能说是书法艺术审美对象的进一步扩展和造型素材的丰富化,而真正挑战帖派传统,大胆进行艺术探索,开启多元书风局面,提出新的创作理念的,是反叛型书家,其中王铎、傅山的地位尤为独特,他们在中国书法艺术史上的意义,值得进一步探讨和认知。

王铎草书临王羲之帖扇面

王铎是明天启年间进士,福王时为东阁大学士,入清,官至礼部尚书。显然,王铎以明朝阁臣入清而仕,身为"二臣",他的书法长期受到冷落。随着时光的流逝,人们不再以政治做取舍,他的书法魅力日益显现。

王铎青年时就受到以祝允明、陈道复、徐渭等为代表的书法新潮的影响,很早就有了反潮流的奇崛胸怀。但王铎最大的不同点在于,他要作惊世骇俗的创新改革,但又用冷静的理性将一发不可收的洪流阻住。他大胆地创造了一种明快、恢宏的视觉效果,让观者感受到黄钟大吕般的强烈音响节奏,但又注重线条的内在质量,在技法上有条不紊地处理。王铎创新思路是很值得今天的创作者借鉴的。

然而,王铎对于晋唐风范并非不予尊崇,相反,他认真学习过王羲之、王献之。他曾表白:"予独宗羲献。""学书不参古法终不古,为俗笔也。""予书何足重,但从事此道数十年,皆本古人,不敢妄为。"清吴修也认为王铎"书宗魏晋"。他的作品,每每流露出王羲之、颜真卿、柳公权、李邕和米芾的笔意,而清倪灿在《倪氏杂记笔法》里说他在创作方法上恪守"一日临帖,一日应请索,以此相间,终身不易"的原则,可见他的创作是有底气和本钱的。但这些都不足以说明他真正的艺术理想和审美观念。事实上,王铎的艺术观受到他复杂的内心冲突、苦闷而矛盾的精神世界的影响。他毕竟是东阁大学士,是长期供职朝廷的官僚,不可能像啸傲山林的傅山那样,对一切正统的道统作彻底的革命,他要在"有动于中""发之于书"的草书上套上一个理性的"圈",因此,在他的书作里常常会流露出一点不自然的痕迹。在傅山看来,"王铎四十年前,字极力造作,四十年后,无意合拍,遂能大家"。书作中的"造作",一方面说明王铎在学古时期的"不敢妄为",一方面也说明他长期的官宦生涯使他不忍彻底反叛。但他又看到了帖派书法正走向末路,对于"国朝覆亡"的痛楚和愤懑使他决不会采取秀媚、轻柔的审美态度。由于又在新王朝任大臣,内心的悲凉与愁绪不可能公然表示,就只能在书法里面流露出这种矛盾的心情,表现在作品里,就出现了沉雄奇诡的造型。清秦祖永《桐阴论画》里说他"笔墨外别有一种英姿卓荦之概,殆力胜于韵者。观其所为书,用锋险劲沉着,有锥沙印泥之妙",这就已经与明代宗王、袭赵的主流拉开了距离。

　　当然,对于艺术现象的研究,也不能过多地强调政治环境的影响,对于每一个创作主体来说,个人的性格、气质是主导审美取向和艺术风格更重要的因素,而时代风气与艺术思潮对于那些艺术上特

別敏感、气质上比较浪漫的人来说往往又易于感受。

历来评论王铎书法，均以行草书为其上乘。他的行草书，风格分为两种：一种笔力挺健，行笔骏爽，所谓"寸铁杀人，不肯缠绕"者，有"力胜于韵"之感，这类作品有行书《诗翰四首》卷、《孟津残稿》等。另一种苍郁沉雄，所谓"飞沙走石，天旋地转"，"健笔蟠蛟螭"，笔墨苍润跌宕，结体纵横缠绕，章法腾掷变化，有沉郁盘纡之妙，这类作品有草书杜诗卷、草书《题野鹤陆航斋诗》卷、《临〈豹奴帖〉》轴等。当然，两者之间也有过渡性的表现，如作品《题柏林寺水诗》轴、《忆过中条语》轴、行书《杜子美赠陈补阙诗》轴等。

当代书家林散之认为王铎的草书是"自唐怀素后第一人"，而他的行书则不拘绳墨，风神洒脱，常常于不经意的飞腾跳掷中表现出特殊个性，获得意想不到的艺术效果。他48岁时所作行草《雒州香山作诗》轴，便是这样一幅富

行书《饮水楼诗》轴

有魅力的作品：以过量墨的流动与涨渗造成了线与黑块的对比，不仅大胆地创造了一种明快的视觉效果，也似乎让观者感受到强烈的音响节奏。这种"涨墨"的手法，无疑是他对书法形式表现的一个贡献。

王铎存世的大量作品貌似粗头乱发，然而却有着强盛的生命

力，只要思考一下当代日本书坛风靡的王铎热，以及王铎书法曾影响过吴昌硕、齐白石这样的大师，再平静地看看他功力深厚的隶书、含蓄多变的小楷，当然也就会真正理解王铎书法的性格了。

（二）傅山

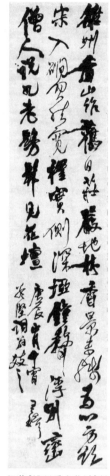

行草《雒州香山作诗》轴

傅山工书画印，精医术。明亡后，隐居侍母，行医济世，秘密从事反清活动。康熙中期被强征入京，以死拒，授内阁中书，仍托老病辞归。可见，傅山的遭遇和襟怀抱负，与王铎殊为相异。但是，虽然两人的生活经历有所不同，以翰墨名世这点却是相同的。

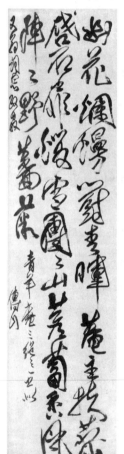

草书《青羊庵诗》轴

傅山的奇才奇艺和真率卓荦的见解，使得当世与后世都认为他是一个"畸士"，他不但"固辞"别人推荐他应"博学鸿词科"，而且行为非同常人。据《清史列传》载："尝失足堕崩岩，见风峪甚深，石柱林立，则高齐所书佛经也，摩挲终日乃出。"明末思想家顾炎武很佩服他，说："萧然物外，自得天机，吾不如傅青主（傅山字青主）。"全祖望说："先生之家学，大河以北，莫能窥其藩者。"因此，按照刘熙载因人论书的理论，傅山书法应该划在"历落"之属。

清代学者对傅山的评价基本上不离奇逸、郁勃、生气：

秦祖永《桐阴论画》："胸中自有浩荡之思,腕下乃发奇逸之趣。盖浸淫于卷轴深也。"

郭尚先《芳坚馆题跋》："先生学问志节,为国初第一流人物,世争重其分隶,然行草生气郁勃,更为殊观。尝见其论书一帖云:老董止一个秀字。知先生于书未尝不自负,特不欲以自名耳。"

杨宾《大瓢偶笔》："山书法晋魏,正行草大小悉佳,曾见其卷幅册页,绝无毡裘气。"

近人马宗霍《霋岳楼笔谈》则说:"青主隶书,论者谓怪过而近于俗;然草书则宕逸浑脱,可与石斋、觉斯伯仲。"

什么是"无毡裘气"?就是无华丽的富贵之气,而是有生气、逸气、山林气,这正是傅山的品性、情致、审美理想所在,而他的"近于俗"和"宕逸浑脱"的风格,正是源于平民思想和质朴的审美观。这

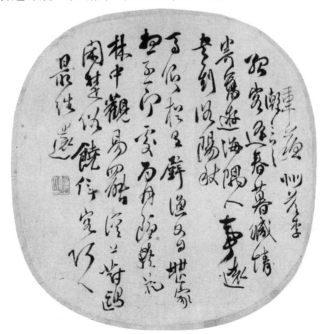

傅山草书《韦苏州答李澣诗》团扇面

种思想当然可以追踪到老庄,老庄的崇尚自然真率和追求天地大美,在傅山的书法美学思想中得到了充分体现。他曾在《霜红龛集》里说:"一双空灵眼睛,不唯不许今人瞒过,并不许古人瞒过。""作字先作人,人奇字自古,纲常叛周孔,笔墨不可补。""未习鲁公书,先观鲁公诰,平原气在中,毛颖中吞虏。"

他在《家训·字训》中也强调书法的最高境界是"天":"期于如此而能如此者,工也;不期如此而能如此者,天也。一行有一行之天,一字有一字之天,神至而笔至,天也;笔不至而神至,天也。"不难看出,傅山说的"天"就是自然、本色,是去除一切人为做作的天然质朴的真实,是一种不加雕饰的朴素表现,因此,他明确地反对"媚",反对刻意造就的华丽柔美。但他并没有简单地在形质的外表上反对"媚",那样只会在表象上出现生拙,甚至呆板。他是用"浩荡之思"所勃发出的"浑脱"不羁之气来驾驭笔墨的。

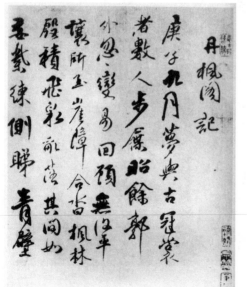

《丹枫阁记》

比如用笔,如果说王铎还比较遵守"古法",到了傅山这里,却是轻视古法,甚至破坏古法,在处理法与意、形与气的关系上,他常常是舍前求后的。他的艺术创作和艺术主张,是将个性的张扬、精神世界的袒露,放到了书法艺术最重要的位置,这种艺术的自觉大大超越了前人,甚至在今天用世界艺术发展史的眼光来审视,也是一种罕见的早熟。

傅山最反对浅俗,提倡"宁拙毋巧,宁丑毋媚,宁支离毋轻滑,宁直

率毋安排"。如果说王铎的"怪、力、乱、神"是一种"魔鬼美学"的宣言，那么傅山提出的"四宁四毋"则是在某种程度上拓宽和发展了这种"表现派"的书法美学体系，对后世书法审美范畴的扩展产生了很大的影响。傅山新异的书法美学思想，对有清以来由于碑学触发的多元创作景象无疑起了鼓舞与启示的作用，虽然清代真正继承傅山衣钵的书家少之又少，傅山那种磊落襟怀已经难以寻觅，但是人们的创作题材无疑扩大了，书法的思维也走进了新的境地。

他的草书大气磅礴，苍浑雄劲，沉着中见飞动，质朴中见隽美，点画中无不贯注真情率意，充分体现了明末清初大动荡之中的时代特征，代表作为《丹枫阁记》、《右军大醉诗》轴等。

《右军大醉诗》轴

165

三、冷落了三百年的明末书家群体

中国书法的演进和发展是一个复杂的历程。至明末,书法群体已经分崩离析。一方面,赵、董占领了统治地位,流行一时,在历代帝王的青睐和褒扬下,渐成"馆阁体"公式化、程式化的格局。另一方面,明末清初又崛起一批反叛者,他们以新的审美视觉和"离经叛道""无法无天"的书法实践震撼书坛,企图改变陈规陋习,开启了清代"重碑抑帖"的先河。但由于他们审美趣味的特异和高层次化,使他们在之后的三百年间备受冷落。这就是张瑞图、黄道周、倪元璐等一群书家。

(一)张瑞图

张瑞图官至武英殿大学士,跻身于明王朝的最高统治机构,成为宰辅之臣。他追随奸佞魏忠贤,为时人所不齿。在这三位书家中,他的美誉度最低。但在明末的书坛,他占有不可忽视的地位。今天我们从美的角度欣赏其书法,当不以绝对化观念待之,其书法上的成就也不应因其人品而一笔抹杀。

清秦祖永称张瑞图:"书法奇逸,钟(繇)、王(羲之)之外,另辟蹊径。"梁巘说:"明季学书竞尚柔媚,王(铎)张(瑞图)二家力矫积习,

独标风骨。虽未入神,自是不朽。"均给予了他极高的评价。张瑞图书法的最大特点是结构迂回盘转,奇崛古怪,用笔若不经意,时有折笔,激情如急流瀑布般喷发,气势宏大,变幻莫测。这种夸张的表达形式,使他几近于随心所欲的境界,而与温文尔雅的赵、董书风拉开了很大的距离。

张瑞图的行草字字独立,笔势多取横势,平稳而少俯仰。所书行草册《后赤壁赋》能把横直笔画密集在一起,纵横牵掣,大折大翻,给人以极少使用圆转用笔的印象。在章法上,他依靠点画的疏密来体现字的节奏感,由于翻折的运用,横画得以突出,加上其行距拉开,形成字紧行疏的特殊行款,黑白对比十分鲜明,与王宠、董其昌的清疏典雅风格不同,大有咄咄逼人之势。张瑞图敢于冒积苇束薪之讥,在书法用笔和行款上作这种有益的探索,其精神当是十分可贵的,故张瑞图书法迄今能于历代书家中独树一帜。

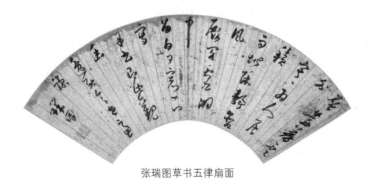

张瑞图草书五律扇面

(二)黄道周

黄道周在崇祯时任右中允,南明时任礼部尚书。他与张瑞图完全相反,是一位忠义之士。他"以文章风节高天下,严冷方刚,不谐流俗",官不大,胆不小,因直言上谏而屡遭贬谪。但他一身傲骨,最

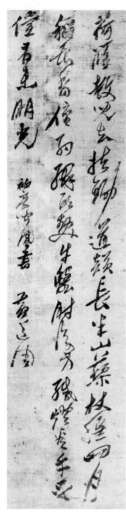

黄道周《初度闻风诗》轴

后在清兵入关后,宁死不屈,为明朝殉难。

黄道周的字并不像张瑞图的字那样扎眼,其书气韵沉雄,内涵丰富,有一种内在的力量。今人王壮弘评曰:"黄道周的书法,存世尚多佳作,行草遒密酣畅,如和风偃草披拂缤纷,楷书画短意长,质朴精丽,严冷方刚,确实给人以耳目一新的感觉。"观其书作真有"意气密丽,飞鸿舞鹤"之感。他曾说:"书字自以遒媚为宗,加之浑深,不坠佻靡,便足上流矣。""遒媚"二字,道出了黄道周自己的特色。既遒劲又妩媚,有骨有韵,允称上品。

(三)倪元璐

倪元璐官至户部尚书、翰林院学士。崇祯末年,李自成农民起义军攻克北京时,自缢而死。

倪元璐书法的个性也很强。他的书风与黄道周相类似,均能在传统帖学之外另寻蹊径,不落俗套。他力求开创自己的风貌,故人称其"行草书如番锦离奇,另一机轴"。康有为也说:"明人无不能行书,倪鸿宝(倪元璐号鸿宝)新理异态尤多。"他的字姿态多变,风骨凌厉,字形欹斜(后世浙江书风似得其影响颇多),用笔清健,出神入化,章法能紧能疏,气息贯通。他的行草书点画狼藉,满纸云烟,真乃"另一机轴",令人不敢小觑。

他的行草条幅就是极有新意的佳作。书作运笔有疾有徐，有流有涩。结体独具匠心，俯仰敧正，姿态迥异，一反疏密停匀的常态，而是有收有放：密处挤得不能容针，疏处放得可以走马。每个字又作或横向压扁，或纵向拉长的处理，使字与字之间产生了疏密的节律。章法上也采用拉开行距的手法，使疏密对比更为强烈，从而形成了他特有的奇伟的风格，打破了赵、董一派字字顶接，端若引绳的面貌。

三位书家的人生道路不同，但在书法上却有异曲同工之妙。虽被冷落了三百年，但如今，终在我国书坛，乃至日本书坛上风行起来。

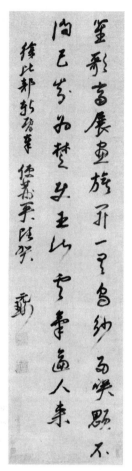

倪元璐行书七绝诗轴

第七章　清代的碑学

一、书坛的转变

凡接触过书法的,都知道有"碑帖"一词。其实,碑是碑,帖是帖,应该分开来讲。

碑,《说文解字》释为"竖石也",即竖在地上的大石块。原先石块上是没有文字的,这种没有文字的竖石,在古代有三种不同的用

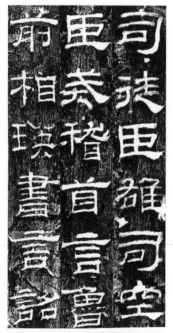

《乙瑛碑》

途:一种是置在祠庙之中,作为拴祭祀牲口之用;另一种是设在宫中,作为观测日影,以计算时间之用;再一种是临时竖在墓穴旁,作为引绳下棺之用。后来,人们将字刻于其上,用来记事,歌功颂德,相因成制,遂成今日所见之碑。祠庙之碑如汉《礼器碑》《乙瑛碑》等;宫中之碑如唐《九成宫醴泉铭》《万年宫铭》等;冢墓之碑如汉《张迁碑》《曹全碑》等。兹后,刻石繁衍为摩崖、题名,以及造桥筑路记事、祥瑞记事,乃至政令、禁约等。祠庙、宫中之碑推及寺观、厅堂、楼阁、刻经、经幢等,冢墓之碑扩展为石阙、塔铭、造像、表颂等。

碑刻内容多为名人事迹,名胜沿革,以及政

令、禁约等。

碑对于书法的意义,主要在于碑上的铭文字迹。至晋武帝,以为刻石立碑,既耗费财力,又兴长虚伪,下令禁止。故碑文转埋于地下,以一长石易二方石,一曰墓盖,一曰墓志,以盖代额,以志代文,相合而置于棺前,今所谓墓志铭包含盖之文和志之文。

帖,按《说文解字》之解释,是"帛书署也"。古人写在竹、木片上的,叫简牍;写在丝织品上的,叫帖。造纸术发明后,丝织品与纸并用于书札,故凡小篇幅的书作,人们都称之为帖。东汉末之后,书法艺术受到重视,士大夫有收集书家手迹的习惯,把名家信札作为珍秘收藏起来欣赏、研习,称为帖,这是帖的含义的再扩展。北宋初,有汇刻历代名家书迹于木、石之上,专门作为临习、欣赏用的历代法书,称之为刻帖。刻帖分单刻帖和集刻帖两种:单刻帖即单刻一种,如《曹娥诔辞》《乐毅论》《争座位帖》等;集刻帖亦称套帖或汇帖,即

《曹娥诔辞》

将各种帖汇集在一起摹刻成套的,如《淳化阁帖》《大观帖》《快雪堂帖》等。刻帖纯粹是根据手迹摹刻上石的,目的是为了把著名的书迹流传给后世。它不忌一刻再刻,只讲究刻手精工。当然,后人根据前人拓本翻刻的,多少会失却一些原貌。再后来,帖的含义又有扩展,从石刻上推拓下来,装裱成册的拓本也叫帖。一切书法艺术作品,手写也好,复制也好,一经装裱成册,皆可称为帖。我们今天常说的"临帖",这个帖就是指的最广泛的含义。

《快雪堂帖》

至于刻帖究竟起于何时,可以说是历来众说纷纭,莫衷一是。有的说开始于晋代,因为传说《乐毅论》石本是王羲之亲自书刻的;有的说开始于隋代,因为传世有《开皇兰亭》可以作为证据;有的说开始于唐代,因为《十七帖》后有"褚遂良校"及"勒充馆本"等字样,说者谓"勒"即刻勒于石也,又说《定武兰亭》亦应是唐时所刻;有的说应开始于南唐,因为传世有《保大帖》《升元帖》《澄清堂帖》皆传为南唐时刻。实际上,仔细考证一下,以上各种说法都把开始刻帖的时间提前了,各种证据也都是站不住脚的。现存可信的最早刻帖为北宋淳化三年(992)所刻的《淳化阁帖》。此帖乃宋太宗命王著等模集镌刻的,从历代帝王到历代名臣无不包罗,可谓洋洋巨制。之后

174

依此帖辗转翻刻的不下数十种之多。

《淳化阁帖》

自《淳化阁帖》以来,帖一直被重视,直到清代初期,还是帖一统天下。帖学的传承似乎一代一代在发生着"种性变异"。宋人学晋法唐,已失去古韵;元代出了赵孟頫,重振了书坛,使"二王"帖的精妙技法再次弘扬,但将赵孟頫、董其昌作为帖学权威膜拜,加之"馆阁体"盛行,在明清时代帖学一路没有突破性的发展,多数帖派书家因循守旧而使书风日见萎靡。至清初,前代众多的刻帖已成现成模式,就是从晋韵唐法宋意入手,也已有许多现成规范供清代人采用。清初的刘墉、王文治、梁同书都是帖学好手,就是专攻篆隶的郑簠,也是了无雄强之气而更多温润之态。"扬州八怪"的金农、黄慎、郑燮,是从帖学一派走出而加以画家式的形式变化,根本不能摆脱帖学近于烂熟格调而面临的困境。

面临危机的清初书坛,同时孕育着一场深刻的变革,这是艺术上一种新的审美观的崛起,是一种新的创作思想和创作方法向旧的思想、方法的挑战。

导致清代书法转变的因素是多方面的。首先,由于朝廷的提倡、科举考试的限定,"馆阁体"的盛行已经使书法艺术的发展被扼制到无法喘息的地步。康熙崇尚董其昌,于是天下崇董;乾隆崇尚赵孟頫,于是朝野学赵。诚然,董、赵是"二王"以来最重要的继承型书家,但康、乾二帝在艺术趣味上是平庸的,在他们低层次的诠释

下、董、赵书法渐被歪曲成一种平板和规范的模式，并成为科举中必须遵循的"馆阁体"的依托。士子应试，可以因为一张试卷中某一个字写得不规范，而被彻底否定。这种线条光圆、结体方正，写得浓黑的"馆阁体"，我们参观故宫博物院时触目皆是，那些楹联匾额、条幅大轴上尽是刻板一律、缺乏生命力的字，这就是当时馆阁风盛行的证明。金农、郑板桥等"扬州八怪"书画家，在书法中用一些怪异的、新鲜的造型来抵抗"馆阁体"的权威，虽然显得表面化一些，但也为后来书法风格的发展提供了一定的条件。

第二个重要因素是从清初开始到乾隆时日盛的文字狱。"馆阁体"是一种从文字内部对书法所作的扼杀，而文字狱的出现则是从外部对书法所作的扼杀。不少人因文字不慎而遭杀身之祸，被抄家充军者不计其数。大批文人不敢问津实用之学，为保护自己不因文因诗而遭遇大祸，开始专注于和时政无关的学问，如文字训诂音韵之学、考据之学和舆地之学，而前代传下来的钟鼎彝器、钱币玺印等，清初新出土的碑版墓志、铜器、刻石等，又为验证纸上文献材料提供了大量可靠依据。于是，一时朴学之风大兴，出现了如顾炎武、段玉裁、王念孙等文字训诂方面的大师。文字学的进展十分明显，已远远超过了宋代文人辑录整理的水准。

清初大兴土木，从地下挖掘、发现了不少文物，如商周青铜器之钟、鼎、兵器等，数量成倍地超过前代，而碑刻墓志等更是不计其数。于是，有人收藏，有人研究。其中不少人摹拓文字，辑录考证，同时又由关注研究而对其书法感兴趣，开始从这些金石文字中吸取营养，丰富书法的表现力。随着"金石学"的兴起，书法的风格转向和创新有了一个不可多得的机遇。

古文物的收藏者、整理者们大多是达官贵人，其中不乏有学问

功底之人和有书法修养者。他们发现,书法不仅可以学习王羲之、颜真卿、董其昌等,也可以学习古代碑刻。中国书法的遗产其实相当丰富,而以往对大量不知书者姓名的作品显然是忽视了。著作家、刊刻家、思想家阮元曾任巡抚和总督,在学术上很有造诣,主持了《经籍纂诂》等的编写工作。他写了两篇文章:《南北书派论》《北碑南帖论》,指出除"二王"系统之外,还存在一个北碑系统,这是一个在当时大大震动了书坛的论点。阮元主张学帖不如学碑,不管这话是否有偏颇,但却使长期被帖学笼罩、死气沉沉的清代书坛有了复苏振兴的希望。文人们发现学习碑字既不会遭"文字狱"的祸害,又能从中获得新鲜的艺术感受,写出别开生面的作品来。

一时学碑习篆、隶成了风气,其间,包世臣写了《艺舟双楫》,康有为又写了《广艺舟双楫》。特别是康有为的《广艺舟双楫》,将碑派理论提高到甚至偏激的程度。康有为认为,北魏碑版书法有"十美",要比唐代书法高得多。尊魏卑唐、尊碑卑帖,成了康氏碑学理论的中心。这在今天看来当然有不正确之处,但康有为对六朝碑版书法进行风格归类、评价,对碑派理论进行总结、发挥,还是功绩卓著的。由于阮元、包世臣、康有为在理论上的建树,碑学成为古典书法理论中很有学术性的一部分。

(一)金农

清代书坛弃帖学,崇北碑,讲求锋芒、苍劲、古拙,表达强烈的个性感受。"扬州八怪"的书法也都闪耀着这种倡灵性、重情欲、斥宋儒、嘲道学、反束缚、背传统的思想和艺术解放的光辉。这一点在"扬州八怪"之一金农的书法作品中也体现得极为明显。

金农是位不袭前人的艺术家。他本是浙江钱塘(今杭州)人,在

杭州时与西泠八家之首丁敬交往笃厚,过从甚密。乾隆元年(1736)荐举鸿博,不就,一度生活穷困,平生以布衣为乐,好学癖古,储金石千卷。弱年学于何焯门下,后流寓扬州,五十岁以后始从绘事,诗文、书画、金石皆精,尤以画梅著称于世。

金农书法长于碑版,曾自言:"予夙有金石文字之癖……石文自五凤石刻,下至汉、唐八分之流别,心摹手追,私谓得其神骨,不减李潮一字百金也。"读此,可想见其自负之神态。《墨林今话》云:"(金农)书工八分,小变汉人法,后又师《国山》及《天发神谶》两碑,截毫端作擘窠大字,甚奇。"今天我们看到的金农书法,大体有三种风范:隶书、漆书与行草书。

金农的漆书,横粗竖细,方整浓黑,像美术字又高于美术字,用墨饱满浓重,如用漆刷书,后世称之为"冬心体"。所谓"截毫端作擘窠大字"者,即指此。金农漆书是其自辟蹊径的标志。马宗霍《霎岳楼笔谈》云:"冬心以拙为妍,以重为巧。"精辟地将其追求的美刻画了出来。

金农的翰札、尺牍、题画多用以碑法与自家的漆书法写成的行草书。清江湜《跋冬心随笔》云:"先生书,淳古方整,从汉分隶得来,溢而为行草,如老树着花,姿媚横出。"比如《金农尺牍》就如风发泉涌,其间渴笔挥洒,老辣苍劲。江湜所用一"溢"字,恰如其分地表达了

金农《周日章传》

178

其精熟于碑法后的创造。

金农的隶书尤其值得一提。早期所书,字多呈扁状,似多寓巧意;渐老渐拙,字转呈方、长,圆厚古朴,其间仿佛可见其"小变汉人法"之求索轨迹,让人一眼便认出绝非他人所作。与同时代的郑簠、伊秉绶、邓石如等隶书革新者截然不同。郑簠字用笔起伏流宕,似秋水潺湲,有一种飘柔之美;伊秉绶的字横平竖直,方方正正,有一种装饰美;邓石如的隶书循规蹈矩,舒适飘逸,有一种绅士气。而金农则不同,其字方头方脑,初看觉草率呆板,但撇画和竖画的倾斜以及长撇的掠笔处理,又使他的字充满了灵动,姿态万千。同时,他的隶书在直感上仍觉横粗竖细,有漆书痕迹。这与他学习《天发神谶碑》有着密切的联系。

清秦祖永在《桐阴论画》中曾说:"汉隶苍古奇逸,魄力沉雄。"清杨守敬指出:"板桥行楷,冬心分隶,皆不受前人束缚,自辟蹊径。"金农的隶书实践了他"游戏通神""自我作古""不同于人"的创作思想。他临习的《华山庙碑》,字迹大多呈扁平形,而横画较多的字,也呈竖长形。横画多用侧锋,然而不失汉隶古意;撇画多以圆弧尖锋扫出,收笔不作十分标准的"雁尾"。每个字都依稀可辨汉碑的影子,但又都掺杂了金农的个人情趣,有浑厚奇逸的艺术效果,同当时流行的"馆阁体"相比,他的隶书确实是一位"山林草莽"式的英雄,属于民国文人杨钧所形容的"面目特异者"。而且,较之汉隶和唐宋人之隶,他的"奇"和"怪"也是别开生面的。这种境界,大约只有才气横溢的艺术家才能达到。

纵观清代书学,金农生活的时代在康、乾年间,馆阁体风行,碑学的浪潮尚未掀起,邓石如要比金农晚出半个世纪。因此,金农的隶书、漆书和以碑法自创的行草书,多层次地证明了碑学的出路。

在他的书法中，人们看到了清代碑学形成的一个缩影，所以他是一位真正的碑学先行者。

（二）郑燮

清代的"扬州八怪"中，要数郑板桥最为人们所熟知。板桥是他的号，他名叫郑燮，字克柔，江苏兴化人。他早年家贫，以书画维持生活，五十岁后当了十二年知县。为官时他对民间疾苦极为关心，曾有题画诗云："衙斋卧听萧萧竹，疑是民间疾苦声。些小吾曹州县吏，一枝一叶总关情。"因此，他深得老百姓称颂。后因岁饥道馑，开仓赈济贫苦而得罪上司，罢归扬州，终以鬻书卖画为生。

他的书法非常别致，能熔正、草、隶、篆于一炉，可以说是我国书法历史上的一怪。这种书体糅合隶书，又时掺黄山谷笔意，"间以画法行之"，点画撇捺时出兰竹画意。他把它称为"六分半书"，并刻有一闲章："心血为炉，熔铸至今。"又曾自言："字学汉魏，崔（瑗）、蔡（邕）、钟繇，古碑断碣，刻意搜求。"这些都说明他把正、草、隶、篆诸体，用心血化为己有，然后熔铸出一种跨书体的却又是协调统一的新书风来。

郑板桥在书法上非常强调自己的新意，对于照摹古人帖本的学习方法十分反对。他在《跋临〈兰亭序〉》中说："板桥道

郑燮行书七言绝句轴

释文：
春风潍水足相思，宝马雕鞍
丽日迟。隔岸桃花三十里，鸳
鸯庙接柳郎祠。
乾隆甲申，书寄
芸亭年学兄，板桥郑燮。

人以中郎之体,运太傅之笔,为右军之书,而实出以己意。并无所谓蔡、钟、王者,岂复有《兰亭》面貌乎!古人书法入神超妙,而石刻木刻,千翻万变,遗意荡然。若复依样葫芦,才子俱归恶道。"这种反潮流的勇气和胆略,在清代碑学兴起前是难能可贵的。

郑板桥的怪是"恕不同人"、不愿流入凡俗的怪,是对清政府统治不满的"倔强不驯之气"的怪,而决不是不要传统的怪。他自己说过:"横涂竖抹,要自笔笔在法中。"又说:"必极工而后能写意。"这说明他的书法依然是扎根于传统的土壤中。不过这种"怪"体也只是书艺大江上的一脉小支,因此它的衍生能力是有限的。郑板桥早年亦写得一手严谨的欧体楷书,因应科举难免沾上馆阁之气,虽然他以极大的勇气去冲击当时风靡的馆阁体之风,但是他的"六分半书"中却时有雷同的程式化的笔画和结体出现,这不能不说是时代对他的局限。

(三)刘墉

刘墉是乾隆十六年(1751)进士,官至体仁阁大学士,追赠太子太保,谥文清,人亦称刘文清。刘墉因书而名重天下,政治文章均为书名所掩。

清代许多著名评论家对他的书法均给予了很高的评价。张维屏于《松轩随笔》称:"刘文清书,初从赵松雪入,中年后乃自成一家,貌丰骨劲,味厚神藏,不受古人牢笼,超然独出。"并且以为本朝书法"当以王文安、刘文清为最"。《清稗类钞》云:"文清书法,论者譬之以黄钟大吕之音,清庙明堂之器,推为一代书家之冠。盖以其融会历代诸大家书法而自成一家。"包世臣也在《艺舟双楫》中说:"近世小真书,以诸城为第一。"即如连唐人都不放在眼中的康有为也认为:

行书《观宋复古画序》轴

"近世行草书作浑厚一路，未有能出石庵（刘墉号石庵）之范围者。吾故所谓石庵集帖学之成也。"

刘墉作书喜用浓墨，有"浓墨宰相"之誉，他下笔丰厚，如绵里裹针，深藏气骨。包世臣曾说："其笔法则以搭锋养势，以折锋取姿；墨法则以浓用拙，以燥用巧；结法则打叠点画，放宽一角。使白黑相当，枯润互映，以作插花援镜之致。卷帘一顾，目成万态。"十分形象生动地描绘了刘墉书法的艺术特色，读之与刘墉书作同品，正有击节称赏、朱弦三叹之快。

刘墉早年书尚受"馆阁体"影响，有软弱之疵。晚年则"超脱极瘦"，颇有古趣，别有一种丰姿神态。包世臣说他"七十以后，潜心北朝碑版，虽精力已衰，未能深造，然意兴学识，超然尘外"。可见刘墉晚年受到了当时崇尚的北碑书风的影响。他衰年还能如此敏锐地吸收"新鲜事物"，那追求和探索的精神是十分可贵的。

二、新流派的兴起

（一）邓石如

清乾隆、嘉庆年间，以江苏扬州一带为中心的金石考据之学大盛。加之出土的金石、碑碣甚多，客观上推动了书法革新的浪潮。继阮元的《北碑南帖论》之后，书法中的碑学体系逐渐完善。邓石如便是这一时期的杰出代表。

邓石如少时家居寒林，虽从父摹习书法、篆刻，或好问经读书，然闻见不广。青年时代，立志出游，往来于江淮之间。乾隆三十九年(1774)，赴寿州访前巴东知县梁闻山。梁闻山识才，以为"此子未识古法"但"其笔势浑鸷，余所不能，充其才力，可以凌轹数百年巨公矣"，于是为其治装，介绍给江宁(今南京)著名金石文字收藏家梅镠。邓石如客梅家八载，遍览梅氏家藏的秦汉以来金石善本，朝夕攻读，心摹手追，眼界大开。邓石如各体均擅，其中尤其得力于篆书、隶书，人称其"隶从篆入，篆从隶出"。又喜摹印，开邓派之门，后人又云其"书从印入，印从书出"。这十六个字高度概括了他的学习方法和书、印艺术特点。

邓石如篆书，初受李斯和李阳冰影响，早期篆书用笔均匀，并未脱去前人窠臼。三十几岁时写的篆书仍是元、明人用烧毫、剪毫之

释文：
座上南华秋水，
屏间北苑春山。
顽伯邓石如。

邓石如隶书六言联

笔写出的老面孔。中年后其取法汉碑，又掺以石鼓、钟鼎笔意，强调笔尖的运用，起止皆有变化。由于他以隶意作篆书，所以用笔的速度也注意了节奏的徐疾，书风为之大变。当然，这也是和他使用长锋羊毫来书篆分不开的。以长锋羊毫作篆，笔锋流畅而得动势，蓄墨饱酣而得沉厚，使时人耳目为之一新。

关于篆书艺术的突破，唐李阳冰之后，宋、元、明至清，还没有人有邓石如这样高的成就。康有为称"盖少温（李阳冰）之后，千年来皆玉箸篆，无一人出其范围者，至完白山人（邓石如）远师秦汉而积其成。故吾三十岁作《广艺舟双楫》，推为'千年来一人'"。赵之谦云："国朝人书以山人为第一，山人书以隶为第一……然此正自越过少温。善易者不言易，作诗必是诗，定知非诗人，皆一理。"包世臣《艺舟双楫》把邓石如的书作列为"神品"，誉为"四体书皆国朝第一"。这些品评都十分中肯，也可看到邓石如书法艺术的高度成就。这一成就不仅奠基了碑

学体系,而且也大大推动了篆刻艺术的发展。因为具有个性特征强烈的篆书书风,一旦入印,便使印章的趣味发生了变化。其后他的再传弟子吴让之,以及赵之谦、吴昌硕、黄牧甫都是用这种方法突破前人藩篱,使清末篆刻艺术流派纷呈,出现了前所未有的新局面。

伊秉绶是另一位取得较高艺术成就的碑派书家。康有为称其"精于八分,以其八分为真书,师仿《吊比干文》,瘦劲独绝",与邓石如篆书并称"南伊北邓"。伊秉绶的隶书深得秦汉遗法,又融进了颜真卿笔意,笔画平直,均匀有力,愈大愈壮,而又不失清雅,拙中见媚;有金石之气,又有空间、线条处理上的新鲜感。伊秉绶在书法形式美的把握上,是独具匠心的,其传世书迹有《题王元章画梅》《隶书五言联》《翰墨因缘旧联》《自书诗册》等。

(二)何绍基

何绍基书法的线条是独树一帜的,有的如万岁枯藤,有的如行云流水,有的则如铁画银钩,忽而遒劲,忽而圆润,极为丰富。原来,他取法高古,上溯周、秦、两汉篆籀,下至六朝碑版书法,皆能遗貌取形,熔铸众长,以自成一家。自言:"余学书四十余年,溯源篆分,楷法则由北朝求篆分入真楷之绪。"又说:"余学书从篆分入手,故于北碑无不习。"他临写汉碑极为专精,《张迁碑》《礼器碑》等竟临了一百多遍,不求形似,全出己意。到晚年,他广搜和临习汉碑,竟然多达千余种,进而"草篆分行冶为一炉,神龙变化,不可测已"。

何绍基以行书见长,他的行书中堂多用颜真卿《争座位帖》法,并糅进篆书笔意,运笔圆润而有曲致,章法疏密大小,纵横敧正,全以神行。他的行楷八言联也有颜真卿楷法,圆笔中锋,遒劲柔韧,于平实中生险妙。何绍基曾经在《与汪菊氏论诗》一文中说:"如写字

用中锋然,一笔到底,四面都有,安得不厚?安得不韵?安得不雄浑?安得不淡远?这事切要握笔时提得起丹田,高着眼光,盘曲纵送,自运神明,方得此气。当真圆,大难、大难!"由此可窥其对中锋的高度重视和深刻理解。

何绍基平生写下无数作品,其中对联当以万计,据说他一日能书百联,可见是位多产书家。另外,值得一提的是,他的运笔方法极为奇特,他坚守包世臣"全身力到"之说,进而创"抑指不动""回腕高悬"执笔之法。据他自己在跋《张黑女墓志》时说:"每一临写,必回腕高悬,通身力到,方能成字,约不及半,汗浃衣襦矣。因思古人作字,未必如此费力,直是腕力笔锋,天生自然,我从一二千年后,策驽骀以蹑骐骥,虽十驾为徒劳耳,然不能自已矣。"可见他自己也认识到此法极为吃力。这种并不科学的违反生理现象的执笔法,显然是不足效法的。不过"可无一,不可有二",何绍基却因此而与其"从来书画贵士气"的美学观互为表里,形成了一种拙朴的气息,并在书法史上留下了甚为清晰的一笔。

(三)赵之谦

赵之谦咸丰年间中举人,后入京寄居,结识潘祖荫、胡澍等人,书画篆刻名声一振,虽然三次会试均未能进士及第,却也不妨碍他成为一位造诣很深的艺术家。他的楷书初法颜真卿,之后受阮元、包世臣的书论影响,专心攻北碑,在笔力雄浑、结字宽博的基础上,一变而为"斜画紧结"的北碑,清劲拔俗,面目一新;并能以北碑入行草,"颜三魏七",自出新意。他的篆书、隶书皆师从邓石如,但并未被其束缚,篆法吸收周秦金文及石刻,隶书则掺以北碑笔意,在金农、邓石如、何绍基等人的基础上取精用宏,更加富有神韵。

赵之谦的篆刻可以说已达到炉火纯青的地步,曾自负地说:"生平艺事皆天分高于人力,惟治印则天五人五,无间然矣。"并扬言:"为六百年来摹印家立一门户。"赵之谦作画亦以书法出之,宽博淳厚,善于抽象,水墨交融,涩重劲辣,为清末借鉴金石书法创立写意花卉局面的开山之人。他的传世著作有《二金蝶堂印谱》《补寰宇访碑录》《六朝别字记》等。

(四)康有为

康有为是我国近代史上资产阶级改良主义的代表人物。光绪二十四年(1898)夏,皇帝任用以康有为为首的维新人士,发动了"戊戌变法",积极推行新政,但仅维持了103天便夭折了。

康有为不仅是位杰出的政治家,还是位伟大的书法理论家、书法家。他所著的《广艺舟双楫》是中国书学史上继阮元、包世臣后力倡碑学,并从理论上全面地、系统地总结碑学的一部名作。当时影响极大,七年中印刷了八次,在日本也以《六朝书道论》为名而多次翻印,因此对日本的书风也极有影响。近人白沙谓《广艺舟双楫》:"体例严整,论述广泛,从文字之始、书体之肇开始,详叙历朝迁变,品评各代名迹,其间又考证指法、腕法,引之实用,故它对书学体系的建立和严密,具有相当重大的意义。"不过,他的书论亦如他在政治上的主张相似,既有革新的积极一面,又有保守消极的一面。他曾鲜明地提出"变"的思想,却又不承认唐代书法也是变魏、晋的结果,甚至主张"终身不见一唐碑可也",客观上反映了其书学思想中的自相矛盾处。不过他的尊碑卑唐说,虽然矫枉过正,不无偏激的一面,却也对冲破"馆阁体"的束缚,使人们格外注意那穷乡僻壤的"造像""摩崖",重新唤起人们对原始美、稚拙美的认识,重新认识书

家的自我,起到了积极的推动作用。

他在书法实践中也贯穿了自己的书学理论思想,曾遍临各碑,尤得力于摩崖刻石《石门铭》,又参之以《经石峪》《六十人造像》及《云峰石刻》诸碑,并融会贯通,自成一种魏碑行楷书,被人们誉之为"康南海体"。

从他的行书七绝诗轴和行书五言联可以看出康有为的运笔毫无帖法,全从碑出,笔藏锋,迟送涩进。转折之处常常提笔暗过,圆浑苍厚。结体也不似晋唐的欹侧绮丽,而是横平竖直,长撇大捺,气势开展,饶有汉人笔意。康有为的书作不计较于点画的工拙,而是以神运之,故大气磅礴,使近代许多书家受到了他的影响。

(五)吴昌硕

清末中国的书画界不乏人才,但其中能以诗、书、画、印四绝而雄视一世的莫如吴昌硕。他少年时因受父亲熏染,即喜作书、刻印,29岁时到苏州,在潘祖荫、吴云、吴大澂处获见三代彝器、历代碑刻拓本和名人书画,得益颇深。又从师杨岘学习文艺,并刻苦钻研诗、书、篆刻,遂艺事大进。后寓居上海,来往于苏、沪、杭之间,执书、画、篆刻界牛耳。1913年被推为杭州西泠印社社长。

吴昌硕的篆书主要得力于石鼓文,曾云:"余学篆好临《石鼓》,数十载从事于此,一日有一日之境界。"这一方面说明其苦学的过程,另一方面也告诉人们他日日有新境,是因为从不局限于点画形似的缘故。从他存世的大量石鼓临本中我们会发现,他最大的特点是在石鼓文中掺入行书笔意,使它的刀刻痕变为书写痕。这样,既可体现它古拙苍茫的金石气,又有流畅自然的书写感。在他笔下,篆书一律呈现些微斜势,起笔圆润,收笔齐斩方劲。篆书最忌生疏

呆板,而他的篆书却生动遒劲。在用笔处理上,他坚持中锋运笔的原则,笔画异常饱满有力,毫不拖泥带水。字形篆法带给人辨识的"陌生感",笔势苍劲雄浑,气度恢宏。笔画的末梢往往有枯笔焦墨形成的自然飞白,绝不矫揉造作,而呈现一种出乎必然的笔意。

吴昌硕一生所写石鼓极多,故掩其他书体之成就。其实,他正、草、隶也无一不工。其正书得钟繇法,参以北碑。钟繇疏朗,他则取茂密之势,虽多作小楷,观之却大气磅礴。其行书得黄庭坚、王铎笔势之欹侧,黄道周之章法,个中又受北碑书风及篆籀用笔之影响,大起大落,遒润峻险。沙孟海曾经回忆说:"当我未见先生秉笔之前,意谓行笔必迅忽,后来见到他秉笔,并不如我前时所想象,正锋运转,八面周到。势疾而意徐,笔致如万岁枯藤,与早年所作风格迥殊。"这段文字是颇值得人们玩味的。其隶书亦喜雄强,与《衡方碑》《郙阁颂》一路相近,不喜作形扁波挑扬动的姿媚一路,所书隶皆呈方或长方形,波挑内蓄,厚积薄发,力大笔重,给人以沉雄宽博之感。

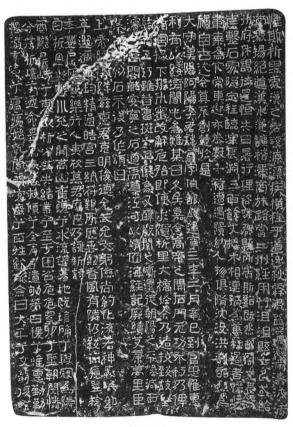

《郙阁颂》

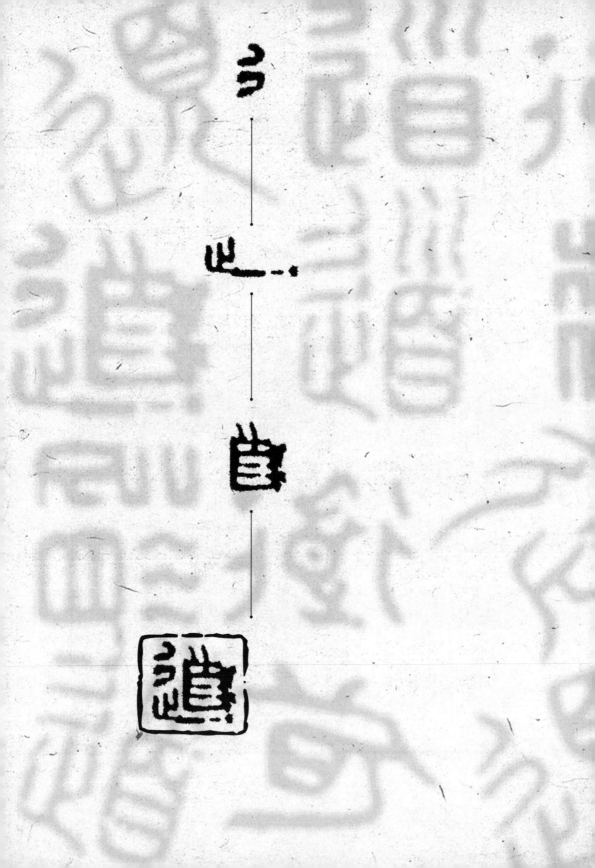

第八章

书写、解构、逃离

一、观王冬龄书法想到的

2007年12月3日,位于北京五四大街的中国美术馆迎来了王冬龄教授的书法展览。开幕式几乎是例行的模式——领导致辞,本人答谢,重要来宾剪彩。所不同的是,王冬龄手挥如椽大笔,在众人围观下书写了"共逍遥",这才真正揭开了展览的序幕。这一行为当然是精心考虑过的,它要告诉人们的是,这并不是大家司空见惯的书法展览,它有着当代艺术的意味,它提醒人们注意"书写"这一独特的艺术表达方式。当然,映入人们眼帘的巨字、巨幅,更强烈地触动着我们的感官,使我们恍若置身一个汉字线条的独特世界……不,是宇宙。我们在看这些精灵般的字符,这些精灵也在四面八方一个个地看着我们,我们也忘却了自身而成为精灵。

要想寻求文人书斋里传出的闲情雅致已经很难,要品味晋唐笔法的精妙和姿媚也似乎不太可能,但却分明能够感到以往观书难以身受的巨大气场。时而汹涌澎湃,时而深沉幽远,时而浑穆酣畅,时而飞动奇幻。当艺术家已经把自己当成一个引领线条的精灵时,他的生命能量在创造中不可遏制地被尽情释放,再也无暇顾及有可能羁绊前进的传统法规。在如此巨大的书作里,在几米、十几米开外才能整体观赏的情景下,书法其实已不再是雅室里供人细细品味的

一杯茶,也不再是述说文人闲情逸趣的一首小诗,它已经可以和建筑、雕塑、和巨幅画卷,和剧院里辉煌的交响乐、荡气回肠的歌剧相比拟了。复杂的线条内部运动、细腻的笔触变化都将服从于奔腾不羁的线条、变幻莫测的节奏和贯穿全局的气势。

一切的创作过程和创作方法,一切的展示形式和观赏方式,一切的创作主体和客体的互动,都与传统拉开了距离,都在有意无意地向过去告别而力图与时代靠近,与当下的生活靠近,与现实的精神诉求靠近。

这其实等于宣告了书法可以成为一门现代艺术。这里的"现代艺术"并不等同于"当代艺术"。一切在当代进行的传统艺术也是"当代艺术",但只有"现代艺术"才具有鲜明的当代精神和当代形式。

当代精神是什么? 当代精神体现于艺术又是什么? 人们一直津津乐道于东方精神与西方精神的不同、东方艺术与西方艺术的分野。诚然,一个民族有它的精神特质,一个国家有它的文化传统,中国传统文化就是有着悠久历史、丰厚遗产而又特色鲜明的文化,与西方传统文化有着明显的区别。这些区别包括哲学观念、思维方式、审美意识和相关的表现形式的差异。差异存在的原因是地理、历史诸条件的不同,经济模式和生活习俗的不同。但是,人之向善与疾恶、追求美好安定生活的愿望是共同的;喜怒哀乐,生存死亡,爱情、亲情、友谊,也都是共同面对的永恒主题。其实说到底,不同的时代、不同的环境条件,都是影响这些人类本能和愿望是否实现的因素;不同的文化传统,无非是这些永恒主题的不同方式的表述,或抑此而扬彼,或内敛或外张。所以,在关于东西方文化的讨论中,我们不仅要关注其中的差别,强调保存、保护具有民族文化特色的东西,而且还要关注人类共同的理想和追求。正是这些共同的理想

和追求,才是不同文化沟通的基础,也是不同民族特色的文化艺术作品能够在不同国家和地区得到理解和欣赏的内在原因。那些具有鲜明特色的文艺作品,民族形式好比是一件风格的外衣,人的本质精神的完美体现往往是它成功的决定因素。无论是《牡丹亭》还是《罗密欧与朱丽叶》,无论是徐渭还是毕加索,体现人类永恒主题是其成功的奥妙。

抽象艺术在这方面似乎有更明显的长处,而在表现人的情绪、情感方面,更精微也更直接。书法,以其变幻莫测的线条和张弛有致的动感,最直接地表现人的当下精神状态。几千年已然如此,而在当代书写已经可以摆脱实用性的状态下,艺术家借此表现和抒发情感更为自由。在这个意义上,书法体现当代精神可谓得天独厚,因此书法成为现代艺术中的一个重要角色,或者现代艺术从书法中获取重大启示、取得重要推进,便成为巨大的可能。

当代精神说到底,是人类本质精神在当代的体现,或具有明显时代特征的人类精神。同样是爱情、亲情、友情,同样是喜怒哀乐,同样是对生命和死亡的看法,不同时代有共同点,也有观念和表现的区别。由于物质需求的满足和社会生活的丰富、民主精神的弘扬,当代人在思想情感上的总体特征是注重现世、享受人生、爱好个性化的表现和积极的生活态度。当然,也不乏守旧和厌世之人,但那只是少数。现代艺术不仅要反映当下的人生状态和人们的现实情味,还要通过艺境制造一种氛围,让人们对过去和未来有一种遐想,在神秘莫测的体验中得到一种精神的"过滤"和升华。现代艺术体现当代精神无须遮遮掩掩或曲折回环,它将是直截了当的,具有一定的感官震撼和精神冲击力的。如果说这一理念是现代艺术本应具有的,那么,包括中国书法在内的中国艺术,具有促使现代艺术向更深更广的维度发展的天然秉性。

二、与熊秉明交谈之后

20世纪90年代初,我在法国访学,曾去巴黎郊区拜见时任巴黎东方语言文化学院教授的熊秉明先生。当时熊先生的《中国书法理论体系》已经在国内书学界风靡,像一颗石子扔进池塘引起阵阵涟漪,中国的书法界开始大量引进西方哲学、美学理论,在学术研究方面拓展了领域。我的拜访,自然有亲聆真言的意思。

70岁的熊先生开车到火车站来接我,真是不好意思。在一片灰色山冈的映衬下,熊先生的独栋居所前盛开着迎春花,亮黄一片,煞是好看。客厅里有两件十分独特的"现代艺术",一件介于雕塑、工艺与书法之间,一时我无法辨认出是什么字,经熊先生解释,才认出是"鬼神";另一件看似瓦片,却是一头瘦骨嶙峋的牛,那牛的身躯已经被夸张变形到极致。两件都出于熊先生之手。

我们两人的交谈很快就进入了我想了解的正题。

熊先生前不久刚刚在北京主持了一次实验性的书法讲习班,以他对书法的特殊理解,用非常理性的方式将传统经典书法的临摹学习分成若干个教学阶段,每一个阶段都是对经典的深入理解和融汇创造。我提出,书法作为一门艺术,非常抽象又十分神秘,精妙之处往往只可意会不可言传,而古代书法理论也往往用比喻形容之辞,

将书法艺术说得玄妙莫测,而留给当代书法理论研究和书法教学一个个谜团。遵从与领悟书法的文化性格和无限美妙,与细致深入的学理研究,似乎成为两难的矛盾。熊先生显然早就对这个问题有所思考,毕竟不同于国内一些学者,他是既受过中国传统文化熏陶,又长期接受西方学术训练的人。他认为,艺术固然不同于科技,它的精神内涵有时妙不可言,言之,必失却一部分。但艺术也是人类的文化产品,作为一件具体的作品,它从何来,为何来,为何为此形态而非彼形态,都有可以说得出的原因。所以,为了讲清这些原因,也为了教和学的需要,其实应该也可以对艺术进行分析,对具体的作品进行解构。并非认为这些分析解构就能说明艺术的一切,但如果放弃分析解构,就等于放弃对艺术做科学的研究、客观的说明,这对于艺术的理解和传承至少是不利的。多年来,他就是运用西方实证、推理、比较、统计和心理分析等方法,对书法、诗歌、绘画、雕塑、建筑进行研究,并成功运用于教学,用学生听得懂、学得会的"语言"教授艺术,同时,也由于他的中西兼容,各科贯通,学术研究往往精微独到又酣畅自如。

随后,熊先生用一个小小的"测试"(或者说游戏)来说明他的研究手法。他让我在一张白纸上写一个"我"字,看了一下,让我再随意写,还是这个"我"字。写了三个之后,他说:"哎呀,你是研究书法的,难免有'法'的意识,要是一般人,写一个就可以,你要多写几个。"在看了五六个"我"之后,熊先生沉思片刻,娓娓道出一番话来,将我的性格特征、情感类型乃至大致经历,几乎接近真实地说了出来,不禁使我暗暗吃了一惊。他说,笔迹是人心灵的流露,而写汉字"我"的时候,一种潜意识会更真切地流露,十多年来他已经收集了几千人写的"我"字,经研究已经总结出一些规律,归纳出一些类型,

所以现在差不多可以屡"测"不爽。

回巴黎市区的路上,我想,熊先生的"测字"看似是小玩意儿,其实跟他做其他大学问一样,用的是资料收集、归纳分类、理性推导的科学分析的方法。

2006年在杭州中国美术学院有一次"书非书"的现代书法展览,2010年,又有了第二届。说其是现代书法,不如说是现代艺术,因为有许多作品其实已经有所跨越,甚至大大越过了书法的"疆界"。看这样的展览,心态、视角与看传统风格的书法展览是不一样的,有许多观众说"看不懂",我对不少作品的用意也百思不解。但"不解"不等于不爱看,许多观众早已不在乎"解"或"不解",只觉得好看,有意思,等于经受了一次新鲜而独特的艺术享受。这里面有装置、有行为、有"声"有"色",光怪陆离,天马行空,与传统书法距离极大,但细细看细细想,所有作品都还有书法的"成分",或者有一只书法的"神手"在操控。

既然有书法的"成分"(或者说"元素"),且不说成分有多有少,显露还是隐秘,应该是可以解析出来的。比如,有一幅作品《此》,虽然是一个汉字,它的"笔画"却是五彩的线条拼成的,是一种平面设计,毫无"书写"的痕迹,但它至少保存了书法中字形"空间构造"这一元素。又比如张强的行为艺术,既用了宣纸也用了墨,张强也手持毛笔,但整个过程中所谓的"书写"是颠倒的,即身着宣纸的女学生以各种动作"触碰"毛笔,在宣纸上留下"笔迹",而持笔的手却是不动的。这是对书写中"施""受"关系的倒置,致使书法的关键环节受到否定而成为一次以行为显现的现代艺术。

如同熊秉明的思考与实践,汉字书法和其他艺术是可以解析出各种元素的。这种解析可能是理性的,而在现代书法和现代艺术的

创作中,各种元素的取舍、夸张、变异导致了新作品的产生,可能有理性的因素,更多的却是灵感的驱使。

中国书法历经三千多年,亿万次的书写实践,已经生成了一系列的构成元素。这些元素有物质层面的,也有精神层面的;有构成形式的技法因素,也有形成意蕴的文化因素;有个性的东西,也有共性的东西。我在另一篇文章中曾举出了书法的十种构成元素:(1)汉字字体构成的图像及各种"变异",体现为单字的不同空间分布;(2)由笔法和墨法造成的各种线条形态,用笔的行为过程;(3)线与线的衔接方式,书写的节奏、韵律;(4)整体的布局,包括传统方式和变异方式;(5)对书法意境有指向作用的字义和句意;(6)书法所用的"文房四宝";(7)书写的环境;(8)书写者和鉴赏者的交流方式;(9)书法式的艺术思维;(10)书法的传播。这里,后面四项其实是很笼统的,与文化、精神相关的元素很复杂,还可以分化出许多子元素。

有了这一条书法的"元素链",再去分析书法或与书法有关的艺术作品,就方便多了。不能说这是一件万能的武器,但至少能清晰地说明一部分问题。比如,拿传统书法来说,王羲之创立了一套空前复杂的笔法系统,他的作品精妙绝伦,以致后人心摹手追未必能得真谛。就笔法而言,所有学王的书家都在一次次地消减、弱化,比如智永、赵孟頫。但王家笔法的弱化,也许造就了其他书法元素的强化。比如米芾,虽然笔法有点程式化,但结体的开合与线条的节奏却更为强化,这便有了新的境界。一些"先锋派"的书法作品,视觉上给人以强大的冲击力,靠的不是笔法的精微,而是线条的力度、气势,造型的奇崛,黑白对比的强烈。也就是说,强化或弱化某些元素,都可能在创作中别开生面,当然,成功的前提是合乎情绪的表达

和主题的发挥。

书法的"元素链",往往可以为现代艺术、各类设计提供可资利用的"元件",或是创作时的灵感渊源。比如第一届"书非书"展览里面有一件装置艺术,一排塑胶椅子,每张背部是镂空的汉字,组成"你觉得累吗?",很有人情味,也很时尚,同时一点不影响实用。当然,这是简单地运用书法元素。另一件也是装置艺术,它以巨大的砚、墨、水盆为组合,虽然这里没有一个汉字,但不可否认,这些器具也是"书法文化"的一部分,水盆里的墨汁倒映着其他作品和参观者的脸,使得这件作品有了一种与观者、与环境的"互动",这种感受不妨被解释成"在传统面前当代众生相"的转录或"文房四宝"形态与精神的异样放大。

"元素链"中精神层面的元素可能在现代艺术和现代设计中是更有价值的。比如,书写者与鉴赏者的交流方式从古到今发生了巨大的变化。文人在书斋里创作了书法,在"雅集"中相互观赏品评;而今书法展览在厅堂和更大的公共场所供更多人欣赏。研究

你觉得累吗?

这种文化现象的变迁,本身就给我们一种启示:现代艺术的创作是要将形式表现与展示方式同时考虑的。现代艺术仍然可以考虑一种"回归",即"交流""传播"在比较个人化的范围之内,比如使之更为"即兴",更注重"行为",更具有东方文化意味。"书法式的艺术思

维"的一部分意思,是体现更多的"天人合一",即作品的特点在于使人感受到生命的律动与大自然的和谐。现代设计需要体现更多的人文关怀与环保意识,显然,书法所具有的简单中的丰富,平面中的立体感,静态中的动态以及音乐般的节奏韵律,在工业设计、广告设计乃至建筑景观设计中都是用得到的元素。有学者说,中国艺术是"线"的艺术,书法自不必说,绘画也是,音乐、戏剧的结构也是"线性"的承续。见过一位年轻设计师的建筑设计图,一座体育馆的屋顶,是根据110米跨栏的动作曲线设计的,而这一曲线又可以引观者进入室内。这条静的线具备动的联想,是健与美的象征,与书法的某种元素也是暗合的。

三、苏格兰现代舞、迈克尔·杰克逊与当代曲水流觞

2009年11月4日,英国苏格兰舞剧院在北京大学"百年讲堂"演出了一台现代舞。舞台上,演员表达思想感情的方式是"直呈式"的,无论是欢乐、激愤、欲望、苦闷,从肢体语言上可以毫不困难地看出;同时,这些动作与队形又是非常艺术化的,是从生活中提炼出来的。各个段落没有连贯性,每一段舞的用意,也不在于情节,而在于抽象的情绪、意境,比如有这样的标题:此刻。

现代舞不像芭蕾舞、民族舞那样,有一些较为固定的"程式"。比如,蒙古族舞蹈总少不了几个抖肩、挤奶、摔跤的动作,没有这些就失去了蒙古族舞蹈的特征,舞者的思想感情和个性表现是在不超越这些"套路"的前提之下发挥的。现代舞却很少"套路",几乎可以为每一个主题设计与众不同的动作和队形,甚至,演员在实际的表演中可以有个性化的创意。观苏格兰现代舞,加上聆听这些舞蹈的音乐,是一种从感官到心灵的酣畅享受。有人说音乐是舞蹈的灵魂,舞姿是灵魂的跃动。你可以从台上演员的无比激烈或无限柔和的动作姿态里,深深领悟一种生命的旋律,体验身体深层的渴求。

其实这种现代舞和中国书法,尤其是现代书法是很接近的,中国书法用线条的韵律节奏来表现较为抽象的情绪、情感和生命意

识,在草书中,这种表现甚至是无所羁绊,充分体现个性特征的。没有哪种视觉艺术能像草书那样"直呈"微妙的情感和生命的律动。所谓生命,其实就是时间流逝中的生存状态,每一刹那都是不同的。书法的线条就是将这"流逝的生存状态"记录下来的痕迹。由于书写时的"不可逆"和"不重复",使得这种"记录"真实无遗。如果说传统书法中还有某种"程式"的羁绊,那么在现代书法里,已经消解了真、草、隶、篆等"书体"的特征,当然也最大限度地摆脱了"程式"的羁绊,于是也就更能够直呈生命的精微,袒露内心的独白了。

现代艺术与传统艺术最重要的分野,就是摆脱任何羁绊(主要指程式),展现真实的人性,让人性有那么一次美丽的升华,忘却纷繁尘世的"逃离"。

这话其实是听迈克尔·杰克逊说的。在电影《迈克尔·杰克逊:就是这样》里面,这位天才的歌舞之王在辛勤排练的过程中,这样和他的合作者说:"我们要拿出最棒的,因为喜欢我的歌迷来到这里,就是希望在这个时间里忘记现实世界的存在,哪怕有片刻的逃离。"迈克尔的激情演唱,震撼的舞姿和音响,完全可以让每个人全身的细胞跳跃起来,热血沸腾起来。迈克尔的演出让在场的千万个人都成了他的化身,成了艺术创作的参与者而不仅是观赏者。这时候,谁还会为现实的烦恼所困呢?

这就是现代艺术的重要特征:艺术为人性的解放而作;艺术的成功在于不为现实羁绊的人性使得艺术家和受众真诚沟通、水乳交融。艺术创作是在每一次沟通交融中完成的,真正完美的作品是合作的,具有行为过程的。所以,现代艺术并非像有些人认为的那样是简单的快餐,而真正的创作足以让我们煞费苦心。

有一种口号叫作"古为今用",这对于我们这个有着悠久丰富传

统文化的国家来说，是不可忽略的。当代艺术如果忽略甚至脱离了传统的、民族的根基，实在是可惜甚至荒谬。由于门户开放，我们看到了大量西方现代、后现代的艺术作品，于是有不少艺术家在表现方法甚至基本构思上去模仿，且将这些模拟之作标明为现代艺术。当然，有些也不能说抄袭，在已经被称为"地球村"的当代，世界各地人们的认识和思想已非常相近，在艺术中表现相似便毫不奇怪。问题是，时间长了以后，人们不禁要问，具有民族审美和本土特色的现代艺术，就那么难产吗？

还是可以回到书法来谈这个问题。在浙江绍兴，从书法重新被国人重视的1982年开始，每年都有所谓"兰亭书法节"，其中有一项必不可少的仪式，就是再现一千六百多年前的"曲水流觞"——选四十余位当代书坛人士，有时还着晋人服装，如有日本人则穿和服，有韩国人则穿韩服，在兰亭的曲水边，面对春光当场吟诗，一旁有身着古装的少女斟酒。只是谁也不敢扮演王羲之，那是一场没有主角的复古演出。

也许活动主办方的动机只是为了纪念书圣、弘扬书艺，或者"文化搭台，经济唱戏"，目的在于促进当地旅游。但事实上，整个仪式就是一次准行为艺术（我把"行为艺术"的概念稍稍泛化了），或者说，自1982年以来的二十多次的总和为准行为艺术。在这里，参与者、观赏者都在体验古人，在试图重复古人的审美。但是他们的"雅兴"完全是世俗的，是在完全知道边上的那位是个领导，或是某位教授、某位名人的情形下的"作态"。他们谁也没有忘记周围的芸芸众生，谁也没有"逃离"现实的兴趣。所以，当代"曲水流觞"，对于主体来说，是一种模拟艺术史事件的行为，是仿古游戏。

举这一例子不是要批评当代"曲水流觞"，只是觉得它和现代艺

术的探索问题可以有所联系。现代艺术表现民族审美和本土性，切不可仅从形式上模拟。创作者首先要做的功课，是接受传统文化，吃透民族文化艺术中的精粹，又要对现实生活有深入细致的观察，对当代人的心理有真切的体悟，长期涵泳其中，一朝脱水而起，艺术作品的诞生应该是如生命价值重新发现和新生一般。也许某一天，有人从当代曲水流觞中得到启发，来了灵感，将与之有关的元素凝成一件作品，成为现代艺术。未来的作品将是怎样的形式，谁都想不到，但谁都可以去想象。

　　谁也不是艺术家，只是普通人；谁都可以是艺术家，因为当下的生活都可以是艺术。当代艺术的理想境界，是人们的艺术气质都在最大程度上得到了发挥。艺术成为人们的家常便饭，艺术的创作者也是观赏者，观赏者也是创作者，是"作品"的一分子。只有这样，本来就是"艺术"的"人"，才真正地回归。

第九章　书法与诗、文、茶

一、中国书法与诗文

　　中国书法与中国文学有一种天然的联系。首先,当然是二者都离不开汉字。中国书法在造型上以汉字形体为基础,中国文学作为以汉语来描写形象和表达思想感情的艺术,它的产生与传播也离不开汉字。留存至今的书法作品,大都是与文学相关的。中国的文学不仅仅是大家熟知的汉文、唐诗、宋词、元曲,它在原始社会就有了萌芽。

　　我们看到,在距今三千年的甲骨文和青铜器铭文中,就有不少语言凝练、韵律优美的句子。秦汉简帛文字不但记载了《老子》《论语》这些优秀的哲学散文,而且记载了像《燕子赋》那样的民间歌辞。时代跨越魏晋和唐宋的敦煌出土文献,是当时"写经生"和下层官吏的墨迹,其中有大量的"变文"。变文是讲述佛教故事的,对后来的小说、戏曲有很大的影响。至于历代摩崖、碑刻,保存了大量书法佳作,其内容亦不乏诗文歌赋。在江苏镇江的焦山碑林,有一块《瘗鹤铭》,是一位道士对死去仙鹤的赞

《瘗鹤铭》

杜牧《张好好诗》卷

美之辞,其书法曾被誉为"大字第一"。

对于中国文人来说,书法与文学是他们表达思想感情和表现审美意趣的两种主要形式。除了必须精通儒家经典学说外,擅长书法与诗文是读书人修养与水平的标志,同时也关系到社会地位的晋升。在王羲之所处的魏晋时代,文人之间交往,常常使用"手札",也就是今天的书信和便条。这些手札随意写成,却流露了真实的情感,也留下了自然而生动的笔迹,王羲之的大量书法作品即属此类。唐代的诗人更加热衷于书法。盛唐时的李白,诗歌浪漫天成,书法也是放荡不羁;晚唐时的杜牧,诗歌细腻婉丽,其传世书法《张好好诗》卷也是婀娜多姿。李白在其诗中赞王羲之"右军本清真,潇洒出风尘",杜甫在《李潮八分小篆歌》中亦有"苦县光和尚骨立,书贵瘦硬方通神"之句。以书法闻名的张旭、柳公权和杨凝式,其实也是诗文大家。北宋的苏轼是位文学天才,诗文境界壮阔、想象瑰奇,而其书法也如他主张的"我书意造本无法",字体造型呈扁、侧,线条既厚重又轻灵,独具风格。南宋陆游,元代赵孟頫,明代徐渭、唐寅,清代康有为、沈曾植……可以想见,在文人之间盛行吟咏唱和的时代,在进见尊长和文化交往的场合,写得一手好字和"满腹经纶、出口成章"是同样重要的。而近现代的鲁迅、沈尹默、毛泽东、郭沫若、启功、赵朴初也都是既留下大量诗文佳作,又有优秀书法传世的"双

料"艺术家。直至今天，书法创作仍提倡自作诗文，而所有努力学习书法、力图提高书法艺术创作水平的人，都认识到了提高文学修养的重要性。

名垂千秋的《兰亭序》，历来被认为是书法与文学的"双璧"。那自然优美而丰富多变的线条、结体，那风韵独具的形态，是与王羲之在文章中表达的"天人合一"思想和品味人生的情怀相一致的。这是在特定环境与氛围中，书法技艺与文学修养同时表现出最佳水平的一个经典范例。诚如著名美学家宗白华教授所说："晋人风神潇洒，不滞于物，这优美的自由的心灵找到一种最适宜于表现他自己的艺术，这就是书法中的行草。行草艺术纯系一片神机，无法而有法，全在于下笔时点画自如，一点一拂皆有情趣，从头至尾，一气呵成，如天马行空，游行自在。又如庖丁之中肯綮，神行于虚。这种超妙的艺术，只有晋人萧散超脱的心灵，才能心手相应，登峰造极。"后人对这件作品推崇备至，显然不仅在于其书法的清逸，还在于书法与文章自然契合体现出的晶莹流美和自由的精神人格。千余年来，"书圣"的影响因此遍布海内外。

如果说《兰亭序》表现的是喜悦和哲思，那么唐代颜真卿书写的《祭侄文稿》表现的却是愤慨和悲情。它"无意于书"，但成了"千古雄笔"。无论语句还是笔意，都流露了当时真实的感情，也是书法与文学结合得很好的典范。在中国历史上，唐代文化艺术极为灿烂，有"杜诗、颜字、韩文"之说。将颜真卿的书法与杜甫、韩愈的诗文并称，证明了前人对颜真卿的美誉，也证明了书法与文学具有同等重要的地位。

事实上，由于古代中国的文化环境与人才培养机制的特殊性，注定了书法与文学的共生共长。在严肃的科举考试中，文人的书法

必须中规中矩,体现出长期训练的功力。但在精神放松的时候,诗文的创作和书法的表现几乎受到同一的文化情怀和审美趣味的支配,往往"心手相应",笔意和诗情相融。

二、书境、诗境、人境

　　中国书法通过变化万千的线条塑造汉字的个性形象,通过全身心的"书写"体验生命的律动和激情,使汉字超越了传播信息的功能而升华为艺术;中国文学通过语言文字,特别是汉语的音律节奏之美和汉字的丰富语义塑造艺术形象。这本来是两种不同的艺术,但它们同样在中国历史文化的长河中成长、壮大,它们同样在中华民族的思维方式和审美趣向的深刻影响下,形成自己的文化特色和艺术特征。

　　由于中国传统文化中儒家重视道德修养和"入世"进取,老庄强调道法自然和体验人生,佛禅又讲生命超越,所以浸透了儒、道、佛思想的中国书法理论和文学理论,有一个共同的特征,即对作品的人格化评价,宏观的把握与精神的领悟重于局部的分析。

　　与文学讲"文如其人"一样,书法讲"字如其人"。南北朝时的《世说新语》说:"时人目王右军,飘如游云,矫若惊龙。"意思是王羲之的风度潇洒从容,举止矫健有力,而这种说法其实是与书法品评中讲的"神、气、骨、肉、经脉、肌肤"等具有生命含义的审美旨趣相呼应的。对王羲之的描述与对其书法的描述无须加以区分。唐代的孙过庭在《书谱》中说:"岂知情动形言,取会风骚之意;阳舒阴惨,本

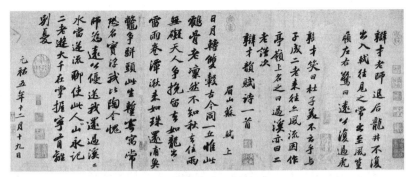

苏轼《次辩才韵诗帖》

乎天地之心。"他将书法作品、人的情感、阴阳与天地宇宙理解为有机的整体，而这句话用于文学也完全是合适的。唐代另一位书法理论家张怀瓘在《文字论》中说："文则数言乃成其意，书则一字已见其心。"好的文章字虽少但含义丰富，好的书法从一个字中已可看出人的内心世界和精神风貌。这与禅家的"顿悟"有异曲同工之妙。

书法是否有"书卷气"是宋代以来鉴赏与批评的一个重要审美标准。宋代苏轼有诗曰："退笔如山未足珍，读书万卷始通神。"认为只有多读书、有学问才能使书法达到神化的境界。黄庭坚看了苏轼的书法，认为其中有"学问文章之气"，也就是"书卷气"。这是一般缺乏学问和修养的人写字所达不到的"气象"或"韵味"。这样的作品不低俗，看了以后能净化心灵、提高境界。

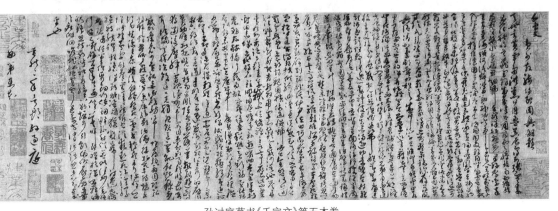

孙过庭草书《千字文》第五本卷

211

古代人评论书法喜欢用"韵"这个字，在评论文学时也常见。"韵"本来指音乐中的声调、旋律、节奏及配器、和声的和谐优美状态，在诗词曲赋中指语句的音韵协调。后来，与哲学中的"气"联系起来，用来评论人的气质风度和书画诗文的意蕴风神。一幅山水画，可以说"气韵生动"，一幅书法，也可以说"笔法、气韵俱佳"，即形式表现和情感抒发达到了和谐与完美。

从艺术本体的角度来分析，文学通过语言塑造形象，通过形象表达意蕴；书法通过线条构成意象，通过意象流露意味。语言塑造的形象比较具体，但其中的意蕴是文学家的生命体验，需要读者去体会况味；书法的点线是具体的，但在瞬间构成的意象是抽象的，它包含了由生命体验构成的力度、气势和情态，于是书法的点线就构成了"有意味的形式"，使得黑白世界能够传达生命的精微。不难看出，在中国，文学创作和书法创作虽然表现的手段和形式不一样，但殊途同归，最终和最高的目标，是达到艺术家理想中的美的境界，即意境。

讲求"韵""气韵"或"意""意境"，说明了中国书法不仅重视技法功力，更看重整体风貌、格调，而这种风貌、格调是人的精神情操和

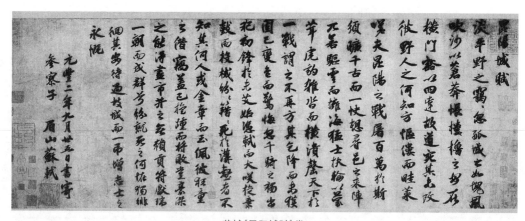

苏轼《昆阳城赋》卷

学问修养通过"笔墨"的显现。文学也是如此,写诗作文的技巧并不复杂,但作品趣味的雅与俗、思想的深与浅、格调的高与低,才是真正需要讲究的。汉代的扬雄说:"书,心画也。"而汉代论说《诗经》时提到"诗言志",正好与之相应。诗境、书境、人境是三位一体的,最高的诗境是无言独化,最高的书境是目击道存,最高的人境是解悟生命本体的审美生成。文学和书法都是生命状态和思想意绪的流泻。

三、茶与书法漫说

中国书法艺术，讲究的是在简单的线条中求得丰富的思想内涵，就像茶与水，在简单的色调中可以看到各种层次和各种变化，在单纯的口感和味道里，品出其中微妙的区别。它不求外在的炫目，而注重内在的生命感，从朴实无华中表现出无穷韵味。对于书家而言，要以静寂的心态进入创作，驱除杂念，意守胸中之气，体味自然的变化。

唐代以前，以"荼"字表示茶。"荼"字的较早遗迹，是在古玺中。如《古籀汇编》中收有三个古玺文"荼"字。这三个古玺文，应该是先秦时代的书迹。茶叶饮用的较早记录，一般以西汉王褒的《僮约》为据；而西汉黄门令史游所撰、三国皇象所书的《急就篇》，载有"板柞所产谷口荼"，这个"荼"也应作"茶"解。这是"荼"在章草中的例证。

唐代书法艺术盛行，同时也是茶叶生产的发展时期，书法中有关茶的记载逐渐增多，最具有代表性的是怀素的《苦笋帖》。这是一幅信札，目前能见的内容是："苦笋及茗异常佳，乃可径来，怀素上。"全帖虽只有十四个字，但通篇章法气韵生动，神采飞扬。从中可以体味到怀素对好茶的渴望心情。苦笋茶，后来因此书帖有了专名，至今在浙江仍然生产。

三个古玺文"茶"字

214

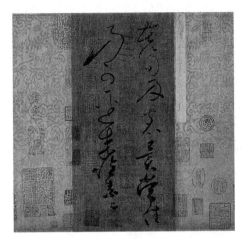

怀素《苦笋帖》

　　邱振中在《章法的构成》一文中分析如下：在王羲之的行、草书
作品中，"二、三字连书已成为常见的现象，非连书的单字，书写时的
停顿、起止也随机安排，灵活多变，大抵同内心节奏保持一定的关
系。运动节奏的变化，引起两字之间过渡空间（字内空间）性质的改
变：它开始向单字内部空间渗透。如《初月帖》中的'遣此''遣信'
'去月'等处。时间节奏的变化就是这样影响到空间节奏的"；"经过
唐代张旭、怀素，宋代黄庭坚，明代祝允明、徐渭、王铎等人的发展、

开拓，这一构成方式形成与单字
轴线连缀系统并峙的又一大潮
流。这种构成方式以粉碎字内空
间、重新安排空间节奏为特点。
它谋求空间与时间节奏在新的基
础上的统一。这是与单字轴线连
缀系统完全不同的一个基础"。
上述构成方式称为"分组线构

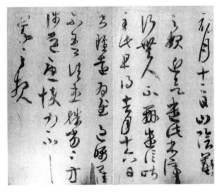

王羲之《初月帖》

215

成"，它的典型状态即如《苦笋帖》，字与字之间的穿插争让关系已进入到两字之间的字内空间。

在分组线构成系统中，空间节奏完全不受单字制约，能够较好地适应用笔节奏的自由变化。它再也不以单字为空间节奏段落，而以密度相近的一组连续空间为空间节奏段落，作品便由这些不同密度的节奏段落缀续而成。这些段落在空间上自成一组，这便是我们称之为分组线的由来。这种分组不一定与运笔的起止相对应，空间节奏发生显著变化时，笔画仍可能保持连续，这便产生时间节奏与空间节奏的错位。这种错位从来就是保持作品连续性和紧张感的一个因素，只是在分组线系统中，由于空间节奏获得了充分的自由，时间节奏和空间节奏可能形成更为复杂的对位关系。

明代项元汴跋曰，《苦笋帖》通篇"用笔婉丽，出规入矩，未有越于法度外畴"，点画粗细浓淡，结字大小正斜，线条柔中寓刚，神采飞动，挥写时的动作犹清晰可按。如"茗"字，草头逆势起笔，取险成势，"茗"字下部偏旁"名"字果敢铺毫，尤其"口"字写为两个点，神完气足，可闻金石之声。作品于不经意中，体现了书家深厚的功力。寥寥十四字，在钩连拗铁、简洁捷速和惊绝的笔画中，给人感受到的不仅是跳动流淌的旋律、非凡的气势，还绎读到了书家知茶、爱茗之情。书伴茶香，怡然自得，可谓"香茶苦笋异常佳，帖中感惠留佳话"。

《苦笋帖》多用枯墨瘦笔，尽管笔画粗细变化不多，但有单纯明朗的特色，增强了结体疏放的感觉，与其奔流直下、一气呵成的狂草书势相得益彰。因而黄庭坚跋曰："张妙于肥，藏真妙于瘦。"

说到怀素，又自然想到茶文化的杰出贡献者、"茶圣"陆羽。陆羽曾撰《僧怀素传》，其中有关书法的记载，说明了陆羽对于这门艺

术的高度关注。

《僧怀素传》记述了怀素、邬彤和颜真卿讨论书法的事。怀素与邬彤为表兄弟,常从彤受笔法。彤曰:"张旭长史又尝私谓彤曰:'孤蓬自振,惊沙坐飞。'余师而为书,故得奇怪,凡草圣尽如此。"晚年颜真卿问怀素曰:"师竖牵学古钗脚,何如屋漏痕?"又问:"师亦有自得之乎?"素曰:"贫道观夏云多奇峰,辄尝师之。夏云因风变化,乃无常势,又如壁坼之路,一一自然。"这段书论里的"屋漏痕""壁坼之路"等比喻,启迪了后来书家对运笔妙旨的领悟,至今为书法家们所津津乐道,对书法创作和理论产生了重大影响。

陆羽还有一篇《论徐颜二家书》,认为学书应该重神似,而不应该为外表形态所惑。史载陆羽从小刻苦学习,"竟陵西湖无纸,学书以竹画牛背为字",并与颜真卿过从甚密。他曾挥笔题壁"天下奇泉",曾在庐山与挚友皇甫冉把盏品茗,畅谈书法。纵观陆羽一生成就,无疑当推《茶经》为首,但与此同时,陆羽也是一位有造诣的书法

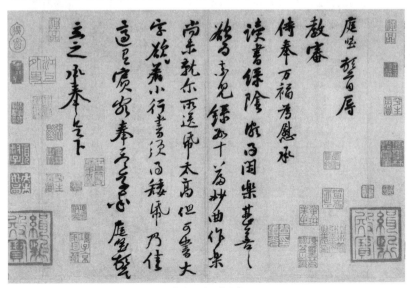

黄庭坚《教审帖》

《陆羽烹茶图》

理论家、书家。

宋代的书法进入了一个被后人称为"尚意"的新时代,同时,也是茶文化史上的一个重要时期,茶人迭出,书家群起。茶叶饮用从实用走向了艺术,而不少茶叶方面的专家也是书法家。书家则普遍爱茶,比较有代表性的是"宋四家"中的蔡襄。蔡襄一生好茶,作书必以茶为伴。他在任福建路转运使时,改进了制茶工艺,采用更为细嫩的原料,制成精美细巧、价值黄金的"小龙团",一种上品龙茶。宋人熊蕃称:"自小团出而龙凤遂为次矣。"欧阳修也在《龙茶录后序》中说:"仁宗尤所珍惜,虽辅相之臣未尝辄赐。"其珍贵程度可见一斑。蔡襄不仅在制茶实践上有独到之处,而且还著有影响甚大的理论著作《茶录》。《茶录》是对《茶经》的一个发展。而且,蔡襄的《茶录》,其本身书迹便是一件书法佳作。历代书家多有赞美之词。此外,蔡襄还有《北苑十咏》《精茶帖》等有关茶的书迹问世。宋《宣和书谱》对蔡襄书法的评价是:"大字巨数尺,小字如毫发。笔力位置,大者不失结密,小者不失宽绰……尤长于行,在前辈中自有一种风味。"

书法和茶,对于人的品格、修养的要求都是很高的。柳公权以"心正则笔正"来谏皇上。苏轼爱书法也爱茶,司马光问他:"茶欲白墨欲黑,茶欲重墨欲轻,茶欲新墨欲陈,君何同爱此二物?"东坡妙答曰:"奇茶妙墨俱香,是其德同也;皆坚,是其操同也。譬如贤人君子妍丑黔皙之不同,其德操一也。"这里,苏轼将茶与书法两者上升到一种相同的哲理和道德高度来加以认识,颇有见地。

此外,陆游还会玩当时流行的"分茶"。这是一种技巧很高的烹茶游艺,不是寻常的品茶、别茶,也不同于斗茶,是文人独享的一种文化品位很高的活动。由于冲泡后形成的"细乳"(即小泡沫)形成

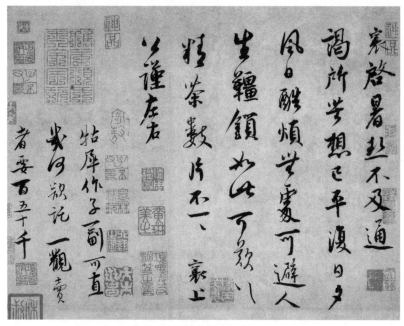

蔡襄《精茶帖》

各种抽象形态，给人各种联想，所以就会请参与品茶的人就此作诗，每人分得一句，依次连成一首。这样的诗，难在每人要根据自己碗里的泡沫形态来构思，而前后语义又是相承接的。饮茶饮到这么有文化，恐怕也只有中国文人才有这样的雅兴和智慧。

陆游在诗中多次提到过"分茶"。《疏山东堂昼眠》诗曰："饭饱眼欲闭，心闲身自安……吾儿解原梦，为我转云团。"诗后有一条自注："是日约子分茶。"诗作于宋淳熙七年(1180)，那年陆游在抚州(治今江西临川)任江南西路提举常平茶盐公事，这是一个主管钱粮仓库和茶盐专卖事业的职位。陆约，陆游的第五子，这年只有15岁。父子两人同玩分茶，颇有点闲情逸致。宋孝宗淳熙十三年(1186)春，陆游奉旨"骑马客京华"，从家乡山阴来到京都临安(今杭州)。那时，国家处在多事之秋，陆游一心杀敌立功，可宋孝宗却把他当作一

个吟风弄月的闲适诗人。他心里感到很失望，闲居无事，徒然以写草书、玩分茶聊以自遣，作《临安春雨初霁》诗记其事，有句云："矮纸斜行闲作草，晴窗细乳戏分茶。"一个"矮"，一个"斜"，说明了作草书时的闲适；一个"晴"，一个"细"，说明了分茶的优雅，或者说作书和分茶，同样的闲适和优雅。

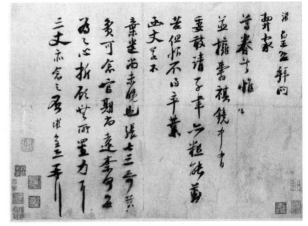

陆游《尊眷帖》

唐宋以后，饮茶活动与文人的生活方式更为密切，而文人较为集中的江南一带又多有饮茶的习惯，因此茶与书法的关系也更为显著，有茶叶内容的书法作品也日益增多。流传至今的佳作，如郑燮的《竹枝词》、汪士慎的《幼孚斋中试泾县茶》等，其中有的作品是在品茶之际创作的，有的则在事后。至于近现代，书法作品的内容说到茶的就更多了。

历代书迹中有茶事，历代茶事中有书家。"酒壮英雄胆，茶引学士思"，茶能触发文人创作激情，提高创作效果。但是，茶与书法的联系，更本质的在于两者有共同的审美理想、审美趣味和艺术特性，两者以不同的形式，表现了共同的民族文化精神，也正是这种精神，将两者永远地联系了起来。

茶与书法尽管有共同的文化内涵，但毕竟属于两个门类，正因为如此，它们之间有着互补互促的作用。书法可以成为茶艺环境的有机组成部分，可以成为茶艺宣传的良好媒介，茶及其艺术活动，也

可以成为书法作品的极佳题材,成为书法创作的促进机能。无论是茶和书法本身,还是两者的关系,都包含了适合当代生活的大量文化创意元素。随着中华民族优秀传统文化的不断发扬光大,茶和书法将更添新的佳话。

第十章

新中国成立以来书学研究述评

一、书法史

　　中华人民共和国成立以来,关于中国书法的学术研究有了长足的进展。传统书学有着自身的思维方法、表述方式和丰富的学术积累,是"国学"宝库中珍贵的遗产。"书论"在中国文艺理论史上的地位,在某种程度上不亚于"文论""诗论""画论"。如果说在当代书法艺术的整体研究仍称之为"书学",那么很显然,这一名称的含义已不同于以前,其涉及的范畴已包括传统的、现代的、跨学科的。我们称"书学",是承继了书法领域惯用的说法,也更有中国学术特色,即"中国味"。我们的说法并不排斥其他说法的合理性。"书学"应划分为几个部分,以便于分块研究。按当今书学研究和书法教学的常例,我们分"书法史""书法理论""书法批评""书法教学"四个部分,"印学"则融入其中,每个部分都包含了侧重传统研究方法和侧重现代研究方法的学术研究成果。学术是一个开放的系统,而艺术领域的学术研究更具有个性鲜明的特色。论者以不同的角度分析评说艺术现象,完全可以仁智互见,百花齐放。因此,这一"述评"只是代表了自己的学术观点和水平。

(一)研究分类

书法史研究在书学中一向是重头,而且包含的内容较广,一般认为,书法史综述、书法史实考证、书法史料整理研究、书法史学均在其内。

书法史综述可以包含书法全史和断代史、专题史、地方史。全史方面,张宗祥写过《书学源流论》,胡小石则有《中国书学史·绪论》。六十多年来不乏作为教材的中国书法全史的编撰出版,较早的有两种:钟明善的《中国书法简史》和包备五的《中国书法简史》。两书的撰写思路和体例基本相似,都以历史朝代为序介绍书家、书作。前书内容较丰富,后来又出了修订本;后书简明扼要,是为初学书法史者提供的读本。以后类似的书法史又出了不少。20世纪80年代末,姜澄清的《书法文化丛谈》以专题讲座的体例分叙书法史的重要文化现象;陈振濂的《线条的世界》是以论叙史,从艺术本体角度讲书法史。若以资料丰富、内容全面论,由中国书法家协会组织当代著名书法史学者编写的《中国书法史》当为翘楚。该书分先秦、两汉、魏晋六朝、唐代、宋辽金、元明、清七卷,各自有独立性又前后体例一致,实际上是由断代史组合成的中国古代书法全史。由于各卷的作者是各断代研究的专家,所以除了资料翔实之外,学术性强和具有独到观点是其可贵特色。

新中国成立前最出名也最具特色的断代史当推沙孟海的《近三百年的书学》。另外,秋子的《中国上古书法史》在书法的起源方面也做了详尽的探讨,孙洵的《民国书法篆刻史》则勾勒了清末民初至新中国成立前的书法史。

专题史通常在某种书体的概论中占据一定的章节,或者体现为某一书家的史传,例如关于王羲之的传记就有好几种,流传较广的

是王玉池的《王羲之》。专题史往往会与断代史联系起来,例如陆锡兴的论文《汉代草书概说》、刘绍刚的论文《儒学与东汉魏晋书法艺术的发展》、丛文俊的论文《商周青铜器铭文书法论析》,而陈志平对黄庭坚的研究、王元军对六朝书法文化的研究等,均有专著出版。篆刻艺术史方面,最重要的成果是沙孟海的《印学史》,此书收罗资料丰富,考证严谨而往往独具精见。

地方史指的是一个区域书法发展的历史,目前主要见于一些论文,如张惠仪的《香港书法团体与香港书坛》。

可见,书法史综述还是以书法全史为主,断代史、专题史和地方史之所以比较薄弱,一方面是因为目前致力于此还不够,另一方面也是由于中国书法总是以一种整体的态势在发展,牵一发而动全身,一种书体、一位书家、一时一地之书风,不放在书法史的大视野中是很难说清的。但书法全史的撰写目前还没有完全摆脱六十多年前惯用的模式,即以历史的朝代为经,以书家、作品的介绍为纬,而真正以艺术的观念来叙史,建构一些新的书法史观,还有待研究的深入。

(二)研究成果

相比较而言,书法史实考证和书法史料整理研究在书法史研究中成果较多,水平也有显著提高。这些成果比较突出地体现在这样几个方面:(1)关于《兰亭序》真伪问题和王羲之书法相关问题的讨论;(2)关于传世及新出土书法文献的辨析和研究;(3)关于书法史人物的行迹、书迹、著述的考证。

《兰亭序》真伪的讨论是新中国成立以后书法界的一件大事。郭沫若在1965年第6期的《文物》杂志上发表过《由王谢墓志的出土论到〈兰亭序〉的真伪》,该文从考证王兴之、谢鲲墓志涉及的人物,

到分析墓志的书法；从《临河叙》与《兰亭序》的文字内容比较，到历代对《兰亭序》考释的回顾，从各个角度论证了王羲之《兰亭序》从文章到书法皆为后人伪托，且视"神龙本"为智永亲笔。后来，高二适在1965年7月23日的《光明日报》上发表《〈兰亭序〉的真伪驳议》，先针对郭文提到的清代李文田的观点进行驳难，认为《临河序》《金谷序》《兰亭序》互有增减是正常的，"夫人之相与"后一大段应为右军本文；又从《定武兰亭》中带隶意字的分析，唐代对王书的尊从摹习风气，以及引证启功的考证等，论证了《兰亭序》书迹出自王羲之的可靠性。平心而论，郭老和高老，都有言之有据的论点，虽然郭沫若的结论被许多人视为过于武断，但至少至今为止还没有谁能够拿出完满的确证来支撑《兰亭序》为王羲之所作所书的观点。当时的形势自然是"拥郭"者占多数，其结果也染上了非学术的色彩，但这一场论辩却成为近六十年书学史中的一个亮点，一个能够提供给后人进一步探寻《兰亭序》奥秘的契机和反思学术风气问题的案例。

"兰亭论辩"的第二个阶段是在"文革"以后的1983年至1990年前后。这一阶段出现了一批从各个视角分析、比较务实的文章，比如侯镜昶的《论钟王真书和〈兰亭序〉的真伪》，应成一的《从社会文化发展观看〈兰亭序〉书体发生并存在于东晋时代之可能性》。还有扩展到对"二王"书札进行讨论的文章，比如对《官奴帖》的真伪论辩，即带出很多史学、民俗的话题。不少在20世纪60年代论辩中未能直言的学者在新形势下似有一吐为快之感。1983年春，绍兴"纪念王羲之撰写《兰亭序》1630周年学术研讨会"上有相当多的"拥高"文章发表。

第三阶段，延续第二阶段而转入对《兰亭序》研究的历史回顾，既有文献学又有思想史的研究。当年几个困惑性问题基本解决：

（1）书体名称时代有别，所谓王羲之"工草隶""尤善隶书"，即工行、草书和楷书；（2）《临河序》不是篇目，《世说新语》刘孝标注历经补改已非原貌，不足为据，其引文删节了《兰亭序》的精华；（3）《兰亭序》中的生命观，与王羲之崇尚黄老之学又抱达观用世的思想是一致的。所以，世传《兰亭序》当在很大程度上保持了右军变革魏晋书风时的原貌，虽非右军真迹，但在书法艺术史上的地位毋庸置疑。而在21世纪初，曾旅居日本的中国学者祁小春以专著《迈世之风——有关王羲之资料与人物的综合研究》提出了这一领域中一系列的研究成果。祁氏侧重文献资料的分析，又不乏历史文化背景的思考，就《兰亭序》中的"揽"字与六朝氏族避讳问题进行探析，重新质疑了《兰亭序》的真实性。连续几届的临沂"王羲之国际书学研讨会"和绍兴"兰亭国际书学研讨会"是对近年"兰亭"和王羲之书学研究的巡礼，后者还提出了"兰亭学"的概念。

新中国成立以来，有关书法的文物大量出土，伴随考古研究，在书学研究方面也填补了不少空白；传世的书法亦不断被赋予新的认识，在考辨和阐释方面大大超过了前人的水平。对于中国文字的演变具有重要研究价值，同时对于书法史亦有填补空白意义的秦汉简牍，近几十年中陆续有重大发现：较早的如《西北汉简》《银雀山汉简》《睡虎地秦简》《马王堆汉简帛书》，较近出土的如《走马楼三国吴简》《里耶秦简》。还有新发现的周原甲骨，记载于钟鼎玉石、符节钱币上的早期文字和大量散落在民间的书卷碑志。这些都为书学研究提供了新的素材并引发了对于书法史的多维思考。

甲骨文字的著录，首推中国社会科学院编的《甲骨文合集》。1985年出版的吴浩坤、潘悠《中国甲骨学史》，详述了甲骨文字的演变、分类和甲骨学诸问题。黎泉《简牍书法》是第一部从书法艺术角

度研究汉代简牍的专著。王壮弘、马成名《六朝墓志检要》,著录了由汉迄隋的墓志近千种,并对各志的真伪、时代、年月、尺寸、行数、书体、原石出土时间地点以及版本等情况做了详尽的论述。其中有关文字、书体的论述对于研究汉魏六朝隋代的书法史有很重要的参考价值。王壮弘另有《历代碑刻外流考》一书,详尽记载了历代流往外域的碑版墓志的情况,附大量珍贵图版资料。沃兴华的《敦煌书法艺术》,首次全面地论述了敦煌遗书的书法,为书法史的研究开拓了新的视野。类似的还有天津古籍书店版《海外藏楼兰文书简牍残纸——晋人纸本墨迹》,是研究学习晋代书法的宝贵资料。书目提要方面,容庚《丛帖目》虽始作于1931年,但至1964年方完成全书,该书是历来有关丛帖的编目著录中最为详尽,收罗最为宏富的巨著;王壮弘《帖学举要》参考了《丛帖目》而加以自己研究所得,对历代著名的12种丛帖和18种单帖做了全面而详尽的论述;张彦生《善本碑帖录》收录了作者六十年来所见碑帖661件,后陈邦怀《善本碑帖录跋》又有补正。印学史料的整理亦有进展,浙江大学中国艺术研究所编有《〈西泠印社百年史料长编〉课题研究资料汇编》,金鉴才主编了《中国印学年鉴》。

传世和新出土的大量碑、帖、墨迹,虽经前代学人努力已解决不少文献本身和书史价值的问题,但仍存在诸多语焉未详之处和考辨难点。当代学人以更为审慎的态度、严谨的方法和科学的精神,在史料考辨方面取得了成绩,解决了不少问题。

《平复帖》历来被认为是传世文人墨迹之祖,其作者为西晋陆机亦无人怀疑。原收藏者张伯驹和今释文作者启功均认为是陆机之作。但曹宝麟在1985年发表了《陆机〈平复帖〉商榷》一文,认为"书札反映的事件和涉及的人物,与陆机的生平实在难相符契"。文章

引证了九条史料说明帖中所言"寇乱"的时间与陆机年龄不合;又考证了帖中"彦先"当为贺循,贺循比陆机晚死十六年,与帖中提到的身患"嬴瘵"就有了矛盾。曹氏认为此帖的佚名作者当与贺循年纪接近,而帖本归于陆机名下当在唐末;《平复帖》虽非陆机所书,但该帖在书法史上的地位是抹杀不了的。此文发表后,徐邦达有"反商榷"的文章在《书法研究》发表,曹宝麟又做了答辩,仍是以训诂之法疏解文献,捍卫原来的观点。无论商榷的各方论据是否完满,关于《平复帖》的讨论已经昭示了一种尊重史实的良好风气,以及倡导了一种严谨细致的考据方法。曹氏对米芾、蔡襄等书帖的考证文章也颇见功力,后来一并汇成《抱瓮集》。

关于怀素《自叙帖》的真伪考辨,亦值得一提。启功曾于1983年在《文物》发表《论怀素〈自叙帖〉墨迹本》,朱关田则有《怀素〈自叙〉考》刊于1986年的《书法研究》。二文对墨迹甚至文章本身是否出自怀素提出质疑,之后,又有熊飞、练肖河等人撰文提出商榷,直至1992年永州"怀素书艺研讨会"仍异见纷呈,虽未最终定论,但学术讨论氛围浓烈。总之,碑帖考证成为近十余年中书学研究成果颇丰的一项,其他如刘九庵《王宠书法作品的辨伪》、王汝涛《王羲之〈贺表〉等六帖书写时间考》、王玉池《王羲之〈丧乱帖〉之"先墓"地点及书写时间初考》、徐邦达《对〈朱熹《奉使帖》真伪考辨〉的商讨》、方爱龙《范成大书迹分类编年辑考》等等,皆有新见;而赖非的《谈山东北朝摩崖刻经的书丹人及其书法意义》则从人物考证到书体分析再谈到了该摩崖刻经在书法史上的意义;张天弓的《论王羲之〈尚想黄绮帖〉及其相关问题》则详细考证了敦煌遗书中该帖的历代著录、引用情况,证明该帖文本是今存王羲之最可信、最重要的书学文献,自然在书法史上意义重大。

关于历代书家的史实考证,近三十年来突出的成果有朱关田的《唐代书法家年谱》,任道斌的《赵孟頫系年》《董其昌系年》和收录在刘正成主编的《中国书法全集》各卷中的书家评传、年表,以及刊载于各报刊的大量论文,如李长路《王羲之七代孙智永祖先世系初探》、熊秉明《张旭的生卒年代——译自〈张旭与狂草〉》、黄君《黄庭坚绍圣元年行踪考》等等。这些微观的书法史研究,解决了许多遗存的问题和填补了学术空白点;见微知著,书法艺术史上风尚、流派的形成乃至作为文化的书法史,也依凭许多个案的研究渐渐串联了起来。

二、书法理论

(一)研究分类

书法理论包括对中国历代书论的研究和受当代中外学术新思想影响的现代书法理论。如果说前者要解决的主要是对于思想遗产的阐释、重读和开掘，那么后者主要的着眼点在于对书法的本体的再认识，对书法艺术元素的解析以及对书法当代性的文化建构。

历代书论的整理和推广是书法艺术继承遗产、弘扬传统的一项基础性工作。20世纪70年代末，由华东师范大学古籍整理研究室选编校点、上海书画出版社出版的《历代书法论文选》，收录了汉代至清代的书论共69家95篇，其校勘原则是"舛错者据它本改之，两可者择善从之，两皆善者据多本改之，唯无本可据者存之，不妄改"。每位作者名下附一解题，介绍作者生平、论文要点及版本情况。此书的出版，对当时难以找到书论而需研读引用的书法爱好者来说，无疑是雪中送炭，对新时期书法理论工作的展开起到了积极的推动作用。1993年，该社又出版了崔尔平选编校点的《历代书法论文选续编》，补辑了43家45篇，其中数篇清代和近代人的书论，来自稿本、抄本，属首次刊行。上海书画出版社还有《中国书学丛书》《历代论书诗选注》刊行，前书收录篇目"着重于历代存录的书学专著，对

在历史上影响较大而又与书学关系紧密的金石专著也酌情收录"，后书为第一部专门辑录历代论书诗的著作。

陈滞冬著《中国书学论著提要》著录了1987年2月以前刊行于世的中国历代书论、书史、书技、书录著作并择取书画、金石、古文字著录中与书法关系较密切者共551条。崔尔平选编校点的《明清书法论文选》，华人德主编的《历代笔记书论汇编》，二书竭力搜检散见于各处而无专书的历代书法论语，充实了古代书论宝库。

目前海内外收录古代书论最全的丛书，是上海书画出版社组织全国专家陆续校点出版、由卢辅圣领衔主编的《中国书画全书》，其分"画论""书论"两大板块，均出自古代善本，校刊亦精。刘正成主编的多卷本《中国书法全集》不仅以历代书家为中心叙史、考证和评论作品，而且还竭力收罗各书家的书学论语，并加以考评，因而在研究某家书学思想时颇可全面观照。由北京大学出版社出版，金开诚、王岳川主编的《中国书法文化大观》，确为书法艺术、书法史和书法理论的"洋洋大观"之作，此书将中国历代书学思想与现代书学理论做了贯通、梳理，如"千秋一脉"，承袭前人之说又增益为"汉人尚气、魏晋尚韵、南北朝尚神、隋唐尚法、宋人尚意、元人尚态、明人尚趣、清人尚朴"，分别评述了各家书论。印学方面，韩天衡编订、西泠印社出版社1985年出版的《历代印学论文选》，分印学论著、印谱序记、印章款识、论印诗词四编，有编者按语、作者传略、书目提要等，是第一部有关印学理论的集大成之作。

概而言之，近六十年在传统书学理论的整理编校方面，其成果已大大超越了以邓实《美术丛书》、余绍宋《书画书录解题》为代表作的清末、民国。

对历代书论具体篇章的考订研究，往往与书论本身的思想内容

分析、文献价值判断结合在一起。唐代孙过庭的《书谱》，是至今仍有墨迹流传的书论名作，因今本墨迹文末有"今撰为六篇，分成两卷，第其功用，名曰《书谱》"，故引起历代学者对《书谱》的不同看法：有的认为《书谱》应另有正文，现存墨迹及文章仅仅是"书谱序"；有的认为传本即是正文。朱建新著《孙过庭书谱笺证》一书，1957年完成，1963年中华书局初版。该书以笺证体例，采用古代书论疏证、阐释《书谱》。启功《孙过庭书谱考》发表于1964年第2期的《文物》，该文对传世《书谱》进行了系统全面的讨论，广征博引，辑佚钩沉，分析了各种歧义，梳理了大量史料，对名称、分篇等问题采取了谨慎的存疑态度，对孙过庭其人、《书谱》的流传系统和文字释义等有详尽而审慎的研究，是一篇典型的书论考据文章。同期刊登的还有甄予的《谈孙过庭书法艺术理论》一文。其他如张天弓的《王羲之书学论著考辨》，该文对今存系名王羲之的《自论书》等九篇进行考辨，结论为"皆系伪托"。总体而论，经过众多学者的努力，对传统书学已经进行了一系列的整理考订和研究，今后古典书论的研究将主要放在个案的深入和书法理论的宏观构成上。

（二）书法美学的兴起

当代书学理论的探讨、研究，首先体现在书法美学的兴起。20世纪60年代，宗白华的一篇《中国书法里的美学思想》，可谓书法美学的发轫之作。该文明确提出要用"美学观点"来考察中国书法，"书者如也"，"这种'因情生文、因文见情'的字就升华到艺术境界，具有艺术价值而成为美学的对象了"。作者兼用古代书论、画论和罗丹的艺术理论等，评述书法用笔、结构、章法之美，颇见慧识，如："中国人这支笔，开始于一画，界破了虚空，留下了笔迹，既流出人心

之美,也流出万象之美。""中国书法里结体的规律,正像西洋建筑里结构规律那样,它们启示着西洋古希腊及中古哥特式艺术里空间感的型式,中国书法里的结体也显示着中国人的空间感的型式。"宗白华的这篇文章标志着当代书法美学研究在其肇始就有深厚的传统哲学美学基奠及与西方理论相比较、相结合的意识。当然,宗白华的研究还是个"序曲",如他在《中国书法艺术的性质》中说:"这个中国书法的艺术,是最值得中国人作为一个特别的课题来发挥的。"

新时期以后,随着文艺思潮和学术空气的日益纯净和活跃,随着美学研究热潮的到来,首先是几位知名学者参与了书法的讨论,刘纲纪《书法美学简论》、李泽厚《美的历程》、叶秀山《书法美学引论》都产生了很大影响。

海外华人中热衷于书法研究的著名人物是熊秉明,其代表作《中国书法理论体系》于20世纪80年代由商务印书馆出版。该书以西方艺术哲学为思辨基础,对中国历代书法理论做了敏锐、独到的分析,将书法分"写意派、纯造型派、唯情派、伦理派、自然派、禅意派"六种加以阐发、论述。熊秉明给中国书法理论界带来一种新的研究视角和方式,在当时影响颇大。之后,随着门户更为开放、交流更为频繁,日本、韩国、新加坡、欧美和中国港澳台地区的书法研究信息不断传入,开阔了中国大陆本土的书学研究视野。

在刘纲纪提出书法是"通过文字的点画书写和字形结构去反映现实世界的形态和动态美,并表现出一定的思想感情"之后,姜澄清在《书法是一种什么性质的艺术》一文中提出了与之对立的观点,认为"书法是抽象符号的艺术"。随后,金学智针对该文又提出"艺术必须是形象性的",书法是有较强形象性而重于抽象性的艺术。在刘、姜、金三种观点鼎足而立的局面下,更多的学人投入了讨论,白

谦慎、陈振濂、周俊杰、陈方既、韩天衡、陈梗桥等也都从不同的角度论证了各自的看法，围绕"书法何以成为审美对象""书法艺术的形式、内容及其关系""书法审美经验"以及"继承与创新"等课题展开了广泛的讨论、争鸣，气氛非常活跃、激烈。这一讨论使"书法美学""现代书法艺术哲学"成为当代书学的新话题，甚至是热门话题，无疑对学科发展和繁荣创作是有利的。然而，由于一部分作者对于西方美学尚理解不深，片面照搬了一些概念，或对传统书法缺乏理论与实践的深刻领会，论述十分苍白，或对于同一个问题持不同角度而话语不能沟通，故各执己见，最后还是陷入彷徨。但之后的书学论坛并没有低落，而是日趋发展，学人们懂得了做更多的功课和进行更深入的思考，当代书法理论随着一项项具体的研究丰富起来，成熟起来。

沈鹏长期从事书法创作和包括文学、美术在内的理论研究，他在《溯源与寻流》等多篇论文和发言中，以宏阔的视野和贯通古今的思路，传达并号召一种书法人文精神。章祖安的传统学问功底深厚，对当代美学亦有独悟，他的《模糊·虚无·无限——书法美之领悟》引儒、道、哲学和古代诗文，阐发了对书法艺术本质和审美现象的见解。陈振濂将他的思考归于《书法美学》一书之中，对书法审美过程提出了自己独到的看法。

在书法艺术哲学领域进行多维度思考并成就颇丰的是曾经学过理工又成为第一代书法硕士的邱振中，他在1993年出版的《书法的形态与阐释》中，对书法艺术的性质、笔法和章法、书法现象和当代学术的关系以及古代书论中的语言现象等做了深入的研究，不乏精彩的见解。该书以新的视角对中国书法进行了阐释，其对书法作品中时间和空间共生这一基本特征的思考为书法的形式构成建立

了新的分析工具，并运用它对笔法史、章法史、书法与绘画基本性质的比较等重要课题进行深入剖析。此外，作者对书法现象引发的语言学、美学与哲学各领域的诸多问题进行了讨论，由此而将书法引向了一个更加广阔的思想领域。进入新世纪后，邱振中又陆续出了几种论文结集。

陈方既的《中国书法精神》、张稼人的《书法美的表现——书法艺术形态学论纲》、白砥的《书法空间论》、刘江的《篆刻美学》均是作者多年研究的结晶。还有一部分作者，将书法与其他艺术门类如音乐、建筑、诗歌进行比较，联系社会学、心理学等展开多向讨论，亦使书法理论研究日见新意。陈振濂的《中日书法艺术比较》则是该课题的首部专著。

(三)研究对象的过渡

中国的书法理论家对于书法的宏观思考，在进入20世纪90年代和21世纪初时，已从书法艺术的性质、特征过渡到书法文化、书法艺术生态和现代书法的未来走向诸问题。

尹旭在《中国书法的文化透视》一文中着重讨论了中国传统文化对书法艺术的制约与影响。他认为：只有将中国书法置于中国传统文化这一宏大的社会、历史背景中，并将其视为这一整体的一个不可分割的有机组成部分，才能探赜索隐、穷幽发微，对它的一系列美学属性做出真正符合辩证唯物主义和历史唯物主义的科学揭示。他对"书为心画"这一命题做了寻源探微的研究，认为中国传统文化对于个体修养问题的重视，"天人合一"的特定文化心理机制，是使得书法与人的言行举止、神采风度有了近似性和可比性，书者和欣赏者可以据书法超越时空地沟通；而书法之为"心画"，却并非全民

族、全人类的"心画",在中国,它只是处于封建社会上层文人学士们的"心画"。这篇文章提出:现在,是我们将视野推向更为辽阔、宽广的地域,对书法艺术与传统文化之间的血肉、鱼水关系,做前无古人的纵深开掘的时候了。这,应该是世纪之交书学界的一个共同呼声。

改革开放以来中国政治经济文化的巨变,带来了人们对"文化转型"中的书法审美价值以及当代书法艺术生态重建的思考。卢辅圣写了《书法生态论》一书,对轰轰烈烈的"书法热"背后的阴影、疑惧和困境做了理性的分析,对书法艺术与从事书法艺术的人之间的微妙关系做了专题的探究,以期在"宏观的历史反思和具体的艺术思辨渐为困境中的识者所重视之际",有助于当代书家的书法创新,无论这些书家是尊奉民族性原则的传统派,还是标榜时代性原则的现代派,抑或谨慎而又明智地走着中间道路的改良派。

王岳川在《文化转型中的书法审美价值》中说:"中国文化的转型只有从自身的历史(时间)、地域(空间)、文化精神(生命本体)上做出自己的选择,按自身的发展寻绎出一条全新的路(道),方有生机活力……学者和艺术家的任务则是如何开门,而让中国文化精神走向世界,在新的世界格局中加入自己的声音,并通过主流话语对自身的历史经验加以重新编码……随着在世界文化语境中的中国现代文化形态的形成,书法也将不断由古典形态向现代形态转型……生生不息的中国文化将在新的历史契机中,使现代性书法成为现代人的心性灵魂的呈现,成为现代文化价值生成的审美符号,成为现代世界的变革过程中不断嬗变流动的艺术精灵。"作为一名文化哲学的研究者,他还在另一篇文章中讨论了当代书法与艺术生态重建的问题,认为:"传统书法仍然是中国书法的母体和资源……新世纪的书法流派将更多,这是一个从集体主义走向个体主义的时

代,因此追求创新是必然的场景……传统书法大抵可以作为所有书法流派的精神文化资源而存在……正是由于当代书法艺术已经摆脱了日常性、实用性的束缚,才有可能进入形式感颇强的传承创新——传承古代文人书法文化之美并加以新世纪创新,使书法具有不可替代的中国形象价值。"

如果说王岳川的这些观点是从较为宏观的文化价值论来审视当代书法及其走向,那黄惇则是从比较具体的创作现象评述了"当代中国书坛格局的形成与由来"。他认为当代书坛的第一支重要力量是清代延续至今的碑派;出现于碑派高潮之后并发展到当代的碑帖融合,有了更广阔的视野;而帖派的再兴与对"二王"系统书法的回眸,使帖学突破了历来的基地江、浙、沪而遍及全国,带来了对中国传统文人书法的回归思潮。他提醒:现代书法不应该是西方抽象绘画的翻版,现代书法不能割断传统,而"流行书风"中隐含的"病毒"应引起我们的警惕。

王冬龄是近二十年来现代书法的实践者和理论家,他的文章《现代书法精神论》鲜明地提出:中国的艺术在今天的历史情景中应该为世界提供独有的价值,而保住书法的特定内在精神,在当代主流文化领域中有着核心的作用。视觉艺术是超越国界的,现代书法就是要在视觉艺术领域,在大美术的范畴(而不是文字学、文学的范畴)和背景下研究笔墨表现,向世界展示中国书法艺术的独特魅力。现代书法的出现,首先是提出了艺术观念的问题,这种观念产生于与传统语境不同的生态环境。"现代书法要创造一个新的艺术神话,而不是传统的人格神话",也就是说,要抛开伦理因素的影响而直接从艺术表现的力量这个层面来判断艺术家的劳动创造的价值——将个性、创造性、自我表现放在第一位,把传统法度摆在第二位(在

具体创作中高度重视法度）。在表现方式上，强调书写性、直呈性、丰富性。他认为从事现代书法精神的探索和表现，并不以传统书法为敌，而应站在传统书法巨人的肩膀上；不脱离汉字，但允许对汉字变形、解构；可以有多种艺术处理手法，但传统书法的技术含量仍有所体现。因此，从事现代书法要吃透传统书法，要有现代艺术修养，要有戛戛独造的胆识、气魄。这篇文章用比较稳实的态度勾画了现代书法应有的特征和未来之路，可以说是总结性的、纲领性的、宣言式的。

朱青生同样是现代书法较早的实践者，他的学术思想颇受德国现代艺术哲学的影响。在《中国现代书法的层次与方向》一文中，他分析了中国现代书法的三个层次：(1)作为传统书法的发展，当代人作的书法就是现代书法；(2)现代化的书法，是书法，也可以是反书法(反传统书法)；(3)作为现代艺术的书法，其自身是否为书法可以完全不在意。由于观念的不同，现代书法形成了两大方向：(1)不脱离书法的本质特征(即书写、线条、汉字)；(2)强调"反书法"(注重非书写、非线条、非汉字)，将书法作为对现代性的质疑。不否定但也不延续传统，要以现代精神反思和反叛，从而创造传统。

许多现代书法艺术家，其观念和实践是游离于传统与现代二者之间的。显然，朱青生非常看重"创造传统"，他期望现代书法是独立于西欧和美国文化的中国文化，能真正开辟中国艺术现代化的另一条道路，开拓人类现代艺术的另一种实验，在全球文化的困境中找出不同寻常的出路。他还以现代书法"是书法""未必是书法""必不是书法"三个观念层次，划分出十三种风格流派，分别作了特征与方法的描述。

现代书法的理论研究，相当一部分来自探索实践的艺术家自

身,有真切的感性内容和不无个性化的主张。如早期从事先锋书法创作的古干,多次主持"书法主义"展览的洛齐,在海外展示"天书"的徐冰,进行书法行为艺术的张强,创作"纸球"等的王南溟,举办过探索性书法展览的邱振中,倡导"学院派"书法的陈振濂,以及在作品中屡屡体现新颖形式和独特手法的白砥、邱志杰、张爱国等等。也有来自一直关注中西艺术哲学和书法的新一代学者、书法理论家,如沈语冰、王强、马啸、胡传海、马钦忠、王天民、张稼人等等。

三、书法批评

　　书法批评是基于书法创作和书法理论研究现状而开展的艺术评论活动,反映了当下的文艺思潮动向和趋势,也反映了书法艺术创作主体和艺术品消费客体之间的关系。书法批评既不是情绪化的带有某种偏见的批判,也不是无原则的一味吹捧;健康的批评,是本着维护学术的严肃性和艺术的纯洁,怀着善意和诚挚,客观地评介某件书法作品、某种创作现象,乃至某种流派或艺术观点。既发现和肯定长处,又指出短处并尽量分析缘由,这样才有助于艺术的进步、创作的繁荣。

　　书法批评在中国古代曾经相当繁荣,特别是在品藻之风极盛的魏晋南北朝时代和书法创作繁荣的唐代。汉至魏晋,书法进入了艺术自觉时期,从蔡邕到钟、王,将"笔势""用笔"等书写技术层面的东西,与"神""意""韵"等审美层面的东西联系了起来;到了南北朝,又在学理上有所发展,从着重书体书势的分析转向人即书法家的分析,品藻人物的风神,显示敏感而精微的审美。羊欣论书品讲"骨势",首开尚神的审美风气;王僧虔提出"书之妙道,神采为上,形质次之";庾肩吾《书品》开后世以"神、妙、能"三品论书之风。唐代书法批评,由帝王首开风气,唐太宗对王羲之的评论,几乎奠定了"书

圣"的地位。而李嗣真、张怀瓘、孙过庭、张彦远、司空图、窦氏兄弟，甚至李白、杜甫等都有"书品"类的文或诗。宋以后书法批评不绝，有的与鉴赏结合，有的直指时弊，而清代包世臣、阮元、康有为的提倡碑学，亦是充满了批评精神。

当代书法批评取得不少成绩，而且有日益兴旺之势，但在成果总量和繁荣程度上不及史论研究。究其原因，首先是书法学科的分类逐步明晰。在古代，"书品"是和叙史、论理、鉴赏结合在一起的，你中有我、我中有你，并且停留在感悟的、象征的、片段的表述上；在当代，书法史、书法理论、书法教育都各有专学，书法批评也相对独立成为一种"书学"方式和学术研究的方向，因此，作为单独的书法批评在"书学"整体中会显得比例有限。其次，当代的文化环境和书法的生存状态相比古代有所变化。书法在古代是文人的"专利"，是文人最重要的一项文化活动，也是体现品格和风神的重要形式，故而人们对"书品"十分看重，因为这在某种程度上即"人品"；在当代，书法已经成为大众的艺术，虽然书法教学中也强调"学写字先学做人"，但事实上字的优劣并没有十分影响到对"人品"的评鉴，更与古代那样的功名无直接关系。也正因为如此，人们也不太愿意拿书法这种很抽象、艺术和实用界限很模糊的东西来"说事"。但无论如何，作为不断求新求高的艺术创作，作为有可能参与展览、比赛和市场的作品，不可能避免也不应该回避批评和裁判。

当代书法批评主要体现为三种形式：一是对当代书家书作的批评，二是对古代书法作品的评鉴，三是对书法流派现象、书学观点的批评及反批评。

《中国书法批评史》由姜寿田主编，各章节由马啸、李义兴、李庶民、姜寿田、黄君、薛龙春、陈琦分别撰稿。全书名为"批评史"，但实

为古代书论史，其中不乏对古代"品评"的评介，其思想遗产对当代书法批评的参考借鉴无疑是重要的。姜寿田另有《现代书法家批评》一书，对部分中国现代书家进行品评，其中不乏一些名家、大家。姜氏的批评最大的优点是不因位高而一味吹捧，而是站在一个宏观的文化背景和书法艺术史的脉络中去审视、评价，当然，也不免带有非客观的、个人好恶的色彩。例如，在"沙孟海"一篇中，他说："清代碑学虽然具有民间化书法倾向，但在审美观念上却是竭力倡导阳刚正大之气。"不过，"清代碑学并没有完全解决好碑学创作中的金石气问题"。"沙孟海肆力榜书，以金石气为指归，大书深刻，在碑学阳刚气质的诠释和表现上，成为现代书法史上继康有为、于右任之后的第一人。"将沙孟海一类书家与碑学意义的阐述联系起来，还是有道理的。继而指出："如果将沙孟海与何绍基、赵之谦、康有为、于右任相较，其笔法确有荒率不精甚至粗陋之处。"可以看出，姜氏对于笔法的理解，还是站在帖学为主的立场上，这当然也可以构成一种批评。但如果理解成沙孟海为营构"金石气"而突破传统，创新笔法，则又可构成另一种批评。梅墨生也曾在《书法报》连续发表过批评现当代书家的文章；陈履生在《美术报》开辟了专栏，专门评论当代书法界的现象；蔡树农针对书法篆刻界的时弊发难而撰文，往往因言辞尖锐而颇受争议。

姜、梅、陈、蔡等人的直呈意见和直抒胸臆，其精神无疑是值得提倡的，今后随着书法艺术的纯粹化和艺术民主的推进，批评将会更加活跃。

围绕当代书法批评的讨论，曾有1996年中国书法批评年会和《书法研究》上《世纪末的对话》《焦虑：批评与创作》等一些文章的刊出，丁正的《回应书法批评》则指出了书法界对批评的认识误区，同

时对当代书法批评进行了学理的分析,认为正确理解和运用"当代性",正确对待传统是当代书法批评的焦点问题。

张爱国《现代书法批评构想》和王南溟《文化场:批评视角的转换》、陈滞冬《批评的界限——兼论当代书法的两难处境》等均从宏观角度思考了当代书法批评的对象、方法和意义;丛文俊《论"民间书法"之命题在理论上的缺陷》、秦顺宝《对当今"流行书风"之我见》、胡河清《徐冰的〈天书〉与新潮书法》等对当前书坛现象作了敏锐的评析;徐利明《苏黄异同论》、殷荪《论孙过庭》、沈培方《论米芾的心态及其书法艺术》等论文,则是对古代书家书作的鉴评。其他鉴赏类的文章大致也可归于书法品评一类。

四、书法教育

　　书法教育是书学的一项重要内容,也是书法艺术得以继承发展、书学思想得以传承衍变的重要环节。中国书法教育源远流长,周代就"以书为教",将识字和写字教育结合在一起;"唐之国学凡六,其五曰书,置书学博士,学书日纸一幅,是以书为教也"。几千年来,传统书法教育分为两个层次,一是与识字相结合的写字教育,今天中小学仍有延续;二是部分文化人为追求书法艺术性而进行的专门技术训练和素养修炼。后者是书法教育的高级阶段和主体内容。

　　传统书学中,技法的阐述是分量很重的一块,而对教学方式方法、教育思想的阐发,则大多浸透在一般书论之中,如孙过庭《书谱》中就有对书法学习过程很精彩的论述:"初学分布,但求平正;既知平正,务追险绝;既能险绝,复归平正。"刘熙载则说:"学书通于学仙,炼神最上,炼气次之,炼形又次之。"强调了书法中精神气格应重于技法、形式。

　　由此,当代书法教育亦强调对中国传统思想文化的学习继承,强调重书品,更重人品,"德艺双馨"。不少书法教育工作者就书法教育的目的、任务、基本内容发表了自己的见解。钟明善认为,书法教育的基本内容应该包括:(1)中华民族传统文化思想教育;(2)中

国书法史教育;(3)中国书法传统艺术规律的传承;(4)在书法实践中对学书者艺术悟性的启发与引导;(5)对外域书法的研究、借鉴;(6)以相关学科的学习研究提高自身的涵养。因此,书法教育的核心任务就是继承传统,发展书法艺术,弘扬中华民族文化思想和人文精神,丰富社会主义精神文明建设。

对书法教育的研究,大致分学科建设与教育思想、技法理论与教学方法、古代书法教育体制三部分。

对学科建设与教育思想的研究,是针对不同培养对象和层面的。现代高等书法教育是近六十年中书法界也是中国文化教育界的新事物。在多次研讨会上,人们围绕着高等书法教育的性质、目标与教学内容展开讨论,大致有两种倾向性意见:一种是将书法往中国传统文史哲方面靠,强调"书法"的汉字文化特性;一种是将书法往视觉艺术方面靠,视书法为"大美术"之一部分,强调艺术感觉能力的培养与表现力、创造性。欧阳中石2003年12月在"研究生书学学术周"上做报告说,我们要把"书"的问题依托在文化上面。"积学升华,书文结晶","文心是更重要的"。徐超引用了启功先生"文字的形是体,书法则是用"的说法,进一步提出汉字文化是与书法关系最密切的一种传统文化,汉字文化教育应该是书法文化教育中最基础的部分。秦永龙则强调古文字书法的研究和探索是"全面继承和弘扬传统书法的需要"。倪文东亦在指出当代书法创作中出现的许多别字和误句后,强调文字规范和提高文学水平的重要性。与综合性院校不同的是,在美术院校中,由于书法长期设在"美术"学科中,因此对技法训练和创作能力的重视和加强,使得书法教学成为一种艺术人才培养的方式。当然,这些院校的教师也都注意到了书法艺术在传统文化中的特殊性,也都注意到书法教学的内容安排应

有文学、史学、哲学、古文字学、古汉语、书画鉴定、文物考古、文献学等,为"培养学生具备良好的文化素质,全面理解传统书法艺术所蕴含的深厚资源,掌握正确的治学门径,为今后的研究工作打好基础"。祝遂之的《中国美术学院书法教学思想》阐述了中国美术学院书法系对潘天寿、陆维钊、诸乐三、沙孟海、朱家骥、方介堪以及刘江、章祖安等倡导、建立的书法教学体系的继承弘扬,指出理论与实践相结合、基础与个性相结合、综合与专精相结合是一套"极具深度的继承和开拓书法传统的教学方法"。该文还列出了书法学科建设的框架。刘宗超在《论书法教学中能力的培养》中说,观察力、模仿力、领悟力、创造力的获得,是书法学习者从素质培养到专业水平提高的一个过程。这一教学思想实质上是以书法作为视觉艺术和强调创造性思维为出发点的。潘善助撰文介绍了大陆和台湾的大学专业书法教育,从历史、演变、教育成果等方面作了分析比较,其中收集的材料具体翔实。师范书法教育立足提高未来中小学教师"三笔"(毛笔、钢笔、粉笔)字的书写水平,又面对书写教育的课型模式。各地中小学书法教育规模、水平参差不齐,如何设置课程,将写字训练向书法训练循序渐进地转化,不少在基层的书法教育工作者提出了他们的研究性方案。

近十几年中,各种层次的深浅不一的教材涌现不少。欧阳中石主编的《新编书法教程》和两种《大学书法》(一种为祝敏申主编,一种为任平主编)流传、应用较广,而邱振中撰《中国书法:167个练习:书法技法的分析与训练》是以书法艺术创作能力提高为目的的技法训练指导书,其立足点在对书法艺术的基本形式要素——线条表现力的把握和从结字到章法的技术掌控。分门别类,既讲技法又讲史论的教科丛书,当推天津古籍出版社的一套由中国教育学会书法教

育专业委员会主编的教材。陈振濂的《书法教育学》是一部将书法教育的类别、结构和方法讲述得颇具系统和条理性的书。北京大学书法艺术研究所近年编写的"文化书法"研究教学丛书，是学术书也是教材。篆刻方面影响最大的教材性著作，是邓散木的《篆刻学》。

书法教学方式、方法的研究，基本上归为课程的设置与实施、技法的解构和理论分析，以及对于书法训练效果的验证。国家教育部有文件提出："养成良好的写字习惯，具备熟练的写字技能，并有初步的书法欣赏能力是现代中国公民应有的基本素养，也是基础教育课程的目标之一。""在艺术、美术课程的内容目标中，提出了让学生了解包括书法、篆刻在内的'多种艺术形式和表现手段''欣赏我国书法、篆刻的代表作品'等要求，应通过美术、艺术课程，提高学生的书法欣赏能力和艺术创造能力，并创造条件，鼓励有书法爱好的学生开展个性化艺术活动。"因此，中小学书法教学的课程定位，是以实用和审美并重为取向。刘建平认为，中小学书法课程应分为必修、选修两类，必修课包括写字、书法训练和欣赏，选修课包括书法临创，而在欣赏和临创方面，小学和中学的内容有所区别。周斌探讨了书法训练与儿童个性发展之间的关系，进行了为期两年的追踪实验，发现书法训练使儿童的聪慧性、兴奋性、轻松性、持强性和自律性等有良好的发展。任平在关于书法博士研究生现状和教学内容安排的探讨文章中，提出选录书法博士研究生应该具有古文阅读和写作的能力。陈仲明认为，在渐次走向系统与科学的现代书法教育中，应该避免书法形式规范教育带来的书法审美趋同心理。

对古代书法教育体制，包括在科举选官制度导引下的书法教育进行研究，不仅可以认识到书法在古代人才培养选拔中的特殊地位，而且也有助于反思今天的书法教育和书法创作。薛帅杰认为，

科举要求的书法标准,作为书法家的基本技法训练,为他们的艺术发展奠定了坚实的基础。科举重书,以实用为目的,直接推动了书法教育的普及。白鸿综合研究了唐代的书法教育,考察了"家传、师授、蒙学"等教学形式和所用的教材,认为唐代蒙学中已有系统的教学理论。贺文龙在他的博士论文里,就古代书法教育的形态、体系做了较全面的论述。

中国书学六十多年走过的历程,不平坦却够辉煌,因为它见证了一个新的社会制度下文化建设的重新起步、经受挫折、艰难奋进和全面复兴的过程,它证明了一种古老的艺术在新的时代的枯木逢春,更证明了一种民族传统文化在今天的精神生活中仍然存在活力,并且将对世界文化做出独特的贡献。这种见证和证明是用学术的语汇表达出来的,一代一代的学人用他们的智慧、虔诚和努力,在充实这一学术宝库,在夯实这条艺术的征途。

附录一

历代书家、书迹、书论简编

新石器时期至夏（约前5000—前1600）

北辛遗址刻符、半坡遗址陶片刻符、姜寨遗址彩陶刻符、大汶口遗址刻符、良渚文化及龙山文化遗址刻符等。

商（前1600—前1046）

吴城遗址刻符、殷墟妇好墓石刻、殷墟甲骨文、殷代金文等。

西周（前1046—前771）

利簋、保卣、大盂鼎、史墙盘、宗周钟、大克鼎、毛公鼎、散氏盘、虢季子白盘、史颂簋等。

东周（前770—前256）

秦公簋、秦公钟、越王勾践剑、曾侯乙墓出土编钟、鄂君启节、侯马盟书、石鼓文、江陵望山简、长沙仰天湖楚简、包山楚简、长沙出土帛书等。

秦（前221—前206）

李斯（？—前208），字通古，上蔡（今河南上蔡西南）人。书迹：相传有《仓颉篇》《泰山刻石》《峄山刻石》《琅邪台刻石》《会稽刻石》等。

程邈，生卒年不详，字元岑，下杜（今陕西西安南）人。相传善大篆，创隶书。

简牍：云梦睡虎地简、青川木牍等。

汉（前206—220）

萧何（？—前193），沛县（今属江苏）人。论著：《论书势》（传）等。

史游，生卒年不详。精字学，善书法。书迹：《急就章》（传）等。

赵壹，生卒年不详，本名懿，字元叔，汉阳郡西县（今甘肃天水西南）人。书论：《非草书》等。

许慎（约58—约147），字叔重，汝南召陵（今河南漯河市召陵区）人，人称许

祭酒。论著:《五经异义》《说文解字》等。

王次仲,生卒年不详,上谷沮阳(今河北怀来东南)人。相传为首创八分楷法者。

崔瑗(77—142),字子玉,涿郡安平(今属河北)人。书迹:《河间相张平子碑》《缶上座右铭》等。论著:《草书势》《篆书势》等。

张芝(?—约192),字伯英,瓜州(今属甘肃酒泉)人,人称张有道。书迹:《金人铭》《急就章》《冠军帖》《消息帖》(传)等。

蔡邕(133—192),字伯喈,陈留圉(今河南杞县南)人,人称蔡中郎。书迹:《熹平石经》《范巨卿碑》等。论著:《笔论》《九势》《隶书势》等。

刘德昇,生卒年不详,字君嗣,颍川(今河南禹州)人。相传行书为其所创。

梁鹄,生卒年不详,字孟皇,安定乌氏(今甘肃平凉西北)人。相传曹操酷爱其书法。

摩崖刻石:《五凤刻石》《三老讳字忌日碑》《袁安碑》《祀三公山碑》《少室石阙铭》《武梁祠画像题签》《石门颂》《礼器碑》《华山碑》《鲜于璜碑》《曹全碑》《张迁碑》《朝侯小子残碑》《史晨碑》《乙瑛碑》等。

简牍:马王堆简牍帛书、临沂银雀山竹简、居延汉简、武威汉简、张家山汉简等。

魏晋南北朝(220—589)

钟繇(151—230),字元常,颍川长社(今河南长葛东北)人,人称钟太傅。书迹:《宣示表》《荐季直表》《贺捷表》《丙舍帖》等。

邯郸淳(约132—约221),字子淑,颍川(治今河南禹州)人。书迹:《三体石经》(传)等。

韦诞(179—253),字仲将,京兆(今陕西西安)人。善制墨。论著:《笔经》等。

皇象,生卒年不详,字休明,广陵江都(今江苏扬州西北)人。书迹:相传有《急就章》《天发神谶碑》等。论著:《论草书》等。

卫瓘(220—291),字伯玉,河东安邑(今山西夏县西北)人。书迹:《顿首州民帖》等。

成公绥(231—273),字子安,东郡白马(今河南滑县东)人。论著:《隶书体》。

索靖(239—303),字幼安,敦煌(今属甘肃)人,人称索征西。书迹:《出师颂》《月仪帖》《七月帖》《急就章》等。论著:《草书状》等。

卫恒(？—291),字巨山,河东安邑(今山西夏县西北)人。书迹:《往来帖》等。论著:《四体书势》等。

陆机(261—303),字士衡,吴郡吴县华亭(今上海市松江区)人,人称陆平原。书迹:《平复帖》《望想帖》等。

卫铄(272—349),字茂漪,河东安邑(今山西夏县西北)人,人称卫夫人。论著:《笔阵图》(传)等。

王导(276—339),字茂弘,琅邪临沂(今属山东)人。书迹:《省示帖》《改朔帖》等。

王羲之(303—361,一作307—365,又作321—379),字逸少,琅邪临沂(今属山东)人,徙居会稽山阴(今浙江绍兴),人称王右军。书迹:《黄庭经》《乐毅论》《兰亭序》《丧乱帖》《孔侍中帖》《十七帖》《快雪时晴帖》《官奴帖》《行穰帖》《奉橘帖》《姨母帖》等。

王献之(344—386),字子敬,原籍琅邪临沂(今属山东),出生于会稽山阴(今浙江绍兴),人称王大令。书迹:《洛神赋十三行》《中秋帖》《廿九日帖》《鹅群帖》《鸭头丸帖》《地黄汤帖》《兰草帖》等。

王珣(350—401),字元琳,琅邪临沂(今属山东)人。书迹:《伯远帖》等。

羊欣(370—442),字敬元,泰山南城(今山东平邑南)人。书迹:《笔精帖》等。

虞龢,生卒年不详,会稽余姚人。论著:《论书表》。

谢灵运(385—433),小名客儿,陈郡阳夏(今河南太康)人,人称谢康乐。书迹:《王子晋赞》《古诗四帖》《翻经台记》等。

王僧虔(426—485),字简穆,琅邪临沂(今属山东)人。书迹:《王琰帖》《御史帖》《陈情帖》等。论著:《论书》《笔意赞》等。

陶弘景(456—536),字通明,丹阳秣陵(今属江苏南京)人。书迹:《瘗鹤铭》(传)等。

袁昂(461—540),字千里,陈郡阳夏(今河南太康)人。论著:《古今书评》等。

萧衍(464—549),梁武帝,字叔达,南兰陵(今江苏常州市武进区)人。书迹:《异趣帖》等。论著:《古今书人优劣评》《观钟繇书法十二意》《草书状》等。

萧子云(约487—549),字景乔,南兰陵(今江苏常州市武进区)人,人称萧祭酒。书迹:《顺回问孝》《千字文》《史孝山出师颂》等。

庾肩吾(487—约552),字子慎,一字慎之,南阳新野(今属河南)人。论著:《书品》等。

智永,生卒年不详,山阴(今浙江绍兴)永欣寺僧,俗姓王,佛名法极,人称永禅师。书迹:《常侍帖》《参军帖》《故旧帖》《至通法师帖》《千字文》《月仪献岁帖》等。

王远,生卒年不详,太原(今属山西)人。书迹:《石门铭》等。

碑刻:《爨宝子碑》《爨龙颜碑》《嵩高灵庙碑》《始平公造像记》《孙秋生造像记》《张猛龙碑》《张玄墓志》等。

隋(581—618)

智果,生卒年不详,会稽(今浙江绍兴)人。论著:《心成颂》等。

唐(618—907)

欧阳询(557—641),字信本,潭州临湘(今湖南长沙)人。书迹:《九成宫醴泉铭》《化度寺邕禅师塔铭》《虞恭公温彦博碑》《皇甫诞碑》等。论著:《传授诀》《用笔法》等。

虞世南(558—638),字伯施,越州余姚(今属浙江)人。书迹:《孔子庙堂碑》

《汝南公主墓志铭》等。论著:《笔髓论》《书旨述》等。

褚遂良(596—658或659),字登善,祖籍阳翟(今河南禹州),东晋时已移居钱塘(今浙江杭州)。书迹:《孟法师碑》《雁塔圣教序》《伊阙佛龛碑》《房玄龄碑》《倪宽赞》《大字阴符经》《枯树赋》等。

李世民(599—649),唐太宗,唐高祖李渊第二子。书迹:《晋祠铭》《温泉铭》《屏风帖》等。论著:《笔法诀》《笔意》《指意》《论书》等。

陆柬之(585—638),吴郡(今江苏苏州)人。书迹:《书陆机文赋》《头陀寺碑》《急就章》《龙华寺额》《武丘东山碑》等。

欧阳通(? —691),字通师,潭州临湘(今湖南长沙)人。书迹:《道因法师碑》《泉男生墓志铭》等。

孙过庭(646—691),字虔礼(一作名虔礼,字过庭),陈留(今河南开封)人,自署吴郡(今江苏苏州)人,又说富阳(今属浙江)人。书迹:《书谱》《千字文》《景福殿赋》等。论著:《书谱》等。

李嗣真(? —696),字承胄,一说为邢州柏仁(今河北隆尧县西)人,一说为滑州匡城(今河南滑县东)人。论著:《书后品》等。

蔡希综,生卒年不详,曲阿(今江苏丹阳)人。论著:《法书论》等。

薛稷(649—713),字嗣通,蒲州汾阴(今山西万荣西南)人,人称薛少保。书迹:《信行禅师碑》等。

贺知章(659—约744),字季真,自号四明狂客,越州永兴(今浙江杭州萧山)人。书迹:《孝经》《洛神赋》《胡桃帖》《千字文》等。

李邕(678—747),字泰和,扬州江都(今江苏扬州)人,人称李北海。书迹:《麓山寺碑》《李思训碑》《法华寺碑》等。

李白(701—762),字太白,号青莲居士。自称祖籍陇西成纪(今甘肃静宁西南)。书迹:《上阳台帖》《天门山铭》《游泰山六首》《太华峰》《咏酒诗》等。

徐浩(703—782),字季海,越州(治今浙江绍兴)人,人称徐会稽。书迹:《不空和尚碑》《大智禅师碑》《虢国公造像记》《朱巨川告身帖》(传)等。

张旭,生卒年不详,字伯高,苏州吴县(今江苏苏州)人,人称张长史。书迹:

《郎官石柱记序》《自言帖》《肚痛帖》《草书古诗四帖》等。

颜真卿(708—784),字清臣,京兆万年(今陕西西安)人,人称颜平原、颜鲁公。书迹:《多宝塔碑》《东方朔画像赞》《颜勤礼碑》《自书告身》及《颜家庙碑》《麻姑仙坛记》《祭侄文稿》《争座位帖》《裴将军诗帖》《刘中使帖》(传)等。论著:《述张长史笔法十二意》等。

张怀瓘,生卒年不详,海陵(今江苏泰州)人。论著:《书议》《书断》《书估》《文字论》《玉堂禁经》《论用笔十法》《评书药石论》等。

李华(715—766),字遐叔,赵郡赞皇(今河北赞皇)人。论著:《二字诀》等。

李阳冰,生卒年不详,字少温,赵郡(治今河北赵县)人。书迹:《城隍庙碑》《怡亭铭》《三坟记》《般若台铭》等。

怀素(725—785,一作737—799),字藏真,本姓钱,永州零陵(今属湖南永州市零陵区)人。书迹:《自叙帖》《小草千字文》《苦笋帖》《论书帖》《神仙帖》《东陵圣母帖》等。

陆羽(733—约804),字鸿渐,自称桑苎翁,又号东冈子,复州竟陵(今湖北天门)人。论著:《僧怀素传》等。

韩方明,生卒年不详,擅长八分书。论著:《授笔要说》等。

林蕴,生卒年不详,字复梦,福建莆田人。论著:《拨镫序》等。

韩愈(768—824),字退之,河南河阳(今河南孟州南)人,人称韩昌黎。书迹:《鹦鹉颂》等。论著:《送高闲上人序》等。

沈传师(769—827),字子言,吴县(今江苏苏州)人。书迹:《罗池庙碑》《黄陵庙碑》等。

白居易(772—846),字乐天,晚年号香山居士。其先太原(今山西太原西南)人,后迁居下邽(今陕西渭南东北)。书迹:《大彻禅师传法堂记》《苏州重玄寺法华院石壁碑》《丰年帖》《刘郎中帖》等。

柳宗元(773—819),字子厚,河东解(今山西运城西南)人,人称柳河东。书迹:《般丹和尚碑》《南岳弥陀和尚碑》等。

柳公权(778—865),字诚悬,京兆华原(今陕西铜川市耀州区)人。书迹:

《大达法师玄秘塔碑》《神策军纪圣德碑》《金刚般若波罗蜜经》《福林寺戒塔铭》《送梨帖题跋》等。

裴休(791—864)，字公美，河内济源(今属河南)人。书迹：《圭峰禅师碑》等。

杜牧(803—853)，字牧之，京兆万年(今陕西西安)人，时号"小杜"。书迹：《张好好诗帖》等。

高闲，生卒年不详，乌程(今浙江湖州)人，贬称高闲上人。书迹：《五原帖》《中丞帖》《雨雪帖》等。

张彦远(815—907)，字爱宾，蒲州猗氏(今山西临猗)人。书迹：《三祖大师碑阴记》《淮山庙诗》等。论著：《历代名画记》《法书要录》等。

卢携(824—880)，字子升，范阳(今河北涿州)人。论著：《临池妙诀》等。

韦续，生卒年不详。论著：《五十六种书并序》等。

五代(907—960)

杨凝式(873—954)，字景度，号虚白，华阴(今属陕西)人，人称杨少师。书迹：《韭花帖》《神仙起居法》《长寿华严院东壁诗》等。

徐铉(917—992)，字鼎臣，广陵(今江苏扬州)人。书迹：《篆书千字文残卷》《武成王庙碑》《摹秦峄山铭》等。

李煜(937—978)，南唐后主，字重光，初名从嘉，号钟隐，世称李后主。论著：《书述》《评书》等。

宋(960—1279)

李建中(945—1013)，字得中，号岩夫民伯，京兆(治今陕西西安)人。书迹：《李西台六帖》《翻本峄山碑》等。论著：《书千文》等。

林逋(967—1029)，字君复，钱塘(今浙江杭州)人。书迹：《自书诗卷》《手札二帖》等。

欧阳修(1007—1072)，字永叔，号醉翁，晚号六一居士，庐陵(今江西吉安)

人。书迹:《送襄城李令小诗》《送张文简三小简》等。论著:《论南北朝书》《论仙篆》等。

苏舜钦(1008—1049),字子美,绵州盐泉(今四川绵阳东南)人。书迹:《今春帖》《留别王原叔古诗帖》等。论著:《论草书》等。

蔡襄(1012—1067),字君谟,兴化仙游(今属福建)人。书迹:《暑热帖》《离都帖》《连日山中帖》《谢赐御书诗表》《万安桥记》《荔枝谱》等。论著:《论书》《评书》《自论飞草书》等。

苏轼(1037—1101),字子瞻,号东坡居士,眉州眉山(今属四川)人。书迹:《前赤壁赋》《归去来兮辞》《墨妙亭记》《黄州寒食诗帖》《水乐洞诗》《六一泉铭》等。论著:《论书》《评书》《辨法帖》《论唐六家书》等。

朱长文(1039—1098),字伯原,号乐圃、潜溪隐夫,吴县(今江苏苏州)人。论著:《墨池编》《续书断》等。

黄庭坚(1045—1105),字鲁直,号山谷道人,晚年又号涪翁,洪州分宁(今江西修水)人。书迹:《戒石铭》《松风阁诗帖》《黄州寒食诗卷跋》《刘禹锡经伏波神祠诗》等。论著:《论书》《论古人书》《论近世书》等。

米芾(1052—1108),初名黻,字元章,号鹿门居士、襄阳漫士、海岳外史等,祖籍太原,人称米襄阳、米南宫。书迹:《苕溪诗卷》《蜀素帖》《乐兄帖》《宋崇国公墓志铭》《虹县诗卷》等。论著:《书史》《画史》《海岳名言》等。

薛绍彭,生卒年不详,字道祖,号翠微居士,长安(今陕西西安)人。书迹:《诗刻》《兰亭临写本》《昨日帖》等。

黄伯思(1079—1118),字长睿,别字霄宾,号云林子,邵武(今属福建)人。论著:《法帖勘误》《东观余论》等。

赵佶(1082—1135),宋徽宗。书迹:《草书千字文》《大观圣作之碑》等。论著:《宣和书谱》《宣和博古图》(召文臣辑成)等。

赵构(1107—1187),宋高宗。书迹:《草书洛神赋》《真草千字文》《佛顶光明塔碑》等。论著:《翰墨志》等。

陆游(1125—1210),字务观,号放翁,越州山阴(今浙江绍兴)人。书迹:《自

得我心诗迹》《与仲信、明远二帖》《书长相思词五阕》《阅古泉记》等。论著：《论学二王书》等。

范成大(1126—1193)，字致能，号石湖居士，苏州吴县(今江苏苏州)人。书迹：《西塞渔社图卷跋》等。

朱熹(1130—1200)，字元晦，一字仲晦，号晦庵，祖籍徽州婺源(今属江西)。书迹：《城南唱和诗卷》《大学中庸章句稿》《论语集注稿》等。

吴琚，生卒年不详，字居父，号云壑，汴京(今河南开封)人。书迹：《观李氏谱牒帖》《识语并焦山题名》《寿父帖》等。

姜夔(约1155—1209)，字尧章，号白石道人，饶州鄱阳(今属江西)人。书迹：《落水本兰亭序跋》等。论著：《续书谱》等。

张即之(1186—1263)，字温夫，号樗寮，历阳(今安徽和县)人。书迹：《金刚经》《汪氏报本庵记》《杜诗断简》等。

洪适(1117—1184)，字景伯，晚年自称盘洲老人，鄱阳(今属江西)人。论著：《隶释》《隶续》《水经碑跋》《论西京隶书》《论汉唐隶书》等。

元(1206—1368)

赵孟頫(1254—1322)，字子昂，号松雪道人、水精宫道人，湖州(今属浙江)人。书迹：《各体千字文》《兰亭十三跋》《丈人帖》《去家帖》等。

鲜于枢(1246—1302)，字伯机，号困学民、直寄老人，祖籍渔阳(今天津蓟州区)，生于汴梁(今河南开封)。书迹：《草书千字文》《书青天词》《书萧山文庙碑》《满江红词》等。

吾衍(1268—1311)，字子行，号竹房、贞白。史传多作吾丘衍或吾邱衍。寓浙江杭州。论著：《三十五举》《论写篆》《论科斗书》等。

虞集(1272—1348)，字伯生，号邵庵、道园，祖籍仁寿(今属四川)，迁崇仁(今属江西)。书迹：《垂虹桥记》《不及入阁帖》《奉记都运帖》等。论著：《论书》《论隶书》《论草书》等。

张雨(1283—1350)，字伯雨，钱塘(今浙江杭州)人。书迹：《山居即事诗帖》

《杂咏帖》《登南峰诗帖》等。

康里巎（1295—1345），字子山，号正斋、恕叟，康里（今属新疆）人，人称子山平章，史传多作康里巎巎。书迹：《奉记帖》《渔夫辞》等。

杨维祯（1296—1370），祯一作桢，字廉夫，号铁崖、铁雅、东维子等，诸暨（今属浙江）人。书迹：《书巫峡云涛石屏志跋》《虞相古剑歌》《与德常札》《诗帖》等。

倪瓒（1306或1301—1374），初名珽，字元镇，号云林子、幻霞子、荆蛮民等，无锡（今属江苏）人。书迹：《静寄轩诗文轴》《月初发舟帖》《诗余手迹》《与玄度札》《竹处帖》《醉歌行》等。

柯九思（1290—1343），字敬仲，号丹丘生、五云阁史，台州仙居（今属浙江）人。书迹：《次谦父诗帖》等。

郑杓，生卒年不详，字子经，福建莆田人，一说仙游人。能大字，工八分，精小学。论著：《衍极》等。

刘有定，生卒年不详，字能静，号原范，福建莆田人。论著：《衍极并注》等。

明（1368—1644）

陶宗仪（1316—1403后），字九成，号南村，台州黄岩（今属浙江）人。论著：《书史会要》等。

宋克（1327—1387），字仲温，号南宫生，长洲（今江苏苏州市吴中区）人。书迹：《杜甫壮游诗卷》等。

沈度（1357—1434），字民则，号自乐，华亭（今上海金山）人。书迹：《不自弃说》等。

解缙（1369—1415），字大绅，一字缙绅，号春雨，吉水（今属江西）人。书迹：《文语立轴》等。论著：《春雨杂述》《书学详说》等。

陈献章（1428—1500），字公甫，新会（今广东江门市新会区）人，因曾在白沙村居住，人称白沙先生。书迹：《自书诗卷》等。

吴宽（1435—1504），字原博，号匏庵、玉亭主，长洲（今江苏苏州）人。书迹：《东园玩菊诗》《种竹诗卷》等。

李东阳(1447—1516),字宾之,号西涯,茶陵(今属湖南)人。书迹:《行草自书诗卷》等。

祝允明(1460—1526),字希哲,号枝山,长洲(今江苏苏州)人,人称祝京兆。书迹:《前后出师表》《杂书诗卷》《前后赤壁赋》等。

唐寅(1470—1523),字伯虎,一字子畏,号六如居士、桃花庵主、逃禅仙吏等,吴县(今江苏苏州)人。书迹:《落花诗帖》等。

文徵明(1470—1559),初名壁,字徵明,以字行,更字徵仲,号衡山居士,长洲(今江苏苏州)人。书迹:《落花诗卷》《离骚经》《停云馆帖》等。

王守仁(1472—1529),字伯安,人称阳明先生,浙江余姚人。书迹:《何陋轩诗卷》等。

丰坊(约1492—1563),字存礼,又字人翁,号南禺外史,鄞县(今浙江宁波)人。书迹:《六言诗轴》等。论著:《书诀》等。

王宠(1494—1533),初名履仁,改字履吉,号雅宜山人,吴县(今江苏苏州)人。书迹:《白雀帖》等。论著:《雅宜山人集》等。

文彭(1497—1573),字寿承,号三桥,长洲(今江苏苏州)人。书迹:《颁诏侍班诗册》等。

徐渭(1521—1593),初字文清,改字文长,号天池山人、青藤道士、山阴布衣等,山阴(今浙江绍兴)人。书迹:《草书千字文》《自书七律》《自书诗卷》《怀素上人草书歌》等。论著:《笔元要旨》等。

王世贞(1526—1590),字元美,号凤洲,又号弇州山人,江苏太仓人。论著:《王氏书苑》《弇州墨刻跋》《三吴楷法跋》《艺苑卮言》等。

邢侗(1551—1612),字子愿,临邑(今属山东)人。书迹:《临王羲之帖》等。

詹景凤(1532—1602),字东图,号白岳山人,又号大龙宫客等,安徽休宁人。论著:《东图玄览》等。

董其昌(1555—1636),字玄宰,号思白、香光居士,华亭(今上海松江)人。书迹:《古诗十九首》《琵琶行》《项元汴墓志铭》等。论著:《画禅室随笔》等。

米万钟(1570—1628),字仲诏,号友石,顺天宛平(今北京西南)人,人称友

石先生。书迹:《草书题画诗》等。论著:《篆隶考讹》等。

张瑞图(1570—1641),字长公,号二水,别号果亭山人等,晚年自号白毫庵主,泉州晋江(今福建泉州)人。书迹:《杜甫饮中八仙歌卷》《五言律诗轴》等。

黄道周(1585—1646),字幼平,或作幼玄,又字螭若,号石斋,漳浦(今属福建)人。书迹:《山中杂咏》《草书五言诗》《行书七言诗》等。

王铎(1592—1652),字觉斯,号嵩樵,孟津(今属河南)人。书迹:《拟山园帖》等。

倪元璐(1594—1644),字玉汝,号鸿宝、园客,浙江上虞(今浙江绍兴市上虞区)人。书迹:《草书七绝诗》等。

傅山(1607—1684),初名鼎臣,字青竹,后改字青主,别字公它,号朱衣道人,阳曲(今属山西)人。书迹:《临大金帖》《丹枫阁记》《杂书册》《行书七言古诗》等。

清(1616—1911)

冯班(1602—1671),字定远,号钝吟、双玉生,常熟(今属江苏)人。书论:《钝吟书要》等。

郑簠(1622—1693),字汝器,号谷口,上元(今江苏南京)人。书迹:《洞玄经》《驸马诗》《浣溪沙词》等。

笪重光(1623—1692),字在辛,号君宜,又号蟾光、逸叟、江上外史等,江苏句容人。书迹:《宿山寺诗》等。论著:《书筏》等。

八大山人(1626—1705),原名朱耷,字雪个,号八大山人,江西南昌人。书迹:《草书题画诗》《行书兰亭序轴》《临〈临河叙〉四屏》等。

姜宸英(1628—1699),字西溟,号湛园,又号苇间,浙江慈溪人。工小楷。论著:《湛园题跋》《西溟全集》等。

朱彝尊(1629—1709),字锡鬯,号竹垞,又号金风亭长、小长芦钓鱼师等,秀水(今浙江嘉兴)人。善古隶。论著:《说砚》《曝书亭集》等。

顾蔼吉,生卒年不详,号南原,长洲(今江苏苏州)人。精隶书、缪篆。论著:

《隶辨》《分书笔法》等。

王澍(1668—1743),字若霖,号虚舟,别号竹云,江苏金坛人。论著:《论书剩语》《淳化阁帖考正》《古今法帖考》等。

高凤翰(1683—1748或1749),字西园,号南村,晚号南阜老人。山东胶州人。书迹:《弘济江天图卷跋》《三绝册》等。论著:《砚史》等。

金农(1687—1763),字寿门,又字司农、吉金,号冬心先生,别号稽留山民、曲江外史、昔耶居士等,钱塘(今浙江杭州)人。书迹:《金刚般若经》《隶书册》等。论著:《冬心先生集》《冬心先生杂著》等。

郑燮(1693—1765),字克柔,号板桥,兴化(今属江苏)人。创"六分半书"。书迹:《临峒嶅碑》等。

梁巘(1710—1788后),字闻山,号松斋,亳县(今安徽亳州)人。论著:《评书帖》等。

刘墉(1719—1804),字崇如,号石庵,卒谥文清,山东诸城人。书迹:《小楷册》《苏轼诗》《米南宫诗帖》等。论著:《学书偶成》二十首等。

梁同书(1723—1815),字元颖,号山舟,晚自署不翁、新吾长翁。浙江钱塘(今杭州)人。书迹:《长生诀》等。论著:《频罗庵论书》《频罗庵书画跋》等。

王文治(1730—1802),字禹卿,号梦楼,江苏丹徒(今江苏镇江市丹徒区)人。书迹:《快雨堂题跋》等。论著:《梦楼集》《论书绝句三十首》等。

翁方纲(1733—1818),字正三,号覃溪,晚号苏斋,直隶大兴(今北京)人。书迹:《徐渭杂花图卷题画诗》等。论著:《两汉金石记》《焦山鼎铭考》《粤东金石略》《苏斋题跋》《苏米斋兰亭考》等。

邓石如(1743—1805),原名琰,字石如,改字顽伯,又号完白山人、笈游道人,安徽怀宁人。书迹:《篆书大舜舞干戚赞》《隶书诗评》《草书五言联》《正书长联》等。

伊秉绶(1754—1815),字祖似,号墨卿,又号默庵,福建宁化人。书迹:《默庵集锦》《月华洞庭水横披》《隶书联》等。

钱泳(1759—1844),字立群,号台仙、梅溪,江苏金匮(今属无锡)人。论著:

《履园丛话》等。

阮元(1764—1849),字伯元,号芸台,又号雷塘庵主,晚号怡性老人,江苏仪征人。善隶书、行草。论著:《南北书派论》《北碑南帖论》等。

陈鸿寿(1768—1822),字子恭,号曼生,浙江钱塘(今杭州)人。书迹:《行书临唐六如》《隶书扇面》等。

朱履贞,生卒年不详,字闲泉,号闲云,秀水(今浙江嘉兴)人。论著:《书学捷要》等。

吴德旋(1767—1840),字仲伦,江苏宜兴人。论著:《初月楼论书随笔》等。

包世臣(1775—1855),字慎伯,号倦翁、小倦游阁外史,安徽泾县人。书迹:《赤壁赋》《书陶诗》等。论著:《艺舟双楫》等。

何绍基(1799—1873),字子贞,号东洲,晚号蝯叟,别号东洲居士,湖南道州(今道县)人。书迹:《行草四屏》《行书卷》《楷书屏》等。论著:《东洲草堂金石跋》等。

杨沂孙(？—1881),字子舆(一作子与),号泳春,晚号濠叟,江苏常熟人。善篆书。书迹:《篆书诗经》等。

刘熙载(1813—1881),字伯简,号融斋,晚号寤崖子,江苏兴化人。书迹:《行草陀书句》等。论著:《艺概》等。

周星莲,生卒年不详,字午亭,仁和(今浙江杭州)人。论著:《临池管见》等。

朱和羹,生卒年不详,字指山。江苏吴县(今江苏苏州)人。论著:《临池心解》等。

赵之谦(1829—1884),初字益甫,号冷君,后改字㧑叔,号悲盦、无闷,浙江会稽(今绍兴)人。善篆刻。书迹:《楷书菊花诗屏》《临峄山刻石》《隶书七言联》等。论著:《六朝别字记》《补寰宇访碑录》等。

翁同龢(1830—1904),字声甫,号叔平,晚号瓶庵居士等,江苏常熟人。善楷、行书。

吴大澂(1835—1902),字清卿,号恒轩,又号愙斋,吴县(今江苏苏州)人。善篆书。论著:《愙斋集古录》《古字说》《说文古籀补》等。

杨守敬(1839—1915),字惺吾,号邻苏,湖北宜都人。善楷、行书。论著:《学书迩言》《楷法溯源》等。

吴昌硕(1844—1927),初名俊、俊卿,字昌硕,后以字行,号缶庐、苦铁等。浙江安吉人。书迹:《石鼓文》《苦铁碎金》《缶庐近墨》等。论著:《缶庐集》《缶庐印存》等。

沈曾植(1850—1922),字子培,号乙盦、寐叟,浙江嘉兴人。善章草。论著:《海日楼札丛》等。

康有为(1858—1927),原名祖诒,字广厦,号长素,又号更生,广东南海(今广东佛山市南海区)人,人称南海先生。善楷、行书。论著:《广艺舟双楫》等。

近现代

郑孝胥(1860—1938),字苏戡,又字太夷,号海藏,闽县(今福建福州)人。善行书。

曾熙(1861—1930),字子缉,号俟园,湖南衡阳人。善楷、隶。

齐白石(1864—1957),原名纯芝,字渭清,后更名璜,字濒生,号白石,别号借山吟馆主者、寄萍老人等,湖南湘潭人。善篆书、行书。

罗振玉(1866—1940),字叔蕴,一字叔言,号雪堂,又号贞松,浙江上虞人,生于江苏淮安。善篆、行书。论著:《雪堂书画跋尾》《殷墟书契》《百爵斋藏历代名人法书》等。

李瑞清(1867—1920),字仲麟,号梅庵、梅痴、阿梅,晚号清道人,斋名玉梅花庵、黄龙砚斋,江西抚州人。善楷、篆书。论著:《清道人遗集》等。

章炳麟(1869—1936),初名学乘,字枚叔,更改名绛,号太炎,浙江余杭人。精篆书。书迹:《篆书千字文》等。

于右任(1879—1964),原名伯循,陕西三原人。善楷、草书。书迹:《标准草书千字文》等。

丁辅之(1879—1949),原名仁友,后改名仁,号鹤庐、守寒巢主,浙江杭州人。精篆刻,善篆、隶书。论著:编有《西泠四家印谱》《杭郡印辑》等。

王福庵(1880—1960),原名寿祺,后更名褆,字维季,号福庵,浙江杭州人。精篆刻。书迹:《临石鼓文》等。论著:《说文部首检异》《麋研斋印存》等。

李叔同(1880—1942),名文涛,字息霜,以号行,祖籍浙江平湖,生于天津。善楷、行书。论著:《李息翁临古法书》《李息庵法书》等。

叶恭绰(1881—1968),字誉虎,号遐庵,广东番禺(今广州)人。善行书。论(编)著:《遐庵汇稿》《广东丛书》等。

马一浮(1883—1967),原名浮,字太渊,号湛翁,晚号蠲叟、蠲戏老人,浙江绍兴人。善各体书,草书、隶书尤精。

张宗祥(1882—1965),字阆声,号冷僧,浙江海宁人。善行、草书。论著:《书学源流论》《冷僧书画集》等。

余绍宋(1882—1949),字越园,别署寒柯,浙江龙游。善行、草书。论著:《书画书录解题》《书法要录》等。

沈尹默(1883—1971),原名君默,字中,号秋明,浙江吴兴(今湖州)人。书迹:《澹静庐诗剩》《秋明室杂诗》《秋明室长短句》《沈尹默行书墨迹》《沈尹默法书集》等。论著:《执笔五字法》《二王法书管窥》等。

马叙伦(1885—1970),字彝初,又作夷初,别署啸天生,浙江杭州人。善行书、楷书。论著:《论书绝句》等。

胡小石(1888—1962),名光炜,号倩尹,又号夏庐,晚号子夏、沙公,以字行,浙江嘉兴人。善行草。论著:《书艺略论》等。

马公愚(1893—1969),本名范,初字公驭,后改公愚,晚号冷翁,浙江永嘉(今浙江温州市鹿城区)人。善隶、行。论著:《书法讲话》《书法史》等。

郭沫若(1892—1978),原名郭开贞,笔名郭鼎堂等,四川乐山人。善行草。论著:《甲骨文字研究》《两周金文辞大系考释》等。

郑诵先(1892—1976),原名世芬,字诵先,四川富顺人。善隶、行书。论著:《各种书体源流浅说》等。

毛泽东(1893—1976),字润之,湖南湘潭韶山冲(今属韶山)人。书迹:《毛主席诗词墨迹》《毛泽东手书古诗词选》《毛泽东题词墨迹选》《毛泽东书信手迹

选》等。

吴湖帆（1894—1968），名翼燕，字通骏，更名万，字东庄，又名倩，号倩庵，别署湖帆，江苏苏州人。善楷、行书。

邓散木（1898—1963），初名铁，字钝铁，号粪翁，别号且渠子，上海人。精篆刻，善篆书、楷书。论著：《书法学习必读》《欧阳结体三十六法诠释》《篆刻学》等。

陆维钊（1899—1980），字微昭，晚年常署邵翁，浙江平湖人。善篆、隶、行草，尤擅"蜾扁"。论著：《中国书法》等。

容庚（1894—1983），字希白，斋名颂斋，广东东莞人。精篆书、楷书。论著：《金文编》《丛帖目》等。

林散之（1898—1989），名以霖，以字行，笔名散耳、左耳、林霖、聋叟、江上老人、半残老人，祖籍安徽和县，生于江苏浦江（今南京市浦口区），居南京。书迹：《林散之书法集》等。

潘伯鹰（1905—1966），原名式，以字行，别号凫公，安徽安庆人。善行书。论著：《中国书法简论》等。

沙孟海（1900—1992），名文若，以字行，号石荒、沙村，斋名兰沙馆、决明馆，浙江鄞县（今宁波市鄞州区）人。善行草书。论著：《近三百年的书学》《印学史》《谈秦印》等。

高二适（1903—1977），字适父，号舒凫、舒父，江苏泰州人。善草书。论著：《〈兰亭序〉的真伪驳议》《新定急就章及考证》等。

舒同（1906—1998），又名宜禄，江西东乡人，善楷、行书。书迹：《舒同书法集》等。

白蕉（1907—1969），本姓何，名馥，字远香，号旭如，别署云间、济庐等，江苏金山（今属上海市金山区）人。论著：《云间谈艺录》《书法十讲》《济庐诗词》等。

附录二

历代书法
名作精选

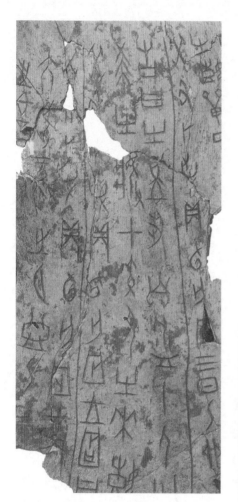

商·《大骤风涂朱卜骨刻辞》

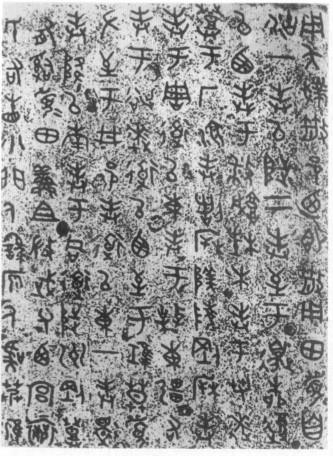

周·《散氏盘铭文》

秦·《泰山刻石》

西汉·西北汉简

西汉·马王堆帛书《战国策》

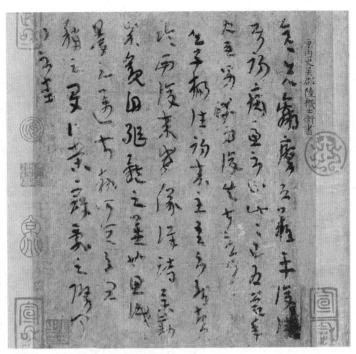

西晋·陆机《平复帖》

唐·冯承素摹本《兰亭序》

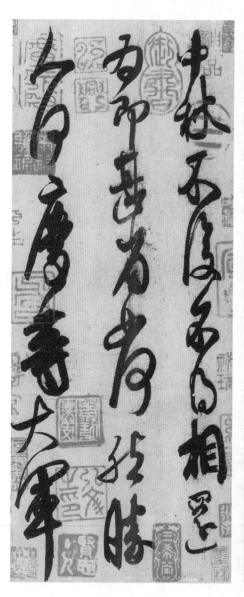

东晋·王献之《中秋帖》

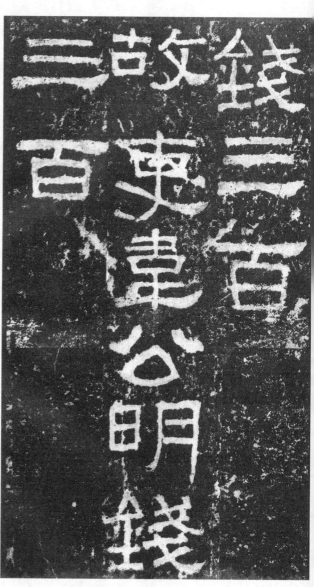

东汉·《张迁碑》

东汉·《曹全碑》

东汉·《礼器碑》

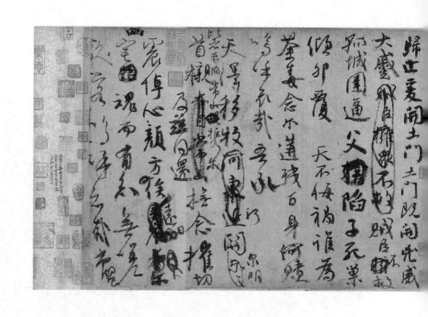

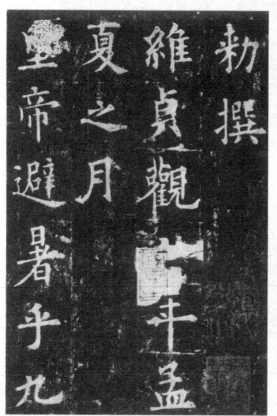

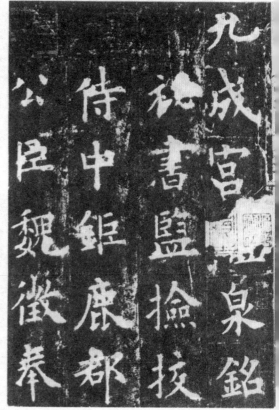

唐·欧阳询《九成宫醴泉铭》

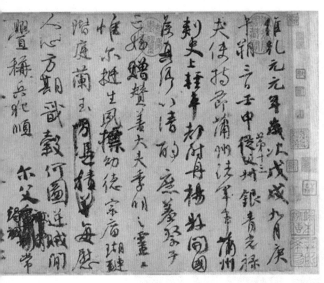

唐·颜真卿《祭侄文稿》

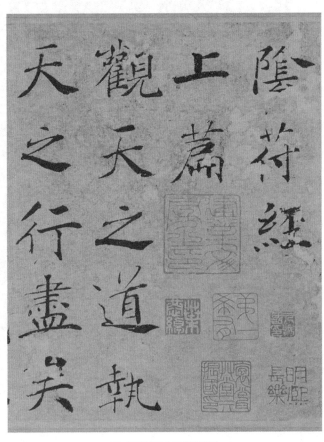

唐·褚遂良《大字阴符经》

277

唐·颜真卿《颜勤礼碑》

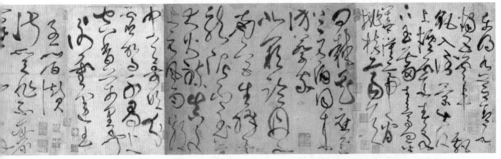

唐·张旭《古诗四帖》

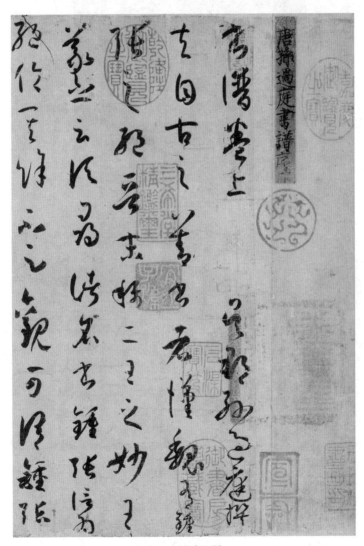

唐·孙过庭《书谱》

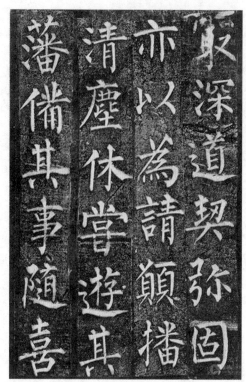

唐·柳公权《玄秘塔碑》

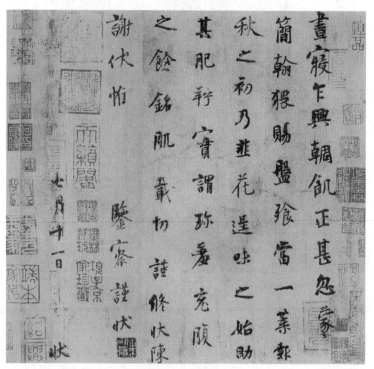

五代·杨凝式《韭花帖》

唐·怀素《自叙帖》

北宋·苏轼《寒食帖》

281

枯石燥復潑潑

山川光暉考我

妍野僧早早

饒不餘體曉

見寒溪有炊

煙東坡道人

已沈泉張炎何

時到眼前釣

臺驚濤可

畫眠怡亭看

篆蛟龍纏安

得此身脱枸攣

身載諸支長

周旋

仕倦成流若遊頗慣轉

蓬熟未隨意住涼至逐

緣東入曉親踈集他鄉

彼此同暖衣至食飽但覺

愧梁鴻

旅食緣交駐浮家高興

來句留荊水話襟中下

峯開過荆妙尋戴遊梁又

定賦枝流歌堪盡畫

有魯公陪

密友發褶春折紅薇過夏

禁園枝殊自得頋我若合

情漫有蘭随色寧無石

對壟即懷晚二月依

盧溝郵行

元祐戊辰八月日作

交不栢崇

四方帝火

修崇十地

妙惠亞者

恠子逶心台

成圍

濤王為

應之十選

昔同支李

同扤仔祝

天子一統

之中興

謹頭

摹緣隱士

書髡尹

鐵足人

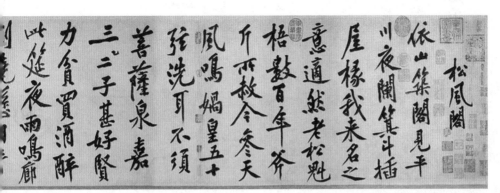

北宋·黄庭坚《松风阁诗帖》

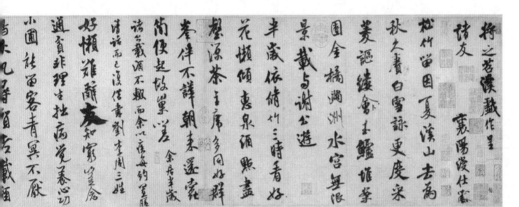

北宋·米芾《苕溪诗卷》

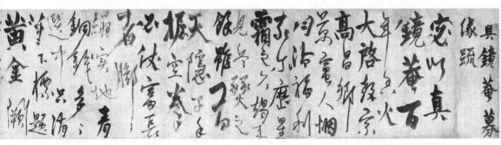

元·杨维祯《真镜庵募缘疏卷》

牡丹一本同榦二花其紅深
淺不同名品甚而種也一曰
疊羅紅一曰勝雲紅艷麗尊
榮皆冠一時之妙造化蒙後
如此褒賞之餘因成口占
異品殊範共翠柯嫩紅撍撍
醉金荷春羅號疊疊數丹陛雲
縷重紫浴絳河玉鑑和鳴鸞
對舞寶枝連理錦成棄東
君造化勝前歲吟繞清香故
琢磨

北宋·赵佶瘦金书《书牡丹诗》

汲黯傳
汲黯字長孺濮陽人也其先有寵於古之
衞君至黯七世二為卿大夫黯以父任孝景時
為太子洗馬以莊見憚孝景帝崩太子即
位黯為謁者東越相攻上使黯往視之不至
吳而還報曰越人相攻固其俗然不足以辱天子
之使河內失火延燒千餘家上使黯往視之還
報曰家人失火屋比延燒不足憂臣過河南
河南貧人傷水旱萬餘家或父子相食臣
謹以便宜持節發河南倉粟以振貧民臣請
歸節伏矯制之罪上賢而釋之遷為滎陽
令黯恥為令病歸田里上聞乃名拜為中大
夫以數切諫不得久留內遷為東海太守黯
學黃老之言治官理民好清靜擇丞史而
任之其治責大指而已不苛小黯多病臥閨閤
內不出歲餘東海大治稱之上聞名以為主爵

元·赵孟頫《汲黯传》

284

詠得落花詩十首　　沈周戲南

富逞穠華滿樹春香飄韆落樹還貧紅芳既蜕仙成
道綠葉初陰子養仁偶補鶯巢泥薦寵別修蜂蜜水
資神羊、為爾添惆悵獨是蛾眉未嫁人
飄、蕩、復悠、樹底遲尋到封頭趙武泣塗知厚
雨秦宮脂粉惜隨流癡情戀酒粘紅袖急意穿簾泊
玉鈎欲捨殘芳摁為藥傍春難療菌中愁
玉勒銀罌已倦遊東飛西落使人愁急攬春去先辭

樹懶被風扶江上樓魚沫恩殘粉在蛛絲牽愛小
紅留色香久在沉迷界懺悔誰能倩仙丘
是誰摞碎錦雲堆著地難扶氣力頹懊惱夜深聽雨
枕浮沉朝入送春杯梢偶小剩驚還掠風皆差池鵁
又催瞥眼興三供一笑竟因何落竟何開
千二街頭散冶遊滿街紅熙亂春愁知時去、留難
得悟色空、念羆休朝掃尚嫌奴作踐晚歸還有馬
堪憂何人早起鼎憐惜孤負新粧倚翠樓

明·文徵明《落花诗卷》

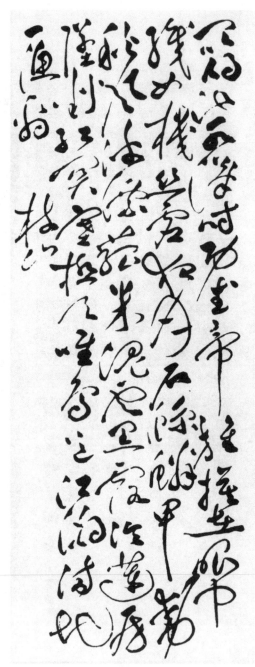

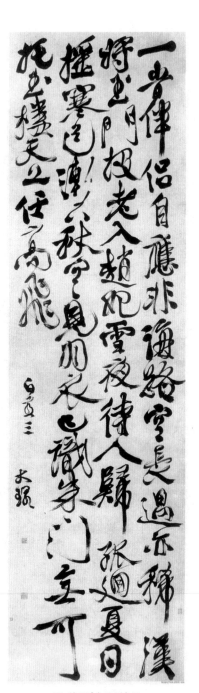

明·祝允明草书杜甫诗轴　　　　明·徐渭《白燕诗》轴

明·董其昌跋张旭《古诗四帖》

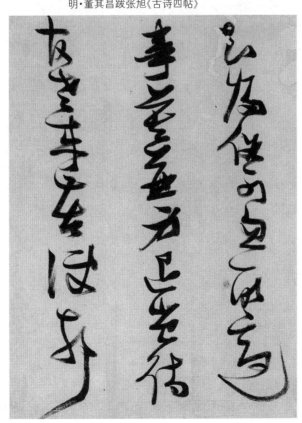

明·张瑞图行草杜甫诗

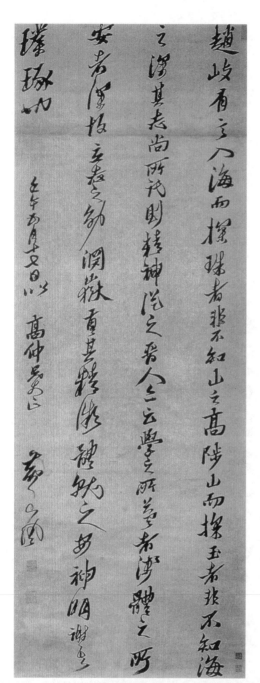

明·黄道周行草诗轴

清·朱耷草书诗轴

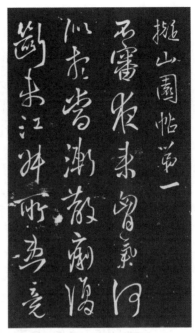

明·王铎《拟山园帖》

清·金农隶书小品

清·邓石如篆书文轴

清·伊秉绶隶书对联　　　　　　清·何绍基行书条屏

清·赵之谦《许氏说文叙》册

清·吴昌硕《临〈石鼓文〉》

清·沈曾植行草对联

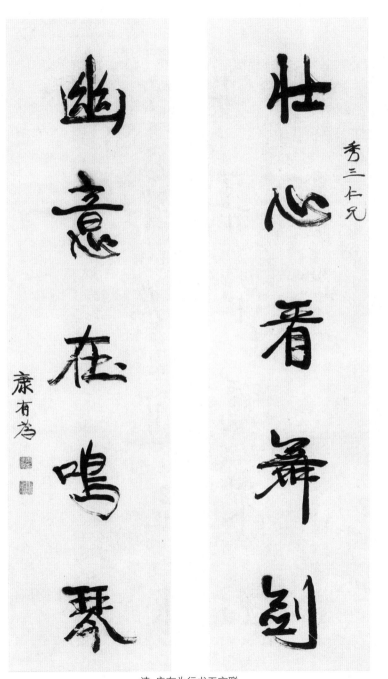

幽意在鸣琴

壮心看舞剑

秀三仁兄

康有为

清·康有为行书五言联

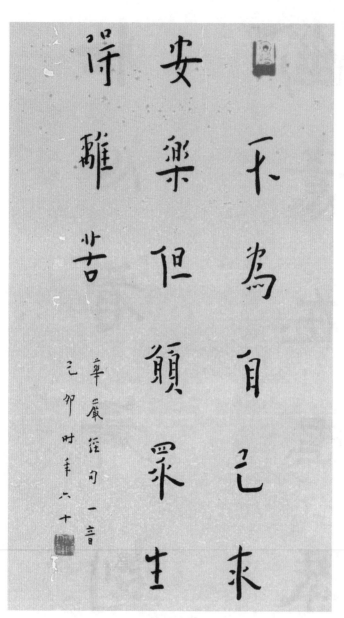

李叔同行书

仁義不能月昇財帛雨散曰培象兩惡也一犬吠形百犬吠聲世之疾此固已久矣君之所以明者蒹聽所以闇者偏信南

面之大人稀莫急于去賢知賢之近逄莫急于考功課日出木無直繩重罰無暗證輅去人將病不嗜食也去國將亡不嗜賢也

人非無嘉饌病者雖食五于死國非無賢人君亭雖用故速亡輕者得其賢糌治病不得其藥治病當得其人參石得虆菔服

张宗祥行书

图书在版编目(CIP)数据

书法的故事 / 任平著 . —杭州 : 浙江文艺出版社,
2019.1 (2021.1重印)
ISBN 978-7-5339-5388-1

Ⅰ. ①书… Ⅱ. ①任… Ⅲ. ①汉字—书法—研究
Ⅳ. ①J292.1

中国版本图书馆CIP数据核字(2018)第203880号

责任编辑　徐　旼　　　版式设计　吕翡翠　杨瑞霖
特约编辑　李　烨　　　责任校对　许龙桃
装帧设计　水玉银文化　　责任印制　张丽敏

书法的故事

任平　著

出版　浙江文艺出版社
地址　杭州市体育场路347号
邮编　310006
电话　0571-85176953(总编办)
　　　0571-85152727(市场部)
制版　浙江新华图文制作有限公司
印刷　浙江新华数码印务有限公司
开本　710毫米×1000毫米　1/16
印张　19.25
插页　1
版次　2019年1月第1版
印次　2021年1月第3次印刷
书号　ISBN 978-7-5339-5388-1
定价　68.00元